中国通信学会5G+行业应用培训指导用书

5G+智慧电影

中国产业发展研究院 组编

崔 强 编著

机械工业出版社

本书主要介绍了5G给我国电影产业带来的全新机会，5G技术渗透到电影拍摄、制作、宣传、发行、放映等环节的应用场景及相应的解决方案，5G技术融入电影产业链的具体应用及变化，以及20多年来我国电影数字化建设的产业政策。

本书可供电影产业工作者和致力于研究电影产业与5G融合发展的工作者参考。希望本书能抛砖引玉，让更多电影产业的同仁们看到5G技术的颠覆性，了解5G技术与电影产业链结合带来的颠覆场景，共同憧憬5G+智慧电影的美好愿景。

图书在版编目（CIP）数据

5G+智慧电影/中国产业发展研究院组编；崔强编著. —北京：机械工业出版社，2022.3

中国通信学会5G+行业应用培训指导用书

ISBN 978-7-111-69986-6

Ⅰ.①5… Ⅱ.①中… ②崔… Ⅲ.①第五代移动通信系统-应用-电影业-研究-中国 Ⅳ.①J992-39

中国版本图书馆CIP数据核字（2022）第007378号

机械工业出版社（北京市百万庄大街22号 邮政编码100037）
策划编辑：陈玉芝 张雁茹 责任编辑：陈玉芝 张雁茹 王 芳
责任校对：张 力 责任印制：常天培
北京铭成印刷有限公司印刷
2022年2月第1版·第1次印刷
184mm×240mm·9.25印张·139千字
标准书号：ISBN 978-7-111-69986-6
定价：69.00元

电话服务 网络服务
客服电话：010-88361066 机 工 官 网：www.cmpbook.com
　　　　　010-88379833 机 工 官 博：weibo.com/cmp1952
　　　　　010-68326294 金 书 网：www.golden-book.com
封底无防伪标均为盗版 机工教育服务网：www.cmpedu.com

中国通信学会 5G+行业应用培训指导用书编审委员会

总 顾 问 艾国祥

主 任 委 员 史卓琦

副主任委员 鲍 泓　刘大成　梁军平　邓海平

策 划 人 李晋波　陈玉芝

编 写 组 （按姓氏笔画排名）

于志勇　王　丽　王　晨　王文跃　方　林　朱建海　刘　凡
刘　涛　刘红杰　刘沐琪　刘海涛　刘银龙　齐　悦　孙雨奇
李　婷　李振明　李翔宇　李婷婷　杨　旭　肖　巍　何　杰
张　欣　张　程　陈海波　周　辉　赵媛媛　郝　爽　段云峰
段博雅　姜雪松　洪卫军　贺　慧　耿立茹　徐　亮　徐　越
郭　健　龚　萍　盛凌志　崔　强　梁　杰　葛海霞　韩　镝
曾庆峰　籍　东

序 一

以5G为代表的新一代移动通信技术蓬勃发展，凭借高带宽、高可靠低时延、海量连接等特性，其应用范围远远超出了传统的通信和移动互联网领域，全面向各个行业和领域扩展，正在深刻改变着人们的生产生活方式，成为我国经济高质量发展的重要驱动力量。

5G赋能产业数字化发展，是5G成功商用的关键。2020年被业界认为是5G规模建设元年。尽管有新冠肺炎疫情影响，但是我国5G发展依旧表现强劲，5G推进速度全球领先。5G正给工业互联、智能制造、远程医疗、智慧交通、智慧城市、智慧政务、智慧物流、智慧医疗、智慧能源、智能电网、智慧矿山、智慧金融、智慧教育、智能机器人、智慧电影、智慧建筑等诸多行业带来融合创新的应用成果，原来受限于网络能力而体验不佳或无法实现的应用，在5G时代将加速成熟并大规模普及。

目前，各方正携手共同解决5G应用标准、生态、安全等方面的问题，抢抓经济社会数字化、网络化、智能化发展的重大机遇，促进应用创新落地，一同开启新的无限可能。

正是在此背景下，中国通信学会与中国产业发展研究院邀请众多资深学者和业内专家，共同推出"中国通信学会5G+行业应用培训指导用书"。本套丛书针对行业用户，深度剖析已落地的、部分已有成熟商业模式的5G行业应用案例，透彻解读技术如何落地具体业务场景；针对技术人才，用清晰易懂的语言，深入浅出地解读5G与云计算、大数据、人工智能、区块链、边缘计算、数据库等技术的紧密联系。最重要的是，本套丛书从实际场景出发，结合真实有深度的案

例，提出了很多具体问题的解决方法，在理论研究和创新应用方面做了深入探讨。

这样角度新颖且成体系的 5G 丛书在国内还不多见。本套丛书的出版，无疑是为探索 5G 创新场景，培育 5G 高端人才，构建 5G 应用生态圈做出的一次积极而有益的尝试。相信本套丛书一定会使广大读者获益匪浅。

<p style="text-align:right">中国科学院院士
艾国祥</p>

序 二

在新一轮全球科技革命和产业变革之际,中国发力启动以 5G 为核心的"新基建"以推动经济转型升级。2021 年 3 月公布的《中华人民共和国国民经济和社会发展第十四个五年规划和 2035 年远景目标纲要》(简称《纲要》)中,把创新放在了具体任务的第一位,明确要求,坚持创新在我国现代化建设全局中的核心地位。《纲要》单独将数字经济部分列为一篇,并明确要求推进网络强国建设,加快建设数字经济、数字社会、数字政府,以数字化转型整体驱动生产方式、生活方式和治理方式变革;同时在"十四五"时期经济社会发展主要指标中提出,到 2025 年,数字经济核心产业增加值占 GDP 比重提升至 10%。

5G 作为支撑经济社会数字化、网络化、智能化转型的关键新型基础设施,目前,在"新基建"政策驱动下,全国各省市积极布局,各行业加速跟进,已进入规模化部署与应用创新落地阶段,渗透到政府管理、工业制造、能源、物流、交通运输、居民生活等众多领域,并逐步构建起全方位的信息生态,开启万物互联的数字化新时代,对建设网络强国、打造智慧社会、发展数字经济、实现我国经济高质量发展具有重要战略意义。

中国通信学会作为隶属于工业和信息化部的国家一级学会,是中国通信界学术交流的主渠道、科学普及的主力军,肩负着开展学术交流,推动自主创新,促进产、学、研、用结合,加速科技成果转化的重任。中国产业发展研究院作为专业研究产业发展的高端智库机构,在促进数字化转型、推动经济高质量发展领域具有丰富的实践经验。

此次由中国通信学会和中国产业发展研究院强强联合,组织各行业众多专家编写的"中国通信学会 5G + 行业应用培训指导用书"系列丛书,将以国家产业

政策和产业发展需求为导向,"深入"5G之道普及原理知识,"浅出"5G案例指导实际工作,使读者通过本套丛书在5G理论和实践两方面都获得教益。

本系列丛书涉及数字化工厂、智能制造、智慧农业、智慧交通、智慧城市、智慧政务、智慧物流、智慧医疗、智慧能源、智能电网、智慧矿山、智慧金融、智慧教育、智能机器人、智慧电影、智慧建筑、5G网络空间安全、人工智能、边缘计算、云计算等5G相关现代信息化技术,直观反映了5G在各地、各行业的实际应用,将推动5G应用引领示范和落地,促进5G产品孵化、创新示范、应用推广,构建5G创新应用繁荣生态。

<div style="text-align: right;">中国通信学会秘书长</div>

前　言

众所周知，电影工业史伴随着科技的创新，不管是起初的 2G、短暂的 3G 还是现在的 4G，通信技术的发展一直都在电影工业的放映端和外围徘徊。消费者最直观的感受是，在 4G 环境中下载一部电影的速度变快了，4G 的普及使短视频和直播产业得到了迅猛的发展。5G 技术的到来打开了一扇通信技术深度融入电影工业"内核"的大门，很多电影工业产业链环节将被改写，一些现行的电影行业的设备将消亡，新的电影行业的 5G 设备将会诞生，5G 技术将贯穿电影工业从创作、制作、传输、发行、宣传、推广一直到影院终端的全产业链环节，为我国迈向电影工业化强国提供了全新的路径和机会。

作为见证并深度参与我国电影产业 20 多年快速发展的工作者，编者认识到 5G 技术是颠覆传统电影产业、电影工业体系的"强大引擎"，也是我国进入全球电影强国的一张入场券。2019 年 6 月，我国颁发了 5G 商用牌照，虽然在刚刚过去的 2020 年 5G 产业融合发展才刚刚起步，但是我国发展电影产业 + 5G 技术的热情和决心非常坚定。政策的支持、市场的壮大、电影数字化升级的完成，使得我国电影产业融合 5G 技术发展迎来了前所未有的机遇。

本书共有 6 章，第 1 章主要介绍 5G 给我国电影产业带来的全新机会。第 2～4 章主要介绍 5G 技术渗透到电影拍摄、制作、宣传、发行、放映等环节的应用场景及相应的解决方案。第 5 章从电影产业链角度介绍 5G 技术融入电影产业的具体应用及变化。第 6 章回顾了 20 多年来我国电影数字化建设的产业政策。

由于时间仓促且编者水平有限，书中难免有疏漏之处，恳请广大读者批评指正。

<div style="text-align:right">编　者</div>

目 录

序一
序二
前言

第 1 章 5G 带给中国电影产业的机会 /001
1.1 中国电影市场潜力巨大 /001
1.1.1 中国电影产业取得的成就 /001
1.1.2 5G 带给中国电影产业新的可能 /002
1.2 5G 技术赋能中国电影产业 /003
1.3 从电影产业角度重新认识 5G 技术 /004
1.3.1 5G 的概念 /004
1.3.2 5G 的运营场景 /006
1.3.3 5G 的基本特点 /007
1.3.4 5G 的关键技术 /010
1.3.5 5G 带领中国电影迸发新价值 /012

第 2 章 5G 颠覆电影拍摄和制作 /014
2.1 电影产业数字化迭代升级 /014
2.1.1 电影数字特效制作 /014
2.1.2 电影数字中间片加速电影数字化进程 /016
2.1.3 影院播放数字化 /017
2.1.4 数字电影"最后一公里"——数字化拍摄 /018

2.2 5G 助力电影拍摄 / 019
2.2.1 5G＋4K/8K 拍摄 / 019
2.2.2 5G＋特种拍摄 / 022
2.3 5G 引领电影制作创新发展 / 024
2.3.1 5G 带来的云平台电影制作 / 024
2.3.2 异地远程协同不再是梦 / 029

第 3 章 5G＋大数据宣发，精准又有趣 / 034
3.1 电影宣传的数字化和智能化 / 034
3.1.1 电影的宣传推广 / 034
3.1.2 5G＋电影广告 / 038
3.2 5G 技术倒逼电影发行模式巨变 / 041
3.2.1 还在硬盘复制？新技术变革已来 / 041
3.2.2 目前数字电影数据包发行的三种方式 / 042
3.2.3 5G 带来了发行变革 / 046

第 4 章 5G 给电影放映想象空间 / 051
4.1 5G 影院的新定义 / 051
4.2 影院的彻底变革 / 052
4.2.1 消失在影院的售票系统 / 053
4.2.2 5G＋边缘计算的电影放映创新模式 / 060
4.2.3 5G 万物互联的网络运营中心 / 067
4.2.4 基于 5G 的电影放映质量监控系统 / 071
4.3 5G 未来影院的展望 / 074
4.3.1 影院放映的变革 / 074
4.3.2 5G＋4K 影片在影院实时直播 / 077
4.3.3 5G 赋能在线影院 / 079

第 5 章　5G+电影产业，产业链新契机　　/ 084

5.1　传统影视公司将遭遇彻底洗牌　　/ 084
- 5.1.1　5G融入电影宣发的未来发展路径　　/ 084
- 5.1.2　5G推动VR产业融合快速发展　　/ 085
- 5.1.3　5G变革电影制作和传输　　/ 085
- 5.1.4　5G助力电影融资模式创新　　/ 086

5.2　5G+产业链重塑　　/ 087
- 5.2.1　5G+大数据，为电影产业赋能　　/ 087
- 5.2.2　5G+人工智能，助力电影制作　　/ 090
- 5.2.3　5G+虚拟制作　　/ 092
- 5.2.4　5G+区块链，解决电影票房偷漏瞒报问题　　/ 098
- 5.2.5　5G+区块链，助力产权保护　　/ 100
- 5.2.6　5G+区块链，协助电影审查　　/ 101

第 6 章　技术革命带来的电影产业机遇　　/ 104

6.1　"十四五"中国电影产业升级　　/ 105
- 6.1.1　中国电影产业在"十三五"期间成绩斐然　　/ 105
- 6.1.2　中国电影强国路径——创新驱动　　/ 106

6.2　政策红利解读及发展路径建议　　/ 107
- 6.2.1　中国电影产业发展政策红利解读　　/ 107
- 6.2.2　中国电影产业未来发展路径建议　　/ 115

附　录
- 附录A　技术名称解释　　/ 117
- 附录B　中国电影产业发展政策一览表　　/ 127

参考文献　　/ 133

第 1 章 5G 带给中国电影产业的机会

1.1 中国电影市场潜力巨大

1.1.1 中国电影产业取得的成就

中国电影市场是目前世界上最活跃的电影市场之一。2012 年全国观影人次为 4.4 亿，而 2018 年观影人次达到 17.16 亿，平均每年的增长率约为 25.5%。2012 年全国票房收入为 170.7 亿元，而 2019 年高达 642.7 亿元，平均每年的增长率约为 20.85%。2012 年全国银幕总数仅有 13 118 块，而到 2019 年全国银幕总数达到 69 787 块，是之前的 5 倍多，稳居全球领先水平。中国电影市场已经成为仅次于美国的全球第二大电影市场，是任何一个国家都不得不重视的市场。

即便如此，中国人均每年观影次数和每百万人口票房金额也远远比不上美国、加拿大等国。但是随着中国国民经济的快速增长，居民收入不断增加，居民消费水平也会不断提高，与此同时，居民对文化产品的需求会不断增多，而且城市化进程在不断深入，中国电影市场有着非常大的增长空间。从中长期来看，中国电影票房仍将维持较高的增长速度。

以 2019 年为例，中国全年出产影片（拿到公映许可证）共计 1037 部；全年票房收入达到亿元的影片有 88 部，最可贵的是其中有 47 部国产影片，特别是有 14 部国产影片的票房收入超过 10 亿元；在票房收入前 10 名的影片中，国产影片占了 8 席。国产片《哪吒之魔童降世》和《流浪地球》分别以 49.34 亿元、

46.18 亿元占据票房排行榜第一、第二的位置。《哪吒之魔童降世》取材于中国传统神话传说故事，编剧融合时代特征，通过对哪吒这个人物的再创作，赋予其新的生命，不仅获得了经济效益，同时也获得了良好的社会效益。《流浪地球》更是开启了中国科幻电影元年，作为本土的科幻电影取得了全球累计票房收入 6.998 亿美元的好成绩。同时，该片在制作时采用了大量的分镜和动态预览、详尽的制作流程和拍摄方案，以及以镜头为单位的统筹和通告单等工业化流程，最大限度地提高了工作效率，降低了制作成本，为中国电影的工业化发展提供了很好的范本。在北京时间 2020 年 10 月 15 日 0 时，2020 年中国电影票房市场累计票房达 129.5 亿元（合 19.3 亿美元）。这个票房成绩也让中国正式超越北美，历史上首次成为全球第一大票仓。

1.1.2 5G 带给中国电影产业新的可能

中国现阶段已经率先完成了电影数字化改造，全面步入数字电影时代。与此同时，中国也正在全面推动电影整个产业链的信息化和智能化建设。

目前，中国已经完成了数字电影卫星分发系统的建设。该系统是一套采用卫星作为单点发送、各影院作为多点接收的数据广播传输系统，它可以根据数字电影数据包（Digital Cinema Package，DCP）的分发需求特点，采用多种方式向影院传输不同的数据内容，满足数字电影数据包安全、高效、稳定的传输要求。中国巨幕（CGS）也已经得到了市场的认可，不仅受到国内观众的喜爱，而且在东南亚等地区投入商业运行，截至 2019 年年底，安装 CGS 的影厅超过 360 家。此外，采用 LED 屏作为电影屏幕的新技术已经在北京、上海等影院开始应用，这彻底打破了自电影诞生以来一直依靠投影手段放映电影的模式。

虽然中国电影的票房收入近年来得到大幅提高，但是中国电影产业依旧面临着产业竞争力不足、缺少核心竞争力等困难。从产业维度上看，5G 技术对于中国电影产业参与全球竞争是一次重大机遇。最新研究结果表明，从 2020 年到 2035 年全球 5G 投资和研发投入将比 2019 年的预测值净增 10.8%。研究结果还显示，尽管全球经济受到新冠肺炎疫情影响，到 2035 年全球 5G 价值链创造的工

作岗位将增至 2280 万个，高于 2019 年预测的 2230 万个，到 2035 年，5G 将创造 13.1 万亿美元全球经济产出。如果中国相关部门和电影从业人员能充分利用中国在 5G 技术领域的全球领先优势，大力发展电影产业，重视新技术在电影产业各环节的应用，那么中国电影产业的全球竞争力必然得以提升。

1.2　5G 技术赋能中国电影产业

1895 年 12 月 28 日，在巴黎卡普辛路 14 号大咖啡馆的地下室里，卢米埃尔兄弟使用投影机将画面投射到一块布幕上开始播放连续画面，这标志着电影的正式诞生。从那时到现在，电影已经走过了 100 多年的历程，这期间经历了三次伟大的技术革命，这三次技术革命为电影带来了突飞猛进的发展。

第一次技术革命是无声电影转变成有声电影。这是电影技术上的第一次变革，这次变革将声音引入电影中，将电影变成了一种新的大众传媒媒介，让电影发生了质的变化。第二次技术革命是从黑白电影到彩色电影的转变。这次变革将人类带入了彩色的时代，让电影的呈现方式发生了巨大的变化。第三次技术革命以 20 世纪 80 年代数字电影的诞生为标志。数字电影是随着计算机技术的高速发展产生的高科技产物。数字电影的出现，使许多传统电影制作无法实现的镜头或者需要巨额花费的镜头可以借助计算机来完成。数字技术营造出的卓越的虚拟空间和虚幻的景象完全是传统电影制作手段无法实现的。数字电影不仅可以避免出现电影胶片老化、褪色等问题，确保影片质量始终不下降，而且数字电影的发行不用再大量冲洗胶片，既保护环境又节省了大量成本。

这三次技术革命都是建立在现代科学技术发展基础上的电影技术的进步。可以说科技才是电影变革的驱动力，科技才是电影发展、壮大的最重要的推进剂。数字电影出现之前，电影的拍摄、复制、放映等诸多环节，都是以化学感光材料为基础的，电影完全依赖于胶片作为记录和存储媒介。而数字电影改变了整个电影产业，从数字化拍摄到数字化制作，到数字化电影传输，再到数字化电影放映，电影产业发生了质的变化。

《星球大战前传2：克隆人的进攻》在拍摄的时候，全面采用了数字拍摄设备，完全抛弃了传统胶片摄像机，整部电影没有使用一点儿胶片。由于整部影片是数字化存储的，所以到了影片制作阶段，避免了先将胶片冲印出来再转换成数字格式的过程。采用数字拍摄在很大程度上节省了费用，也缩短了制作时间。

数字特效制作带给了人们极佳的视觉效果和身临其境的音响效果。《泰坦尼克号》使用了350台SGI工作站和200台"阿尔法"工作站，这些工作站不间断地工作了约2个月的时间，最终生成了20多万帧的电影画面。该片冰海沉船中的人、船、海洋、浪花和烟雾等都是用专业的数字编辑软件制造出来的。这样庞大的数字化制作，产生了令人惊叹的电影艺术效果。观者对数字化制作的旅客、浪花等虚拟出来的景象丝毫没有产生怀疑。《泰坦尼克号》获得的11项奥斯卡大奖中的"最佳视觉效果奖"完全归功于数字特技的贡献。

看起来好像通信的改变以及革新与电影产业的距离较远，但实际上，在互联网时代，通信业的进步嵌入了电影产业的每一个环节。每一次科学技术的重大进步都会推动相关产业的重大变革，电影产业也在历次的技术变革中受益匪浅。5G带来的重大技术变革也将深深影响电影产业，电影产业也将依靠5G而进步。

5G的到来掀起了通信技术的革命，推动了各个行业的技术革新。从2019年开始，全球5G开始逐步进入商业部署时期，中国的5G产业已经建立竞争优势。截至2019年5月，中国企业声明的5G标准必要专利在全球28家企业声明必要专利中的占比超过30%，位居第一。

中国电影产业将利用5G技术尽可能地实现产业升级，降低产业生产成本，缩短电影拍摄时间，提升观影群体的观影体验，提高电影的发行效率等。中国电影产业已经做好了全面使用5G新技术的准备。

1.3 从电影产业角度重新认识5G技术

1.3.1 5G的概念

移动通信技术从最早的模拟通信技术开始，到现在已经经历了5代通信技术

的发展。目前被大家所提及的 5G 的全称为第五代移动电话行动通信标准，也称为第五代移动通信技术（The Fifth Generation Mobile Communication Technology）。

1G 网络开启了模拟语音通信时代。早年的"大哥大"使用的就是以模拟技术为基础的移动无线网络。"大哥大"最早是由美国摩托罗拉公司的工程师发明的，摩托罗托公司作为移动通信的先驱者，一直引领移动通信的发展，直至 2G 数字通信时代。

2G 数字通信时代与模拟语音通信时代相比，具有更高的传输速度、更好的抗干扰能力，不仅能够提供语音通信，而且能够提供短消息业务（SMS）、多媒体消息业务（MMS）、无线应用协议（WAP）等。在 2G 时代，欧盟提出了 GSM（Global System for Mobile Communications，全球移动通信系统），并开始在全球范围内进行大规模的推广，最后 GSM 拥有全球第一市场占有率，远远超过摩托罗拉的 CDMA（Code Division Multiple Access，码分多址）技术。虽然 CDMA 技术相对于 GSM 技术能够容纳更多的移动终端，但是其起步晚、市场规模小，最终 GSM 成为市场占有率全球领先的技术。在 2G 时代，诺基亚成为行业新的领头羊。

随着用户对数据业务需求的不断增多，2G 网络开始向 3G 网络变迁。除了提供 2G 网络能够提供的多项服务以外，3G 网络重点提高了网络速度。基于新的网络体系，移动高速网得到了广泛发展，移动上网成为可能，音视频等数据得以高速传输。随着智能手机的出现特别是 iPhone 的出现，3G 网络的优势充分地体现出来。用户在生活中开始使用移动 QQ、微博、高德导航等各种 APP，这些 APP 为生活带来了极大的便利。在 3G 网络的争夺战中，中国移动通信集团有限公司（以下简称中国移动）制定的 TD-SCDMA 与欧盟的 WCDMA 和美国的 CDMA2000 一同争夺市场。

4G 网络是在 3G 网络上的一次更好的改良，4G 网络的速度可以达到 100Mbit/s，能够更好地传输图像和视频。在 4G 网络的支持下，短视频 APP、在线影院、直播平台快速发展起来，成为创新增长点。微信等即时通信软件所具备的视频通信功能给众多用户带来了可视的通信，快手、抖音等短视频软件给用户带来了新的娱乐模式，斗鱼、虎牙、YY 等直播平台给用户带来了新的生活模式。

中国的4G采用了自己的标准TD-LTE（Time Division Long Term Evolution，分时长期演进），覆盖了全中国10多亿人口，成为全球规模最大的4G网络之一。

5G网络的发展不同于之前，5G网络诞生之初即针对行业应用做了设计。1G到4G通信技术基本是在移动宽带方面做改变，用户在使用时感觉网络速度越来越快，越来越稳定；而5G网络在4G网络的基础上增加了网络低时延、高可靠性、低功耗等特点。5G网络相较于4G网络，不仅网络峰值速率达到了每秒数十吉比特，而且时延也降低到了1ms，可靠性提高到了99.99%，实现了每平方千米百万级设备的连接密度，这些都是4G网络无法实现的。

1.3.2　5G的运营场景

5G在设计之初就考虑了其主要业务的应用场景，分别是增强型移动宽带（Enhanced Mobile Broadband，eMBB）、超可靠低时延通信（Ultra-Reliable and Low-Latency Communication，URLLC）和大规模机器类型通信（Massive Machine Type Communication，mMTC）。5G带给用户的除了高速的网络以外，还有更可靠的网络和更大规模的连接。

5G的增强型移动宽带主要应用于网络的覆盖，保障移动网络能够满足用户基本的移动性网络需要，让用户在任何地点、任何时间都可以使用稳定、高速的网络。除此之外，在一些特殊的地点，用户可以获得超高速数据传输网络，可以使用每秒数十吉比特的峰值速率来传输大量数据。5G将网络速度从100Mbit/s提高到了10Gbit/s，之前4G网络需要下载很久的视频文件在5G网络中只需花费几秒钟就可下载完成，满足了用户对4K（即4K分辨率，属于超高清分辨率）甚至是8K电影的需求。同时5G网络具有更大的网络承载能力，可以连接更多的移动设备，在保证网络中有大量移动设备的同时仍可以提供高速带宽支持。

5G的超可靠低时延通信主要是指移动网络的延迟小于1ms，其主要用于满足对于时延要求比较高的应用，例如远程操作、自动驾驶、远程手术等。使用5G网络将再也不用担心画面卡顿的问题，可以完全准确地进行操作。以远程驾驶为例，驾驶人要能安全快速地驾驶车辆，必须对网络的时延有极高的要求，不

能因为网络的时延导致无法及时控制汽车而出现事故。4G 网络的时延完全不能够满足远程驾驶的要求，只有 5G 网络才能提供足够低的时延，从而保障远程驾驶的安全性。

5G 的大规模机器类型通信主要应用于物联网，主要面对以信息采集为目标的设备应用，例如环境监测、森林防火、仓库管理、物流流通等。这些设备应用终端数量众多，在有限的范围内大量分布，需要网络能够在很小的范围内大量接入并传输数据。5G 网络每平方千米的最大连接数目是 4G 网络的 10 倍。在 5G 网络覆盖下，每平方千米可以有 100 万台设备同时在线并高速传输数据，可以实现物与物、物与人之间的连接，连接的设备将呈指数级增长，为物联网提供基本条件。

5G 从设计之初就考虑了差异化收费，大规模机器类型通信和超可靠低时延通信场景将针对不同的应用收取不同的费用。目前 5G 网络运营商已经实现了增强型移动宽带的基础场景，在该场景下，用户可以使用快速的网络，大多数应用不会发生本质的改变。早在 3G 网络普及不久时，腾讯和网络运营商就曾在流量费用方面存在分歧。当时腾讯 QQ 被大量手机用户使用，网络运营商发现使用腾讯 QQ 的手机用户占用了大量的移动网络资源，可运营商收到的流量费却与资源占用情况不成正比，主要原因就是腾讯 QQ 使用了移动网络中免费的信令通道来确认用户的在线状态，再加上使用腾讯 QQ 的手机用户太多，导致基站负担太大。因此从那时起网络运营商就希望可以根据不同的应用进行流量分级并收取不同的费用。到了 5G 时代，网络运营商可以根据不同的应用划分不同的网络，为不同的场景提供服务，例如为远程驾驶、工业控制、虚拟现实/增强现实（VR/AR）提供低时延高可靠的网络，同时也提高相应的网络使用费用；对于物联网上使用的大量传感器，提供大容量延迟较长网络和相对较低的网络使用费用；对于普通的 5G 移动客户端用户，根据速度要求可以提供不同的网络速度以及相对应的网络使用费用等。

1.3.3 5G 的基本特点

5G 网络采用了大量的新技术，具有高传输速度、低功耗、低时延、万物互

联、安全可靠等特点。这些特点将改变现有的商业模式，并为新的商业模式注入新的活力。

1. 高传输速度

5G 所具有的传输速度约是 4G 网络的 10 倍，也是目前运营商首先实现的应用场景。随着移动网络速度的加快，很多之前受限于网络速度而无法实现的想法现在都能够落地，从而带来商业模式和业务模式的变化。5G 所具有的高传输速度将会如同当年的 4G 网络一样给用户再次带来大量的爆款应用，将更进一步地提高社会效率，增强用户之间的沟通。以 4K 直播为例，在大型的体育赛事、演唱会等活动中，用户对画质和临场感都有很高的需求，同时还需要能够看到实时现场状况。原有的 4G 网络无法满足 4K 超高清视频的实时直录回传，而 5G 网络则可以将 4K 摄像机拍摄的 IP 数据流直接编码后发送给 5G 基站，再通过核心网进行分发，从而实现 4K 超高清视频的实时直播。2019 年 10 月 1 日，在庆祝中华人民共和国成立 70 周年阅兵式上，华为使用 5G 网络和 5G 设备首次完成了对阅兵式的 4K 超高清直播，并将直播信号引入电影院线。

2. 低功耗

5G 网络的低功耗将解决物联网应用中的某些关键问题，为物联网建立网络基础。物联网的建立需要有一个以低功耗通信为基础的网络环境，没有低功耗的通信环境，物联网上的传感器就面临着需要配置有线电源及后期人力物力维护等问题，过高的成本将阻碍物联网的发展。5G 的低功耗特性使大量的物联网应用使用电池即可方便部署，同时又能保证数据的实时传输，通过收集和分析数据，形成强大的服务能力。

3. 低时延

5G 网络的低时延是指在 5G 网络中设备之间传输信息所需要的时间很低，能够达到 1ms。5G 的低时延可以确保工业控制、远程驾驶、远程手术等应用的正常操作，而 4G 网络的时延高达几十毫秒是无法满足精准控制要求的。以远程驾驶为例，使用 5G 的远程驾驶技术将把驾驶人和汽车运输分离开来，可以让驾驶

人在指定的地点远程控制运输车辆进行运输。5G 网络能确保驾驶人的操作和远程车辆的动作是同步的，驾驶人怎么操作，汽车就会怎么行驶。5G 网络的低时延不仅是通过网络技术的更新来实现的，还综合使用了边缘计算、网络智能化等技术。在 5G 网络中人们一改之前处理数据的模式：之前基站只是作为一个信息接收中心，在接收到数据后，将这些数据上传到服务器中心进行处理，处理后的结果再通过基站回传给用户；但是在 5G 网络中，基站将不仅是信息的接收中心，而且也是数据处理和存储中心，基站直接处理数据并将结果返回给用户，这将大大节省网络传输时间，确保 5G 网络的低时延。

4. 万物互联

5G 网络为万物互联提供了网络基础。在 3G 和 4G 网络时代，移动网络传输的数据主要是人与人之间的数据。随着物联网的发展，移动网络中机器与机器之间的数据流将会越来越多，预计到 2025 年，移动通信终端接入数目将达到 100 亿。从手机、计算机、电视、空气净化器、空调、冰箱、智能手环、智能手表、智能跑鞋等家用设备，到汽车、火车、无人机等都将接入网络，成为智能管理的一个终端，帮助人们更加高效、更加便利地工作与生活。5G 网络将突破通信设备数量的限制，不仅能够满足人与人之间的通信要求，也能够满足各种设备和产品加入网络的需要，实现物联网的万物互联。

5. 安全可靠

5G 网络将重建网络信息安全机制。传统互联网的主要业务是信息传输、游戏等内容，但是随着互联网的发展，业务模式发生了巨大的改变，很多软件随着移动互联网的出现先后被开发出来，融入人们的生活中。导航软件、外卖软件、短视频软件、购物软件等都深入人们的生活，发挥着重要作用，不再是可有可无的软件应用。截至 2021 年 6 月，中国移动、中国联合网络通信集团有限公司（以下简称中国联通）和中国电信集团有限公司（以下简称中国电信）三家基础电信企业的移动电话用户总数已达 16.14 亿户，网络安全已经开始影响到每一个人。5G 网络面临的安全问题将更加复杂，因为 5G 网络不仅具有传统移动网络的人与人之间的通信功能，还实现了万物互联，所有的设备终端都连接在 5G 网络

上,如果没有一个安全的网络机制就会造成灾难性的后果。5G将会使用数字链路加密、网络切片等技术手段重新建立网络信息安全机制。

1.3.4 5G的关键技术

每一代通信网络的进步都是基于新技术,而每次新技术的进步又推动了通信网络的发展。5G网络正是采用了诸多新技术,才具有了远超4G网络的性能优势。

1. 独立组网和非独立组网

由于受到资金、人力、物力等因素的限制,5G网络的出现并不会马上使4G网络淘汰,4G网络将和5G网络并存很长一段时间。在并存的这段时间里,5G网络的部署需要最大限度地考虑到原有4G网络,充分利用现有的4G网络资源。在现有条件下,5G网络部署要从与4G网络混合组网开始,逐步过渡到独立组网(Standalone,SA)。

现有的4G网络如果直接升级到5G网络,会造成巨大的资源浪费,也会给运营商带来巨大的资金压力,毕竟4G网络的投资还没收回就要开始投资5G了。所以在5G的建设中提出了非独立组网(No-Standalone,NSA)的概念,也就是说使用现有的4G核心网络传输网络数据,但是采用5G接入设备接入5G的终端。

在5G网络建设初期,非独立组网可以为用户提供高带宽和更可靠的网络质量,用户可以感觉到在使用网络时,网络速度明显变快。使用非独立组网时,5G基站只负责通过5G频段和用户进行数据交互,所以5G的其他特性(如网络切片、全业务低时延等特性)必须使用5G独立组网才能够实现。5G独立组网需要使用全新的网络单元、网络接口、网络虚拟化等新技术的5G核心网,再配合使用5G基站,才能实现真正的5G网络。

非独立组网和独立组网各有优缺点。非独立组网的优势就是投资少、见效快,可以很快地在现有4G核心网上使用5G网络,为终端用户提供快速稳定的网络接入。但是非独立组网也有缺点:由于只采用了5G的基站,所以用户只能

享受到增强型移动宽带场景的应用；由于采用 4G 核心网，因此在遇到高密度终端环境突发数据请求时，用户体验并不比 4G 网络好；非独立组网向独立组网转变时还要投资，并且混合网络管理更为复杂。

独立组网的优势是一步就可以完成 5G 网络的建设，避免了重复升级、重复投资，可以直接使用 5G 的网络切片等最新技术，网络结构简单，管理相对于混合网络而言较为容易；缺点就是初期投入大。从目前的趋势看，很多国家都是先采用非独立组网，进而再转向独立组网。

2. 边缘计算

5G 网络具有强大的传输能力，使用 5G 网络以后数据传输速度将是 4G 网络的 10 倍以上。但是仍存在一个问题，即数据通道虽增加了，计算能力却依旧没有变化，还是需要在云端和终端之间来回传输大量数据，所有的计算量还是要靠云端来完成。为了解决这个问题，5G 网络中增加了边缘计算这个概念。

边缘计算就是在数据源头的网络接入点就近提供拥有计算、存储、应用能力的开放平台，在该平台上完成数据计算、数据存储、安全保护等功能，从而降低网络的时延。边缘计算可以根据不同的需求，建立具有低功耗、高性能的网络服务的小型基站，也可以建立大型数据处理中心以满足高强度计算要求，边缘计算节点可以随着业务需求来分布。

3. 网络切片技术

在 4G 网络中，所有的业务都享受一样的服务，使用一样的网络，而在 5G 网络中可以使用网络切片技术，根据不同的需求提供不同的服务。

要在同一个网络中同时支持不同的需求场景，就要根据业务需要对网络进行不同的配置，确保通过不同的网络路径和单元模块完成不同的应用数据的传输。网络切片技术可根据不同的应用场景，设置不同的网络速度、网络时延、网络管理。例如，在自动驾驶这种对于网络环境要求很高的场景中，5G 网络就需要确保网络传输速度快、时延低、通量大、边缘计算能力强；在森林防火等对传感器的网络要求高的场景中，5G 网络就需要满足小数据量传输、低功耗等要求。

网络切片技术实际上是将一个物理网络通过软件控制来人为地划分成多个虚

拟网络,每个虚拟网络应用于不同的业务场景。网络切片技术为运营商差异化经营提供了技术手段,使运营商可以根据不同的需求收取不同的费用,确保了运营商可以作为合作伙伴而不仅是网络通道提供商,参与到 5G 新应用的开发和研究中。

4. 软件定义网络和网络功能虚拟化

要在 5G 网络上使用切片技术,首先要能够使用软件来控制网络上不同的单元模块。这里不得不提到软件定义网络(Software Defined Network,SDN)和网络功能虚拟化(Network Functions Virtualization,NFV),网络切片功能主要就是通过软件定义网络和网络功能虚拟化来实现的。

软件定义网络的主要功能是通过软件操作来重新规划数据的传输路径,相当于在一个实体网络中,用软件功能单独划出一个虚拟的网络来传输特定数据。网络功能虚拟化技术则是从根本上将原来基于硬件的解决方案转为更开放的基于软件的解决方案。最典型的例子就是在网络部署中使用软件建立虚拟防火墙和虚拟路由来代替硬件防火墙、硬件路由。

软件定义网络和网络功能虚拟化联系紧密,网络功能虚拟化是软件定义网络的补充。软件定义网络主要侧重于集中化的网络管理和控制,它与网络功能虚拟化架构相结合,可以更好地优化网络服务,提高网络工作效率,提升网络整体快捷程度。

网络功能虚拟化架构使用信息行业思维对通信行业进行了一场变革,它使用通用化 IT 设备来管理电信网络,彻底打破了通信行业硬件设备的壁垒;软件定义网络技术则将控制技术和数据传输技术进行了分离,将计算机网络技术引入了电信网络。未来,更多的计算机领域专家将从事 5G 网络相关研究,信息行业和通信行业的结合必将带来新的机遇,对经济的发展将起到不可估量的推动作用。

1.3.5　5G 带领中国电影迸发新价值

中国于 2020 年 11 月发表的《中共中央关于制定国民经济和社会发展第十四个五年规划和二〇三五年远景目标的建议》中提出,加快 5G 规模化部署。5G 网

络存在的意义不同于 4G 网络。4G 网络基本上满足了用户对于打电话、发信息、看视频的需求，现有的 APP 也在很大程度上满足了用户的日常需要，用户已经很难感受到在利用移动通信网络服务时受到制约的现象。用户对于 5G 的需求并不强烈，5G 网络存在的真正意义是和各行各业融合起来，实现企业和社会的数字转换。

在 5G 网络时代，网络运营商已经做好了同其他行业企业联手开发新应用的准备。网络运营商利用网络切片、边缘计算等技术摆脱了其在 4G 时代的单一网络运营商的角色。

2019 年 7 月，万达电影与中国移动咪咕公司签署战略合作协议，双方将在超高清视频、内容生产、衍生品开发等方面展开共同探索，推动 5G 超高清视频内容、沉浸式影院体验落地。

2019 年 10 月 25 日，北京联通和中国移动共建 "5G/IPV9 电影网络发行应用"。北京联通的 5G 网络和中国移动苏州公司的 5G 网络已经通过在北京邮电大学的 IPV9 光纤路由骨干节点和 IPV9 全国骨干光缆网直接连接，并在 2019 年 5 月 21 日成功进行了世界上第一次以端到端 500Mbit/s 到 1000Mbit/s 的速度，在 IPV9 全国骨干网络 + 5G 本地接入/5G 核心网络上，开展数字电影节目网络发行工作，使中国电影全国网络发行在全球率先进入了 "一小时" 新时代，接着还将继续开展以 IPV9 通信地址为中心的影院智慧化工作。

2020 年 8 月 7 日，河南奥斯卡电影院线与中国联通郑州分公司在郑州奥斯卡汇金影城签署 "奥斯卡 5G 影院战略合作协议"，未来河南奥斯卡电影院线将与中国联通郑州分公司进行 5G 技术在电影行业运用方面的深度联合开发，将 5G 新技术应用在电影发行、放映和宣发等环节，对传统模式进行智能化升级，利用 5G 网络高带宽、广连接等特性，让更多智能硬件应用在电影行业的方方面面。

未来影院在 5G 新技术的加持下，将大量地使用人工智能设备，传统的巡查、检票、零售等将无人化，除此之外，影院也将一改传统经营模式，将直播、电竞、游戏、虚拟现实等应用场景引入影院里，进一步丰富影院内容，全面提升消费者的观影、休闲、购物体验。

电影行业已经张开怀抱拥抱新技术，力图将 5G 技术融入电影行业的方方面面，如融资、拍摄、制作、宣发、放映、衍生品等，以实现电影行业的快速发展。

第 2 章　5G 颠覆电影拍摄和制作

2.1　电影产业数字化迭代升级

电影是一门艺术，而要完成电影的拍摄和制作需要很高的专业技巧和丰富的经验。电影工业经过长期的发展，已经建立起完整的生产、管理、发行、放映等工业流程和工业体系。

在电影 100 多年的发展历程中，电影的生产模式也发生了变化。面对技术和市场的考验，每个时代的电影工作者都摸索出了符合其时代特色的生产模式。5G 时代，电影产业中各个要素的组合将发生彻底的改变，电影产业最终会向更专业化和更完善迈进。

5G 独有的大带宽、广连接、低时延和高可靠等特点，可以实现人与物、物与物的互联，所有的信息都变成数据进行传递。电影产业的数字化经历了从无到有的过程。电影产业的数字化先后经历了如下过程：电影数字特效制作，数字中间片，电影数字化放映，电影的数字化拍摄，电影由胶片向数字转化的全过程（没有涉及电影声音的数字化）。

2.1.1　电影数字特效制作

电影给人留下最深刻印象的就是电影中的视觉效果。

在 1977 年上映的科幻巨片《星球大战》中，非常真实的宇宙空间活动合成景象让观众叹为观止。巨大的太空战舰从头上飞过，十几米高的战斗坦克踏步而

来，还有被舞动的嗡嗡作响的激光剑，这些逼真的视觉形象给了人们强烈的感官感受。

1993 年上映的《侏罗纪公园》依靠数字特效使早就在地球上绝迹的恐龙重新出现在观众眼中，通过数字技术给人们展示了一个梦幻般的侏罗纪世界。《侏罗纪公园》开创了电影的一个新时代。它的出现象征着好莱坞开始从传统光学特技向数字技术转型。

1997 年上映的电影《泰坦尼克号》同时使用 550 台高性能计算机，创造出数字化的海洋、浪花和人物。在数字特效的帮助下，观众在银幕上看到了当年泰坦尼克号沉没的场景，这种震撼的视觉冲击是无法被其他艺术形式所替代的。《泰坦尼克号》在商业和艺术上获得了巨大成功，全球票房收入高达 18 亿美元。

在数字时代之前，电影采用卤化银感光胶片来记录和再现活动的影像。胶片能够完成影像的采集、影像的记录、影像的呈现等功能。电影的 35mm16:9 的胶片相当于数字化时代 4K 的分辨率。在数字成像技术成熟以前，电影基本上都采用 35mm 胶片进行拍摄。部分 IMAX 影片采用 70mm 胶片拍摄，同时也采用 70mm 影片进行放映。

在 1995 年之前大部分拍摄依旧需要采用胶片来完成，但许多胶片镜头要使用计算机技术加工，需要使用计算机完成对不同的场景进行合成、改善图像光亮度、修复缺陷影片、校正颜色等工作。除此之外，大部分的特效制作也需要计算机来完成：计算机需要完成创造虚拟场景、创造虚拟人物、将虚拟场景和虚拟人物和真实拍摄景物结合、生成特效镜头等工作。这些加工和制作过程完成以后将数据转换到胶片。剪辑师再根据导演的要求将不同场景的胶片剪辑在一起，完成电影成片。

柯达公司进行了大量的化学影像和电子影像的对比分析，在 1988 年推出了高分辨率电子中间系统（High Resolution Electronic Intermediate System），随后还推出了实用性的 Cineon 系统。该系统是柯达公司设计的第一套能够完成胶片进（Film In）和胶片出（Film Out），中间过程使用计算机对扫描进来的数字影像进行加工处理的计算机处理系统。这个系统的流程为：进原底片→影片扫描→数据存储→计算机工作站处理→数据存储→胶片记录→出电子中间片。

除了柯达公司的 Cineon 系统以外，还有其他公司的系统，例如宽泰的 DOMINO 系统，日本 IMAGECA 电影制作公司的系统。这些系统的工作流程基本相同，但是都有其自身的特点。

随着计算机技术的快速发展，新的数字技术打破了传统光学、化学、机械等结合方法的束缚，将很多之前表现不了的电影题材依靠最新数字技术合成为全新电影形式。数字技术就像催化剂一样，给电影带来了无限可实现性，将无数导演的想象搬上了银幕。

2.1.2 电影数字中间片加速电影数字化进程

随着特技镜头的增多，越来越多的镜头需要计算机进行处理。同时随着计算机技术的快速发展，出现了数字中间片（Digital Intermediate，DI）。数字中间片并不是一个新的技术突破，而是对原来的电子中间片的扩展。电子中间片主要是应用计算机处理并制作电影中少数需要特技效果的镜头，而数字中间片则将数字技术扩展到整部影片（见图 2-1）。整个影片拍摄的全部胶片都用影片扫描仪采集到计算机存储设备中。

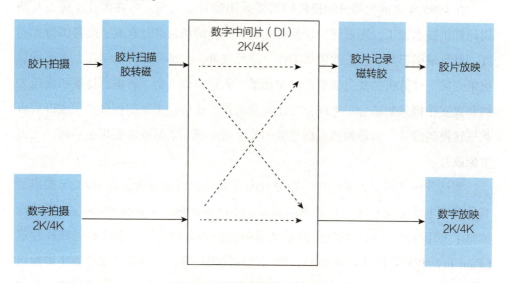

图 2-1　数字中间片工作流程

数字中间片使用数字技术替代了原来洗印厂影片后期制作过程中的全部工艺（除了胶片洗印加工外）。相对于传统胶片，数字中间片有很多优点：

1）操作灵活方便，能够所见即所得。

2）可以多头并进，同时进行特效制作，提高了工作效率。

3）可以保存不同的版本并进行比较，以便确定最优方案。

4）由于是用计算机进行处理，因此不用生成胶片，可以降低成本，保护环境。

5）由于不接触原始胶片，因此可以不损伤胶片素材，不会出现影片翻印过程中的质量下降。

数字中间片的出现，使数字非线性编辑软件获得广泛应用。计算机用数字方式存储影片，使编辑人员可以不用按照原有场景的先后顺序和每个素材段起始位置，随意调用不同的影片素材，按照创作要求进行编辑，重新安排故事情节。数字非线性编辑方式比必须按顺序进行录像磁带线性编辑方式优越得多。

数字非线性编辑和数字中间片在电影制作中大量被使用，是电影制片数字化变革的一个重要过程。这意味着通过网络，可以将多个部门与不同的个体连接起来协同工作。这些工作的跨度可以突破时间和空间的界限。导演可以将不同的部门按照需要进行不同组合，根据需要进行多部门平行工作，这彻底改变了传统电影顺序工作的电影制作流程。例如，摄影和编辑之间可以看到互相的工作进度，不必等到一方工作结束后另一方才开始工作，可以根据需要随时进行各自的工作，从而缩短了制作周期，提高了效率，降低了成本。

数字中间片的出现意义重大，它标志着电影的特效制作已经全面数字化，并且为未来的数字化发行、数字化放映做好了准备。

2.1.3 影院播放数字化

1999年6月18日，影片《星球大战前传Ⅰ：幽灵的威胁》开始在美国的六家影院中进行为期一个月的数字放映，这是数字电影的首次商业放映，1999年因此被称为世界数字电影发展史的元年，数字电影的放映也是电影诞生100多年

来一次最根本的变革。这次采用的放映设备是第一代数字放映机，其结构是基于传统胶片放映机灯箱设计的，只是在灯箱的前部安装了数字放映机头。数字放映机头中的成像元器件采用了美国德州仪器（TI）公司的数字光处理（Digital Light Processing，DLP）技术的数字微镜元件——DMD（Digital Micromirror Device）进行成像。当时该放映机分辨率只有 1.3K（1280×1024 像素），放映质量还没有达到传统影院胶片放映质量。随着集成芯片技术的不断进步，2003 年 TI 公司设计生产了 2K 的 DLP Cinema™ DMD 芯片。TI 公司不但将此 DMD 芯片的分辨率提高到 2K（2048×1080 像素），而且将微镜偏转角增大到 ±12°，有效地提高了影像的对比度。

2002 年，迪士尼、20 世纪福克斯电影、派拉蒙、索尼电影、华纳兄弟等好莱坞大型电影制片公司为确保其在数字影院的优势，联合组织了数字影院倡导组织（Digital Cinema Initiatives，DCI），将标准制订的主导权牢牢地掌握在手中。该组织在 2005 年公布了《数字影院技术规范正式版本》（V1.0），并将其作为指导各种标准制订的基本要求和原则。巴可、科视等数字放映设备厂商不断跟进，对数字放映设备进行了软、硬件的升级，使其满足 DCI 规范。这些努力促使各个厂商的数字放映机和服务器产品能够使用符合 DCI 规范的 DCP 进行放映。此时，数字放映机放映质量才正式达到传统放映机水平，也拉开了影院全面由胶片转向数字放映的改造进程。

数字化放映相对于传统电影放映有着巨大的优势：

- 数字电影是基于数字化存储的，所以数字化后的电影首先消灭了胶片复制，节省了巨大的发行成本。
- 数字电影存储在物理介质上，相对于胶片而言非常轻便，同时也可以借助网络、卫星等方式方便、快速地传输到世界上任何一个角落。
- 数字电影放映能够长期保持首映时的影像质量，不存在胶片的磨损、褪色等造成的影像质量下降。

2.1.4　数字电影"最后一公里"——数字化拍摄

数字摄影机是影片全数字制作最困难也是最后的一个关口。电影摄像机是电

影制作最重要的影响因素之一,只有使用拍摄质量好的摄像机才有可能制作出质量优秀的影片。所以在很长一段时间内,虽然电影的很多技术环节都采用了数字化,但是电影的拍摄依旧采用传统胶片摄像机。只有当数字摄像机的拍摄质量达到或者超过胶片摄影要求的时候,数字摄影机才会被采用。

2000年,日本索尼公司推出了索尼F900数字高清摄影机。索尼F900数字高清摄影机是索尼旗下CINEALTA系列第一款24P格式数字高清摄像机,它的出现使传统胶片电影24格/s拍摄与数字高清摄像机24帧/s逐行扫描格式拍摄之间的素材无缝结合成为可能。2002年5月《星球大战》系列电影新作《星战前传Ⅱ:克隆人的进攻》在全球进行数字放映,该片获得了空前的成功,还获得2003年第75届奥斯卡最佳视觉效果奖提名。整部影片第一次全面采用数字化设备拍摄,彻底抛开了传统胶片摄影机。整部影片全部使用数字储存,并直接进行了数字化创作,最后实现了数字化发行和放映。

电影产业从拍摄到制作,再到最后的传输和放映,全部实现了数字化,电影产业进入了数字化时代。目前,中国电影产业已经全面实现了数字化拍摄制作过程,对于5G技术的到来,已经做了充分准备。

2.2 5G助力电影拍摄

2.2.1 5G+4K/8K拍摄

随着半导体工业的快速发展,感光元器件的性能得到大幅提高,数字摄影机的拍摄质量已经不低于原来的胶片摄影机,这促使数字摄影机在电影拍摄中被大量使用。胶片摄影机的影视图像是存储在胶片上的,而数字摄影机的优点之一就是拍摄的影视图像是数字形式的,存储在磁带机、硬盘阵列和固态的闪存器件等上。数字摄影机最突出的优势就是不怕浪费胶片,想拍几次就拍几次,这可是之前导演梦寐以求的。

最初的数字摄影机的数据存储在摄影机上,使用硬盘作为存储介质,但是硬盘较重,且其物理特性不适合摄影机的快速移动、摇摆等拍摄要求。随着闪存器

件的发展，闪存的容量和存储速度都有了很大的提高，闪存器件开始逐渐被数字摄影机所采用。拍摄完成以后，内存卡上被贴上标签，并交专人管理并将储存在内存卡里的影视内容导入剧组当时在拍摄现场的存储阵列中，等到恰当的时候存储阵列的内容将导出交给后期制作部门。

随着计算机技术的快速发展，数字摄影机将机身和存储分离。数字摄影机演变为通过高速数据电缆连接（HD–SDI），以光纤等方式将影视数据直接存储在本地的存储阵列中。数字摄影机在拍摄过程中，边拍摄、边存储，减少了中间使用闪存的环节。这样的好处是避免了闪存的损害或者丢失所带来的拍摄影视资料的损失，同时数字摄影机也减轻了重量，提高了数字摄影机使用的灵活度，特别在拍摄的过程中，不会因为本机身的存储容量等问题影响到拍摄。但是由于数字摄影机带着数据线进行拍摄，所以也存在一些缺点。这些缺点在一些固定机位拍摄的时候并不明显，但在进行动态拍摄时，数字摄影机的数据线需要预先铺设，并做防护，否则很容易出现数据线脱落或者损坏而无法记录影视数据的情况出现。

WiFi 网络的出现，初步解决了数据线的问题，但是随着 4K 和 8K 的出现，WiFi 的传输速度和延迟响应已经无法满足需要，将当天拍摄的数字影视资料传送给远端的后期制作部门是个大难题。

5G 的出现突破了时间与空间的限制，完美解决了这个问题。在没有 5G 出现的时候，由于摄影组拍摄外景的取景地一般都是风景优美、远离市区的地方，因此需要专人将存储影视资料的数字存储阵列送到后期制作部门。如果不在一个地区，还需要通过网络传输过去。

5G 的应用彻底解决了这个痛点问题，数字摄像机在拍摄地同时将数字影视信号直接通过 5G 网络发送到后期制作部门的存储阵列上。一个镜头拍摄完毕，不仅在本地的导演可以对拍摄的质量进行检查，而且在远端的后期制作部门也可以看到，并对该段影视进行特效制作等工作。过去，导演将在拍摄电影后的第二天观看未经编辑的原始素材。随着数字设备的引入，这种情况发生了变化。5G 可以进一步改善这一过程。5G 网络的超快速度可以使电影拍摄人员快速地将大量视频传输给编辑人员，而不受时间和空间的束缚。特别是在 4K 甚至是 8K 的时候，影片的清晰度很高，数据的容量也非常大，只有 5G 的快速网络才能够支

持这么大数据量的快速传输。

2019年10月1日在庆祝中华人民共和国成立70周年阅兵式上，华为使用5G网络和5G设备首次完成了对阅兵式的4K超高清直播，并引入电影院线。不仅如此，5G快速网络还实现了阅兵式VR直播和多视角直播。如果依照传统的技术和网络条件，在直播之前需要提前布设各种布线，架设不同网络，这些布设活动还要受到通信距离、安全、场地等限制。5G的到来解决了这种困扰，这次的拍摄只需要一个很小的5G背包即可，而且这个背包不仅支持4K信号也支持8K信号的高质量稳定的回传，这完全满足数字电影的拍摄需要。这次阅兵式采用的5G背包使用华为mate20×5G版，5G手机结合便携式编码器，拍摄设备重量从之前35kg左右直接下降到3kg左右，减轻了摄像师的工作强度，提高了拍摄的轻便性。

2020年1月15日，《我想成为巴尔塔利》在普拉托（Prato）的首次拍摄中利用了5G快速网络，它用5G的高连接速度将拍摄的影视信号转到视频助手（Video Assist）中。视频助手是Blackmagic公司开发的一款适合新一代数字电影拍摄、现场制作母版记录，以及播出测试和技术评估的多用途解决方案。通过视频助手的视频信号可以帮助用户分析正在拍摄的影片质量，可用于现场制作监看和播出，甚至可以用于RGB分量示波器在调色时进行色彩平衡。借助于5G网络的低时延、高速度和高容量，通过5G网络连接到视频助手上的摄影机，其拍摄的影像即使在拍摄动态场景时也能够以4K质量实时观看素材，方便导演快速查看拍摄质量，同时存储摄像视频。

2021年2月11日，美国软件公司Frame.io发布了"摄影机上云"（Camera to Cloud，C2C）技术。Frame.io通过使用C2C技术让客户"瞬间"从摄像机上传图像并将其以数据流方式传输到世界各地的后期创意制作团队。该技术开创了一个崭新的制作时代，它是自数字电影制作以来在电影、电视、新闻和商业制作工作流程中的最大变化。Frame.io首席执行官表示："在当今社会距离已经不是问题，远程工作已成为常态，Frame.io C2C改变了游戏规则。"该技术支持WiFi和5G网络，通过网络将视频文件发送到云端，使人们在异地可以实时观看视频。

2.2.2　5G +特种拍摄

电影拍摄中除了常规拍摄外，还有些要在特殊环境、特殊情况下完成的拍摄，例如水下拍摄、空中拍摄、特殊慢镜头等。这些拍摄都需要采用特殊的设备如高速摄影机、水下摄影机等特殊的摄影机，还要采用特殊拍摄方法如定时摄影、暗中摄影等，甚至还要使用非可见光如红外线、紫外线、X 射线、激光等特殊"光源"来呈现微观世界中的微小物体，或者要拍摄水中鱼类、高速运动的汽车和飞机等特殊对象。

1. 5G +无人机拍摄

电影的部分片段，需要从空中拍摄一些镜头。目前常用的做法就是使用无人机进行航拍。早在 2014 年，我国电影《狼图腾》就已经用无人机拍摄电影了。现在都是使用点对点通信遥控系统对无人机进行操控的。采用 WiFi 网络技术，可以将无人机控制在 300～500m 视距范围之内，这对于一般的使用而言是没有问题的，但是在拍摄电影全景时就会受到限制。

使用 5G 技术，无人机的遥控距离大大增加，理论上可以做到无限远，在有信号的地方都可以控制无人机的拍摄。无人机的操作对于网络时延要求非常高，如果时延太长，就会造成操作失误。5G 网络具有超低时延的特性，优化后的网络能够降到毫秒级的传输时延（与 4G LTE 网络时延在 50ms 以上相比，5G 能低于 20ms，甚至达到 1ms）。高速的网络使无人机能够快速响应控制器发出的命令，控制人员能够更精确地控制无人机进行拍摄。

除此之外 5G 还可以提供厘米级定位精度，而现有的 4G 网络在空中的定位精度为几十米（使用 GPS 协助的情况下可以达到米级），因此应用了 5G 技术的无人机可以稳定悬停在指定位置进行拍摄，避免了拍摄角度出现偏差。

4G 网络信号只能覆盖空域 120m 高度以下的范围。在高空拍摄纪录片的时候，拍摄高度往往需要超过 120m，这种情况下使用无人机容易出现失联状况，而采用有人飞机则成本会增加太多，同时航空审批也会更复杂。5G 所采用的 Massive MIMO 大规模天线阵列和波束赋形技术，可以灵活自动地调节各个天线发

射信号的相位，不仅可以调节水平方向，还可以调节垂直方向。5G 利用一定高度目标的信号覆盖，满足国家对 500m 以内低空空域监管要求和未来城市多高楼环境下无人机 120m 以上的飞行需求。

在航拍峡谷内部等特殊位置的时候，使用 WiFi 网络就会出现无人机控制距离短、部分地方没有信号等问题，在一定程度上影响拍摄的进度和自由度。而使用 5G 技术的无人机进行拍摄，只要有 5G 信号就可以满足电影拍摄的要求。

目前无人机航拍的高质量视频文件都是存储在无人机里的，接收端看到的图像都是使用 WiFi 网络回传的低分辨率、低码率视频。如果无人机坠毁或者内存卡损坏，拍摄的视频就将毁于一旦。使用 4G LTE 蜂窝通信技术的无人机，如果基站覆盖到位，理论上可以不受限制；但是受 4G 带宽的限制，图像回传能力只有 720P（分辨率 1280×720 像素）左右，无法满足电影的拍摄需要。随着 5G 应用在无人机上，无人机航拍可以使用 5G 的高带宽，将 4K 或者 8K 图像直接回传到专业图像监视屏幕上，导演可以依据要求进行调整，并重新拍摄。相比于传统无人机只能用单镜头相机拍摄，有 5G 加持的无人机可以吊装 360°全景相机，进行多维度拍摄。5G 提供 D2D（Device to Device）通信能力，可以让无人机与无人机之间实现直接通信，让多个无人机组成机群，从不同角度协同拍摄，为导演的创作提供更好的素材。

2. 5G+水下拍摄

有些电影片段特别是一些纪录片，需要在水下取景。水下拍摄面临着极高的专业性要求：首先要求摄像师必须会潜水；其次水下拍摄需要使用特殊设备，重量不能太重；再次潜水员由于使用的是压缩空气瓶，因此潜水时间不能太长，一般在 1h 左右。除此之外在水下拍摄时还有光线、洋流、温度等因素的影响，这些因素都决定着水下拍摄周期长、费用高、风险大。在每次拍摄前，导演都要和摄像师沟通，然后摄像师下水拍摄，摄像师在拍摄完后上岸检查拍摄的情况。经常一组镜头要拍摄很多次才能达到导演要求，就算是导演与摄像师一同下水进行拍摄，也没有办法仔细鉴别在水中拍摄的影像。

5G 的出现解决了上述问题，5G 信号能够穿透水进行数据通信。将 5G 运用

在水下拍摄，导演可以在船上或者陆地上通过专业的电影监视器来查看摄像师拍摄的影像，还可以通过5G通信网络告知摄像师需要改进的地方，大大缩短了水下拍摄的时间，降低了工作强度，节省了拍摄费用。

2017年11月23日，以"和创未来，智连万物"为主题的2017年中国移动全球合作伙伴大会在广州隆重召开。中兴通讯在本次盛会上重点展示了六大5G业务，其中之一就是使用5G技术的高带宽、低时延来实现远程控制无人潜水艇。通过5G将无人潜水艇拍摄的画面实时传输给水面上的舰船，舰船根据拍摄到的图像远程控制无人潜水艇。5G的这项技术也可以使用在电影拍摄中，使用无人潜水艇代替摄像师进行拍摄。无人潜水艇不需要氧气，可以长时间在水下拍摄，大大延长了拍摄的时间。

除此之外，纪录片中对野生动物的拍摄也是5G的一个重要应用。一般来讲，对野生动物的拍摄主要使用远距离超长焦镜头、伪装后拍摄、操控机器人或者把相机安置好遥控拍摄等方法。传统的遥控伪装拍摄面临两个问题：一个问题是拍摄的时机无法掌握，只能采取动感捕捉或者是遥控拍摄；另外一个问题是拍摄的高质量画面存储在机器本身，野生动物很容易对设备造成破坏导致拍摄影像的丢失。采用5G网络下的遥控伪装拍摄可以使用5G的高带宽，将4K或者8K图像直接回传到本地存储设备上，并且导演可以通过专业图像监视屏幕，依据要求调整镜头甚至重新拍摄，这提高了拍摄质量和工作效率。

2.3　5G引领电影制作创新发展

2.3.1　5G带来的云平台电影制作

1. 电影社会化大分工是云平台制作的起因

随着电影产业全球化程度的不断提升，为了立足全球市场发展的需要，以美国好莱坞为代表的电影产业在很多地方确立了分部，以便取得低成本和税收优惠。国际化大分工在电影行业非常普遍，特别是美国好莱坞经常性外包加工。早些年外包加工的对象主要是动画片，好莱坞将需要劳动力的低端工作外包到中

国、印度等劳动力成本低的国家和地区。随着互联网的发展、当地电影制作能力的提升以及受当地税收优惠政策的影响，越来越多的国际顶级电影制作公司在当地建立了分部，建立国际化的制作体系。

总部在美国加尔弗的索尼影像（Sony Imageworks）分别在印度钦奈、加拿大温哥华建立了分部，总部在美国旧金山的皮克斯动画（Disney/Pixar）在加拿大温哥华建立了分部，总部在美国洛杉矶的梦工厂动画（Dreamworks Animation）分别在中国上海和印度的班加罗尔建立了分部等。这些分部的建立是数字电影制作国际化程度不断提升的结果，其对互联网的需求也应运而生。

美国电影产业一直都是以高投资、高回报的商业片为导向的，商业片都是成本高昂的顶级数字特效电影，例如2011年的《加勒比海盗：惊涛怪浪》，制作成本高达3.79亿美元，该片最后的全球票房收入高达10.43亿美元。作为全球数字电影产业的风向标，美国电影产业在不断推出超级大型制作电影的同时，也在积极改变制作方法：将原来由一家企业完成的特效制作，分散到几家甚至数十家企业共同完成。这种制作方法的制作周期有所缩短、难度有所下降，资金流转速度加快。上述优势使得跨国家甚至跨大陆的数字电影网络制作需求激增。

2. 互联网费用的大幅降低为云平台制作提供了条件

除此之外，互联网的快速发展、软硬件价格的降低，都促成了数字电影制作向网络化协同发展。现在数字电影原版素材的存储都需要PB级别的存储，特别是最近这五年内数字电影的高动态率、3D、HDR等技术规格相继推出，数字电影原版素材的存储量成倍增长。互联网作为基础建设发展得很快，宽带成本不断下降。根据中国互联网协会发布的《中国互联网发展报告（2019）》，截至2018年年底我国国际出口带宽数为8 946 570Mbit/s，国内宽带用户100Mbit/s及以上接入速率的固定宽带用户超过70%。这些高速带宽，为数字电影网络化协作提供了基础保障。

随着互联网的发展，网络存储成本大大降低。以亚马逊为例，在2012年亚马逊云存储服务S3的首吉字节价格为0.125美元/月，但是到了2020年第一个50TB/月存储价格仅为每吉字节0.023美元。

3. 电影数字化加速了向云平台制作转变

电影产业进入数字时代，电影拍摄完成后，相关的数字影像被交给电影制作部门。最初受互联网的带宽影响，数字影像资料只能存储在介质中，通过运输工具运送到电影制作部门。由于电影拍摄取景地经常有多个，而且远离电影制作部门，所以需要花费一定的时间才能够将这些数字影像资料收集齐。后来随着互联网的发展，电影制作周期大大缩短，电影云制作平台的雏形得以确立。

《星战前传Ⅱ》第一阶段的摄制工作辗转三大洲五个国家（澳大利亚、意大利、突尼斯、西班牙和英国）进行拍摄，历时 61 天。由于《星战前传Ⅱ》在拍摄中使用了数字摄像机，因此能够将数字化的影视资料从澳大利亚通过互联网传回美国，同步加入数字特技，缩短了电影的整个制作周期。

4. 云平台制作的发展过程

随着基础网络的快速发展，在 2010 年前后，云技术在电影产业中开始得以广泛应用。经过近 10 年的发展各个电影制作企业按照自己业务的发展要求采用了不同的技术路线，先后经历了使用通用公有云、企业私有云、混合云等技术体系。

电影企业的财产中最重要的就是电影本身，在数字化时代之前电影都是用胶片来保存的。胶片存在体积大、易燃烧、保存环境要求高等问题；不过胶片有一个最大优势，即保存得当的情况下，胶片的保存时间长达几十年，而数字存储介质寿命都不到 20 年。数字存储则面临存储格式的问题，一旦相关播放、读取设备被淘汰，这些数字存储就面临无法读取的问题。为了保持电影的数字存储，每隔一段时间数字电影就根据需要进行重新转码、打包等工作，这些都带来了巨大成本。2007 年美国电影艺术与科学学院的相关调查报告中提到，当时数字化存储电影的成本要比胶片方式高数十倍。因此，通用公有云是电影行业中小型企业使用的云形式，主要用于电影制作过程中的海量存储和运算，以及电影制作后数字文件的保存。

通用公有云很好地解决了电影初期出现的问题：其低廉的价格、稳妥的数据保护使其可以按照使用量来付费，其比较完善的权限管理，可以有效降低数字电

影制作的费用，减少电影企业在特效制作上的投资，并且通过云服务可以实现影片在拍摄、制作等各个阶段的跨地区、跨企业的数据分享。目前亚马逊的简单存储服务、微软 Azure、谷歌云平台、阿里云等都提供相关的数据存储。由于通用公有云并没有根据电影行业的特点进行优化，因此在具体操作中还存在着这样那样的问题。而且电影企业对于将电影资产放到云端存在着安全方面的顾虑，所以有实力的电影企业都选择建立企业私有云。

企业私有云是在电影行业最先发展起来的云技术。电影企业自行购置存储介质、防火墙等设备，并自行部署和管理。由于是自行建立的，所以电影企业会根据自己的需求购置设备和软件，并根据需要进行改良，这样的企业私有云在安全性、效率等方面相对于其他云都是最有效的。企业自行搭建云平台，需要承担所有的费用，所以电影行业只有少数盈利比较好的企业才有实力搭建企业私有云。

随着电影技术制作工程量越来越大，原本可以由一家公司制作一部电影特效的模式发生了变化，改变为多家公司分工协作来完成制作，每家公司利用自己的优势完成部分制作。大家比较熟悉的《阿凡达》影片就是由 14 家特效制作公司分工制作的，这 14 家公司分布在北美、欧洲等不同地区。各家特效制作公司使用的系统不同、标准不同，要进行跨国协作分工是一件很难完成的任务，因此能够整合通用公有云和企业私有云的混合云协作服务平台应运而生。

目前比较常见的系统有霰弹枪（Shotgun）系统、Exo-cortex 公司 3D 电影制作工具克拉拉（Clara.io）、Frame.io 网络协作化工具等。这些系统主要特点如下：

- 可以跨平台操作。通过网络，用户可以使用 Windows 系统、Mac 系统、Linux 系统获取项目数据，可以和内部项目人员进行信息沟通，在视频上直接做标注等，可以很好地满足项目合作需要。
- 具有灵活多变的周期管理。每个项目参加人都可以根据自己的任务来调用自身的任务列表信息、进度信息，从而实现灵活的任务安排和项目管理。
- 整合了项目所有资产管理。通过对不同数据类型的定义，例如拍摄日期、镜头编号等，用户可以动态管理不同的资源。

5.5G 促进云平台高速发展

随着专业的云运营商和电影制作公司的合作经验越来越丰富，越来越多的电影制作公司把云服务交给专业的云运营商去完成。与此同时，电影产业的分工也要求办公地点的分散化，之前的云服务依赖的高带宽仅能让电影制作人在公司等特定场所完成制作，5G 的高带宽能够支持随时随地连入云服务进行创作。

5G 依托原有 4G 网络架构，并在其基础上进行技术革新，为用户解决网络连接速度的问题。受限于 4G 的速率和网络能力，在 4G 时代用户体验速率为 10Mbit/s，5G 时代用户体验速率普遍能达到 100Mbit/s，特定场景下能达到 10Gbit/s。除此之外，5G 还可以为特定用户采用切片技术，能够确保用户可以端到端地享受独立网络，既保证了用户的带宽需要，又确保了用户的数据安全。不仅如此，5G 网络还能够提供很强的移动性，使电影制作人员在汽车上、火车上也能够处理必要的文件。目前我国高铁的速度已经达到了 350km/h，现有的 4G 网络还能够满足上网的需求，但是随着我国高铁的继续发展，当高铁速度达到 500km/h 时，就只有 5G 网络才能够提供相应的数据连接了。

5G 的低时延是数字电影云制作平台的关键，由于采用了诸多降低时延的新技术，比如边缘计算、网络切片等，5G 时延甚至能减低到 5ms 以下，5G 家庭宽带的时延大大降低，大概是现有宽带的 1/10。特效制作人员可以通过 5G 网络，使用云桌面直接编辑非本地存储的数字影视文件，也可以协同在不同地区的特效制作人员一起工作。对于特效制作人员而言，通过云桌面进行工作与在本地操作编辑软件没有什么不同。

虽然 5G 的网络传输速度很快，大量数据传输已经不再是瓶颈，但是 5G 网络本身还是不带计算功能的，如果还是依照原先的处理模式——将用户的数据提交到云端，处理完后再从云端传回来，只依靠云端来完成运算——那么整个网络的时延还是比较大的，同时 5G 网络传输的数据量也大。要降低 5G 的时延，基于 5G 的移动边缘计算是关键，边缘计算将计算中心部署到离用户最近的地方，大量的数据直接从用户端通过 5G 网络提交到边缘计算服务器上完成计算，由边缘计算服务器将计算结果返回给用户，用户感觉如同使用自己的本地设备一样。

新西兰维塔数码（Weta Digital）是一家全球领先的综合性视觉效果公司。在 2002 年—2004 年，维塔数码凭借《指环王：护戒使者》《指环王：双塔奇兵》和《指环王：国王归来》连续三届获得奥斯卡奖，奠定了其在世界影坛视觉特效领域的地位。维塔数码在 20 世纪 90 年代就建立了自己的数据运算中心，在制作《阿凡达》的时候，维塔数码建立了拥有由 4000 多台超级计算机组成的服务器集群，这个服务器集群总共有 35 000 颗处理器，整个服务器群的运算速度在当年超级计算机 500 强中排进前 200 位，也是唯一的针对数字电影制作的超级计算机集群。2020 年 8 月份左右，该公司与亚马逊云计算服务（AWS）签订合作协议。维塔数码将公司原来的 IT 基础设施迁移至 AWS 公有云上。通过影视制作业务、制作工具的云端迁移，维塔数码可以实现远程特效制作，以及远程基于 LED 幕墙的虚拟摄制工作。通过与亚马逊达成合作，维塔数码将进一步提升制作效率与灵活性，拓宽全球业务。维塔数码租用了亚马逊弹性云（Amazon EC2）专属 GPU 服务，该服务可以用于加速视效制作过程中的机器学习的应用。此外，维塔数码还计划使用亚马逊云计算服务完成其新成立的动画公司的图像渲染与制作工作。维塔数码自 2020 年 3 月起开始建立远程云端制作流程，以保证《阿凡达 2》《黑寡妇》《明日之战》等影片的制作进度。

2020 年 12 月米高梅集团（MGM）与亚马逊 AWS 签订协议，MGM 将把所有影视内容和发行技术平台迁移至 AWS，依托云计算技术寻找新的商业模式和增长机会。MGM 将把整个电影片库迁移到亚马逊 AWS 上，使用 AWS 提供的传输、处理、打包等服务处理影视节目，并依靠 AWS 的云平台将电影内容分发给全世界各地的流媒体服务商、有线网络运营商等。除此之外，MGM 还将使用 AWS 上提供的 SageMaker 软件进行内容浏览量和销售趋势的预测，使用 AWS 上提供的 Rekognition 软件对其电影和电视库的每一帧进行标记，以便于用户快速查找所需要的电影内容。

2.3.2 异地远程协同不再是梦

1. 虚拟化技术服务于远程协同

传统电影拍摄和制作特效之前，都需要通过故事板将信息告诉给创作者，为

创作者提供足够的信息和可视化参考。随着计算机技术的快速发展，虚拟化技术的用途越来越广泛，也被电影制作所采用。制作人员通过计算机构建一个虚拟的拍摄场景，在虚拟场景内建立角色，让相关人员在电影拍摄之前就可以直观看到需要拍摄的内容，让他们最大限度地了解将要拍摄出来的画面是什么样子的。这项技术就是目前最流行的制作预览技术，制作预览包括视觉预演（Pre-visualization，PreViz）和制作中预览（PostVisualization，PostViz）技术。

通过视觉预演，电影工作者可以很好地理解导演的意图，提前为拍摄镜头做准备。视觉预演就像一个拍摄指南：在虚拟的环境中，摄像师可以根据场景安排摄像机的位置，可以根据需要放置灯光系统，可以安排演员走位，甚至可以将演员的表情、动作都展示出来。视觉预演的出现将之前用语言描述的场景直接转化为真实可见的场景，让导演可以根据需要充分展示自己的设计，并将自己的设计和规划很容易地向演员传达，在很大程度上提高了拍摄的质量和速度。

在电影后期的特效制作中将大量使用虚拟化预演的资产，包括背景、各种模型等。传统的电影流程从摄像到制作再到出正片的过程被彻底改变，现在的电影制作借助计算机技术已经将摄像、制作、出正片这三个过程彻底模糊化了。电影在拍摄前就可以开始设计场景、制作特效模型，在拍摄时使用 LED 幕墙虚拟摄影棚提供前期已经制作好的虚拟背景，拍摄结束后再进行电影特技制作。

视觉预演的关键是能够事先做好准备，可以快速制作图像和资产。在实际工作中，视觉预演过程中制作的资产逐渐成为最终资产，这些最终资产可能会用在 LED 幕墙或实景虚拟制作拍摄中。

2. 5G 为异地远程协作插上翅膀

5G 高速网络的到来，使异地远程协作不再是梦想。在 5G 网络的帮助下，电影的虚拟摄制可以通过快速网络连接起来，远程完成制作。受到新冠肺炎疫情的影响，很多电影工作者被要求居家办公。为了尽可能减少损失，2020 年 7 月 EPIC GAMES 公司提供了远程多用户虚拟制作技术。该公司使用虚幻引擎（Unreal Engine）渲染技术，利用自身在虚拟制作上的丰富经验，搭建了远程多用户虚拟制作系统。图 2-2 所示的工作场景中，由 8 人组成团队，每个人在家

里都配置了计算机动画（CG）环境，基于计算机动画角色的内容进行协作。其中有 2 名动作捕捉表演者按照要求做出动作，以便产生实时动画，而其他 6 人则修改场景内部道具位置、灯光、背景等元素，改变摄像机角度，继续完成视频制作。

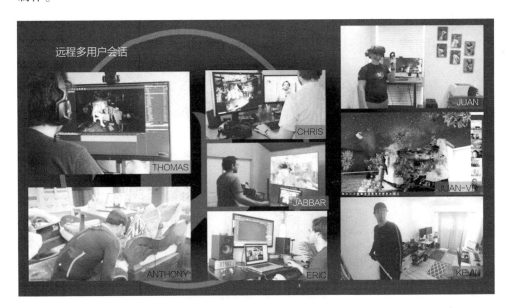

图 2-2　虚拟化技术远程协同

远程多用户虚拟制作技术的前提条件就是使用高速网络连接到运行虚幻引擎的多用户会话服务器上，该技术对网络的带宽和时延要求较高。5G 网络的高带宽和低时延可以很好地满足该技术的要求。在这些虚拟制作任务完成后，可以将结果素材通过 5G 网络上传到云服务器上并进行视频渲染，最终生成演示视频。

在 5G 的支持下，电影工作者可以在不同的城市协同工作，不必因受限于网络而只能待在有大型渲染服务器的公司里。5G 的高速度、低时延满足了电影工作者对高速带宽的要求，5G 的出现打破了空间的限制。

在影视剧的拍摄过程中，通常会出现比较多的场景，有些场景在地球上存在，有些场景根本没有，或者取景难度非常大，路程和时间等都在无形中增加了影片拍摄的各项成本。LED 幕墙虚拟摄影近年来成为主流虚拟拍摄解决方案之一，利用 LED 幕墙作为实拍虚拟背景，应用实时引擎完成实时渲染。该拍摄方

式使拍摄更灵活，场景设置和灯光效果更丰富，许多外景内容均可借助 LED 幕墙完成拍摄。

LED 幕墙上边播放的背景内容，可以不局限于本地的视频渲染器，可以通过 5G 等高速网络从远程云平台的渲染服务器获取高质量的播放内容。5G 技术应用于在摄影棚拍摄的虚拟场景，5G 技术支撑全面的虚拟场景实现，需要运用到电影级的 LED 显示，演员只需要在虚拟的场景屏幕前表演即可（见图 2-3）。

图 2-3　LED 虚拟幕墙拍摄

制作预览作为有效的工具，需要为电影各个合作单位提供视频和图像的参考，图像的视觉和听觉效果可以直接反映给参加制作的工作人员，可以用来判断是否符合预期，能够保证最终的特技效果得到很好的控制，不会出现很大的偏差，从而避免了不同团队在异地协作中产生的沟通问题。由于需要协调不同团队，因此制作预览需要高带宽、低时延的网络资源，以满足沟通需要。在 5G 网络的协助下，制作预览技术将整个电影制作流程贯穿起来，可视化的制作预览在不同的国家、不同的企业、不同的团队之间架起了桥梁，完成了整个制作流程的创作沟通、进程管理和质量控制。

3. 数字电影服务向云服务发展

随着数字电影高度专业化分工以及 5G 高速网络应用的发展，数字电影的云端制作已经成为电影产业新的发展趋势，一些大型软件提供商都向云服务转变，

将本地解决方案迁移到云服务上。Adobe 公司的 Creative Cloud 服务，将该公司的 Photoshop、Lightroom Classic、Illustrator、Adobe XD、After Effects 等全部应用软件打包成为服务并提供给用户，用户可以根据需要来选择租赁自己需要的服务。

沃思达（Vista）旗下电影发行软件开发商 Maccs 针对独立电影发行商推出发行管理软件 Mica。Mica 采用软件即服务（SaaS）模式，可快速创建并管理发行预定，还能够生成内容、密钥分发清单并完成密钥自动分发，此外还可以自动收集影片票房数据形成分析报表，为独立电影发行商的决策提供建议。

索尼云计算媒资管理与协作平台 Ci Catalog 同样基于 SaaS 模式，可帮助制片厂、制作公司、广播电视台、音乐公司等大型媒体企业更好地管理成品资产，简化营销、销售、发行和存档工作。

欧特克（Autodesk）公司最新的霰弹枪（Shotgun）系统提供电影后期制作流程管理。该系统可以保证在不同拍摄场地的摄像师在拍摄中与不同制作部门的制作人员，通过 5G 高速网络对模型、材质、摄像机、特技效果数据进行实时预览和交互；制作人员可以及时修改，并将修改完的场景通过 5G 网络上传到云端服务器进行高速渲染，并将最终效果通过 5G 等高速网络从远程云平台的渲染服务器下载到 LED 幕墙，进行拍摄。高速的 5G 网络，为电影创作者灵活、及时完成设计奠定了基础。

第 3 章 5G+大数据宣发，精准又有趣

3.1 电影宣传的数字化和智能化

3.1.1 电影的宣传推广

1. 电影发行业的三次变革

早期，电影被拍摄出来以后，电影院就是唯一的市场。电影拍摄出来的产品就是胶片，只能到电影院去放映，通过观众购买电影票来完成前期的投资回报。

随着电影机和录像机的出现，电影发行出现了第一次重大变革，电影院已经不是唯一的资金回报的渠道。电影制片商将电影的播放版权出售给电视台，因此电视台成为除电影院之外的另外一条重要的发行渠道。

随着技术的发展、产业的推动，电影的内容不再限于电视播放，以及录像带、VCD、DVD出租，电影所带来的服装、道具甚至以此开发的电子游戏、玩具等相关产业也快速发展起来，电影发行业的第二次重大变革到来了。电影票房的收入已经下降到电影总收入的20%左右，电影后期的衍生品收入占比越来越大。

随着互联网的发展、手机的广泛应用，特别是5G的出现，电影的观众从被动地接收电影产品，演变成能参与电影制作、表达自己观点、参与电影投资的消费者。5G的快速网络，使得电影发行业即将迎来第三次重大变革。

2. 5G改变了电影宣传推广的模式

早期电影投资的主要收入就是票房收入，因此发行商的最主要目标就是把观众吸引到电影院来。电影上映前的宣传活动就是一场广告战，目的是让更多的观

众知道并对电影感兴趣，从而来到电影院看电影。电影发行商会通过新闻媒体透露电影相关资讯，还会发布一些电影拍摄的相关新闻，探讨电影相关内容以便引起观众的注意。电影发行商会提前将电影的片花放出来，用电影里的精彩片段来吸引观众去观看电影，还会拍摄、制作和电影相关的广告片、报纸杂志广告、车上广告等。

到了互联网时代，电影的宣发已经不限于电影广告片、电影资讯的发布，更看重观众的参与。特别是5G网络的到来，使消费者能够使用移动终端在任何地点、任何时间全程实时参与互动。依托5G的移动互联网彻底改变了电影行业的营销渠道。

5G移动互联网的出现彻底打破了传统的以电视广告和海报为主的小范围营销模式，演化为依托移动互联网庞大用户群终端的营销模式。该模式具有用户群体多、网络传播速度快、不受时间和地点限制、交互能力强等特点。移动互联网的用户可以主动通过终端应用软件去获取影片相关信息，也可以被动地获得推送。这些用户可以通过快速获取影片重要信息，在5G网络环境下用户还可以获得高清晰的电影广告样片，更真实地感受到影片效果。基于庞大的用户信息，电影发行商可以对用户的行为进行分析，进一步精准地投送广告。

早期的电影在推广前期都要组织看片会，电影发行商邀请一部分有代表性的观众观看即将发行的电影，在这些观众观看完以后征求其意见，并针对意见对电影进行修改。随着5G移动互联网的到来，电影产业进入了大数据时代。以美国的Netflix公司为例，用户只要登录到Netflix上，每次点击的内容、观看的时长、播放的次数等信息都会被储存下来，被用来进行数据分析。Netflix公司利用大数据为用户提供影片推荐系统。该系统可以针对不同用户的观影习惯，推荐不同类型的影片，即使是同一部影片，每个用户看到的影片封面也可以是不一样的。

Netflix公司使用了上下文多臂老虎机（Contextual Multi Arm Bandit）算法来为用户推荐个性化影片封面。很多推荐系统只关注怎么选出用户喜欢的东西并显示给用户，而没有更多地关心其展示给用户的方式。相同的内容采用不同的展现方式，取得的效果是不一样的。谁能够第一时间抓住观众的眼球，谁就有机会获得更多关注。Netflix不仅把观众喜欢的电影精确地挑选出来，而且给不同观众

呈现出不同的影片封面，每个电影封面都是观众喜欢的演员或者是观众喜欢的镜头，这些封面可以吸引观众去看这些影片。例如《低俗小说》，虽然大家都喜欢看这部影片，但是不同的观众可能喜欢这部影片的原因不同。不同的观众对演员的偏好也不同：有的观众喜欢乌玛·瑟曼，也看过她主演的很多电影，那么把带有乌玛·瑟曼的影片海报放在首页上可能会更吸引他们去看；对于喜欢约翰·特拉沃尔塔的观众来说，把他的电影海报放在首页更能吸引他们（见图3-1）。

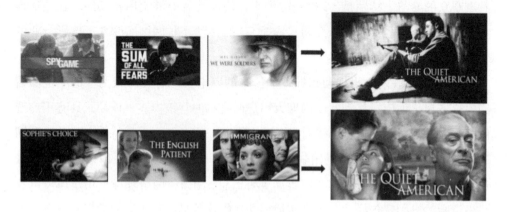

图3-1　Netflix推荐海报

除此之外，2013年上映的《纸牌屋》就是通过大数据精确分析后获得观众信息，并应用这些信息进行拍摄的。Netflix选取《纸牌屋》进行翻拍是由于1990年BBC拍摄的《纸牌屋》得到了观众的喜爱，在2000年British Film Institute（BFI）评选的"100部英国最优秀的电视节目"中排名第84位，并在2010年英国《卫报》评选的"史上50佳英美剧"中排名第18位。Netflix在翻拍之前还通过大数据分析了参选演员和播放形式。通过数据分析，Netflix发现喜欢1990版《纸牌屋》的观众也喜欢看导演大卫·芬奇（David Fincher）的作品，同时也发现这些观众还喜欢看演员凯文·史派西（Kevin Spacey）的作品，所以Netflix在翻拍《纸牌屋》的时候就邀请了大卫·芬奇作为制作人，并让凯文·史派西作为男主演。Netflix还一改美剧每周播放1集的习惯，直接选择一次性播放13集《纸牌屋》。这些都是因为通过数据分析发现，很多人看电视剧时并不喜欢每周1集来观看，而是选择全集播放完以后统一观看。

3. 5G 使电影宣传推广更精准

到了 5G 移动互联网时代，用户的信息将更容易被收集，更多的如喜欢的颜色、买了哪些东西、经常去哪里等信息会被收集，甚至用户是否在观看电影、观看电影某些片段时候的表情专注度等都可以通过手机摄像头被观察到。通过对用户数据的分析，电影发行商将会更精准地向目标用户投送广告。

在 5G 移动互联网出现之前，电影的宣发模式比较单一，观众都是被动地接受。电影发行商只有很少的手段，如通过座谈会、看片会、电影论坛等与观众进行有限度的交流。5G 移动互联网的出现，使电影的宣发模式变得丰富、多样。

全新电影营销模式以"小时代"系列电影为代表。该系列电影是中国电影有史以来第一部针对学生和准白领市场的电影，也是中国第一个线上的粉丝（Fans，影迷）电影。该片成功利用了乐视公司的"一定三导"方式完成市场营销。"一定三导"是指定位、导航、导购、导流。

定位是指首先对大量的数据进行分析。乐视公司统计发现：《小时代》书的读者大概有 2400 万人，先导预告片大概有 4500 万点击量，预告片主演的粉丝超过 1 亿。通过对这些数据的分析，发现该片的粉丝量巨大，粉丝思想活跃，在社交网络上敢于表达自己的想法，常常关注和讨论的话题就是网络上最热的话题，引导和利用这些粉丝就是营销的关键，完全可以把粉丝和读者向电影观众转化。

导航是指依靠社会化媒体资源进行宣传。乐视公司完成了广告宣传、发布会、主流媒体公关，以及海报、预告片等的宣传工作。

导购是指乐视公司将营销人员直接派到电影院完成营销。营销人员穿上《小时代》里的学生服，现场唱《时间煮雨》和《我好想你》，渲染现场气氛。

导流则使用了乐视公司的"乐影客"APP，该 APP 专门为院线观影服务，能够完成电影预售、影院社交等功能。在影片上映之前，乐视公司还通过多家媒体平台掀起关于"青春"的讨论，邀请广大粉丝进行话题讨论，制造了电影营销的事件和话题。

截至 2021 年 6 月，我国手机网民规模达 10.07 亿，我国网民使用手机上网比例达 99.6%。5G 移动互联网很好地满足了观众、影片发行商、影院之间沟通

的需要，为彼此的沟通建立了桥梁。

3.1.2　5G+电影广告

1. 电影广告

传统的广告宣传一般有广告宣传推广、举办优惠活动、活动宣传等模式。这些模式的优势在于可以和用户面对面进行交流，推广的区域确定，目标定位人群更加准确，能够保证获取的用户信息真实可靠；但是其劣势在于费用更高，广告推广需要更多的时间、物力、财力，而且执行起来再做更改需要花费很多的时间和费用，不能做到及时修改。随着信息科技的发展，广告的形式也发生了改变，特别是移动客户端手机、iPad等的发展，使得广告也变成信息流，可通过网络传输到移动客户端。与此同时，广告的展现形式也发生了相应的变化，由传统的海报转变为电子图片、宣传视频等，可以被快速地更换和传输。

影院是人流大的公共场所，观众又多是年纪小于40岁的年轻人，他们消费能力强，喜欢新鲜的事物，因此广告商自然而然地偏爱电影。电影中植入广告是在电影诞生之日起就开始了，在1896年的春天，电影的发明者卢米埃尔兄弟开始拍摄电影短片开始时，就有商人看到了商机，一位叫亨利·拉万奇的瑞士商人要求在卢米埃尔兄弟拍摄的电影中植入香皂的广告，于是在《第八营阅兵游行》(*Parade of the 8th Battalion*) 中就有了这个闪耀的阳光牌肥皂（见图3-2）。

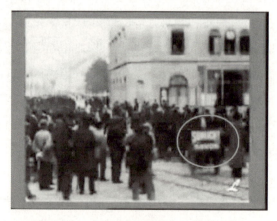

图3-2　《第八营阅兵游行》中的广告

电影广告一般分为两种：一种是电影内的软广告，其中包括电影中的道具、画面中的场景等；另外一种就是在电影正片播放前或播放完以后，电影播放的贴片广告。

电影内的软广告是最具有挑战的一种形式，植入得好坏直接关系到观众的感受。好的植入广告可以在不影响剧情的情况下让观众平和地接受，还能成为电影的广告植入经典。1999年3月31日上映的《黑客帝国》㊀中的诺基亚手机植入就相当成功，电影中的现实世界是由代码构成的，其中植入一部电子产品搭配起来毫无违和感。但是在2014年6月27日上映的《变形金刚4：绝迹重生》中牛奶的广告植入就不合宜了。

电影的贴片广告是很受广告商重视的，因为在电影厅黑暗的环境中播放贴片广告，可以得到观众高度注意，使观众能够全身心投入广告的宣传。电影观众的接收信息度一般很高，相对于电视观众，电影观众专注度高，获取信息效果好，广告到达率几乎达到100%。

影院的映前广告和影片的贴片广告对于影院而言是有利益冲突的。影院的映前广告收益方是影院，而影片贴片广告的收益方是电影的发行方或者制片方，因此电影在影院放映的时候，很多影院会提前将影片的贴片广告跳过，直接播放电影正片，在观众进入影厅的时候播放自己影院的映前广告。

电影中的广告，不管是软广告还是贴片广告，都和电影投资方有着千丝万缕的联系。一般来说，植入广告都是提前签订合同，由电影制片方制作并植入电影中的。但是如果电影延期上映，或者广告投资方在电影上映前出现违约现象，就会导致电影制片方十分被动，需要根据协议内容将影片中的广告替换掉，或者是电影制片方根据电影播放地区的不同，制作不同的电影广告，因此电影在最后制作数字电影包（DCP）的时候，就需要将含广告情节的影片片段单独制作成可替换分本，后期如果需要替换，电影制片方就可以使用增量DCP替换原来电影广告情节部分。增量DCP的大小根据替换情节长度的不等从几十M兆字节到1～2GB不等，但是相对于一部大约200GB左右的DCP来说传输量小得多，因此5G

㊀ 第一部《黑客帝国》。

快速的数字复制发行系统，可以将增量 DCP 很快部署到不同的影院。

2. 影院广告

对于影院来说，影院的广告一般分为映前广告和影院内部的宣传广告。影院的映前广告是指在电影放映前观众进入影厅到电影开始放映这段时间内，影院播放的广告。影院内部的宣传广告是指观众进入影院以后看到的影院内部的宣传屏、宣传海报、营销活动、特型展品展示等广告。每家影院都有一个广告信息系统，使用该系统可以将广告投放到影院 LED 显示大屏、影厅指示屏等设备上。在早期经营模式中，影院作为主体主动招商，收取广告费用，同时在影院内部配合播放相应广告，但是随着市场竞争越来越激烈，影院单打独斗的模式已经不再适应市场发展的需要，很多影院已经将影院广告承包给专业的广告运营商运营。早期广告运营商采用影院广告信息化（即将影院内部的广告体系自动化，影院内部采用计算机内置多输出口显卡）来链接不同的广告放映终端，或使用局域网内部的广告管理系统。广告运营商使用邮件、QQ 等通信软件将广告内容发给影院工作人员，由影院工作人员自行发布到广告播放终端上。

为了满足广告运营商管理的需要，随着 5G 网络应用的推广，广告运营商将建立起以 5G 为基础的集中广告管理系统。该系统将通过集中管理，将广告信息通过 5G 网络快速传输到放置在影院的广告播放终端上。

以 5G 为基础的集中广告管理系统由两个部分组成，一个部分是便于集中管理的广告管理平台，另一个部分是放置在影院的广告播放终端。

广告管理平台除了需要具备基础的用户管理、权限管理等系统管理功能外，还需要具备管理终端、管理和审批上传的广告媒体资料、设定媒体广告播放时间和播放地点、汇总统计广告放映终端上报的广告观看人数信息统计等功能。

广告播放终端通过 5G 网络获取广告管理平台下发的指定广告信息，按照广告管理平台下发的播放列表，在规定的时间内播放指定的视频文件。除此之外，部分广告播放终端还可以安装摄像头，通过摄像头捕捉观众在广告播放终端前面停留的时间和观看广告播放终端银幕的姿态，来推断观看某个广告的有效时长。

3.2　5G 技术倒逼电影发行模式巨变

3.2.1　还在硬盘复制？新技术变革已来

传统的影院发行模式是采用院线制，由院线统一完成院线内部影院的影片发行工作。电影发行公司在发行电影时，不需要和一家家影院去谈合作条件，只需要找到电影的院线，跟发行院线谈好合作条件即可，发行院线会完成院线内部的相关工作。

院线制是美国电影产业发展过程中总结的宝贵经验。我国在电影产业改革中也采用院线制，特别是在 2001 年 12 月，中国国家广播电影电视总局和文化部联合颁发《关于改革电影发行放映机制的实施细则》，该细则指出"以资本或供片为纽带，加快结构调整，推进院线组建。由一个发行主体和若干个影院组合形成院线，实行统一品牌、统一排片、统一经营、统一管理"。截至 2019 年年底，全国城市院线共计 50 条，有 24 条城市院线票房收入超过 5 亿元，占全国城市院线票房的 90.27%。

在胶片电影时代，院线制对发行起到了很大的作用。院线公司跟不同的制片方签订放映合同，安排院线的影片放映计划。院线公司根据自己的影院规模和影片放映计划情况确定相应的电影胶片拷贝数量，并根据放映计划将电影胶片拷贝分发到其下影院，每个电影院根据院线的电影胶片拷贝调配计划放映电影。院线公司需要安排详细的电影胶片拷贝调配计划，既要保证每个电影院有热门的电影放映，也要控制电影胶片拷贝的数量。

在胶片时代，电影院对院线有很强的依附性。到了数字时代，电影从胶片变成了数字副本，所有影院基本上能在同一时间拿到数字电影数据包（DCP），影院对于院线公司的依附性将会有很大程度降低。因此，在 2012 年美国 AMC 剧院、Cinemark 剧院、富豪娱乐集团、环球影业和华纳兄弟这五家院线公司成立了数字电影发行联盟（Digital Cinema Distribution Coalition，DCDC），数字电影发行联盟建立发行商和影院直接的桥梁，通过该联盟为美国的影院提供数字电影胶片拷贝。

目前，我国拥有进口影片全国发行权的机构只有中影数字电影发展有限公司和华夏电影发行有限责任公司。国内大部分数字电影也是由这两家公司作为电影发行方为电影制片方制作电影数据包和密钥传送消息（Key Delivery Message，KDM），这两家公司和院线签署发行放映合同，并为签约的院线公司的影院提供电影数据包和 KDM。现在我国的院线公司越来越多地向服务提供商转变，给影院提供设备维护技术服务、宣传活动策划方案等。

3.2.2　目前数字电影数据包发行的三种方式

电影数据包发行方式目前主要有三种，一种是邮寄硬盘，另一种是数字电影副本卫星传输，最后一种是数字电影网络分发。

1. 邮寄硬盘

邮寄数字电影数据包硬盘是数字电影发行最早采用的方式，目前国内依旧以该方式为主，这主要是由我国国情决定的。我国的物流不仅成本低，而且物流运输时间短，在北上广地区基本上能做到第二天送达，除一些偏远地区外其他地区物流也能够在三天内到达。

邮寄数字电影数据包硬盘作为分发手段，原则上讲是个很落后的方法。这种方法需要占用大量人力、物力，并且随着影院数量的增加，发行总费用会增加，边际费用也会增加。那是因为影院数量增加，势必导致每次复制的硬盘数目增加，流通在物流环节的硬盘数目也增加，硬盘的流通管理会更加困难。影院是否收到数字电影数据包硬盘，只能通过物流系统查询确认，而物流系统只能反映数字电影数据包硬盘是否到达物流所在地的节点，数据更新速度太缓慢。

不仅如此，复制数字电影数据包硬盘是个体力活，不仅费时而且费力。虽然现在使用硬盘复制机最多可以支持一次性复制 40 块硬盘，但是我国在 2019 年有 11 453 家影院，每家复制 1 块硬盘也是一个不小的工作量。此外，每个月都有不同的影片需要发行，所以物流中还有大量寄往影院和从影院寄回的硬盘。特别是，如果在临近上映日期才能拿到数字电影数据包，正常的复制硬盘再用快递送到影院，就会赶不上电影的上映日期，这个时候就会出现"人肉送拷贝"的情况发

生。2013年1月8日上映的《一代宗师》、2014年8月16日上映的《反贪风暴》、2020年10月上映的《金刚川》等都是在上映前由发行公司派专人带着数字电影数据包硬盘送去各个城市的影院。《反贪风暴》原本上映时间被安排在2014年10月，但是由于当年的8月上旬反腐话题突然成为社会热点，并且有临时出现的档期空窗，该片的上映时间由当年的10月主动改为8月16日，宣布改档是在上映前5天，也就是8月11日。依照之前常规快递方法已经没有办法将电影数据包如期送到各个影院，只能使用"人肉送拷贝"的方式。

2. 数字电影数据包卫星传输

数字电影数据包卫星传输系统是将数字电影的DCP通过卫星传输到电影院，一般该系统由卫星传输平台和影院卫星接收系统两部分组成。卫星传输平台提供影院卫星接收机认证、DCP数据传输、设备状态监控、信息数据交互等功能。影院卫星接收系统需要能够完成与平台的认证交互、接收DCP数据、设备状态回传等功能。

卫星传输平台可以按照传输计划按时唤醒影院卫星接收机，并将指定的DCP传输到指定的影院卫星接收机上，影院卫星接收机在接收中和完成后都会将接收情况反馈给卫星传输平台。影院卫星接收机在接收完DCP以后，会通过接口通知影院管理系统（Theatre Management System，TMS）或者影院数字存储系统将已经接收到的DCP移动到影院影片存储服务器中。

数字电影数据包卫星传输系统的传输速度跟卫星的带宽有直接关系，中国电影科学技术研究所在做卫星传输实验时，租用的卫星带宽为54Mbit/s，一部200GB左右的影片，5~7h即可完成传输。

数字电影数据包卫星传输的优势有两个：第一个优势是随着影院数量增加，平均到每个影院成本降低，即边际成本是下降的；第二个优势是卫星覆盖范围大、传输距离远，不管影院在城市、山村、海岛还是戈壁，只要是卫星信号可以覆盖到的地方就可以接收数字电影数据包。新疆喀什市的喀什西部明珠电影城，由于地处偏僻，交通不发达，电影数据包经常不能够按时送达，这个情况在2011年安装了数字电影卫星接收设备以后随之解决。在2017年7月22日，三沙市银

龙电影院举行了首映式，同时安装了数字卫星接收设备，解决了数字电影数据包运输问题。

美国和欧洲在胶片电影向数字电影转型开始时，依旧采用胶片电影发行方式来发行数字电影数据包，采用物流方式将存储数字电影数据包的硬盘盒运送到每个影院，并按时回收使用过的硬盘盒。美国数字电影发行联盟在 2012 年 6 月与迪拉克斯（Deluxe）公司达成合作协议，全面启用数字电影副本卫星传输业务。截至 2020 年 3 月，美国数字电影发行联盟已签约超过 3140 个电影院和 33 460 个银幕，为其提供数字电影文件。欧洲也在 2012 年 9 月创建了名为"DSAT 电影"的合资公司，该公司由全球排名第三的固定卫星服务运营商——Eutelsat 通信公司与欧洲比利时数字电影公司（Dcinex）联合出资组成。"DSAT 电影"拥有 1300 多家签约电影院，总共拥有 8000 多个数字银幕，是欧洲数字电影分发主要渠道之一。

据美国数字电影发行联盟预测，如果美国数字电影全部采用卫星传输，发行的费用将是物流传输方式费用的一半。因此运营初期，美国数字电影发行联盟将一部电影传输到一家影院的价格定在 50 美元左右，这个价格和美国的物流传输价格接近。美国数字电影发行联盟在返还创始投资者（AMC 剧院、Cinemark 剧院、富豪娱乐集团、环球影业和华纳兄弟）在数字电影数据包卫星传输系统建设成本以后，以利润返还的模式降低成本。在 2020 年 3 月 17 日，美国数字电影发行联盟正式宣布已经全部偿还了初始投资，开始履行承诺向所有客户进行返利。

我国由中国电影科学技术研究所研发的数字电影数据包卫星传输系统也于 2011 年 7 月进入实验阶段，先后在北京、上海、广州、昆明、新疆、西藏等地完成了卫星传输设备布点，在 2012 年 9 月通过国家广播电影电视总局科技司组织召开的技术鉴定进入正式运营阶段。

3. 数字电影数据包网络分发

数字电影数据包网络分发是通过互联网将数字电影数据包传输到影院。在 5G 技术条件下，网络的速度得到了极大提高。在 100Mbit/s 的条件下，需要花费 3~5h 才能够发送 200GB 左右的影片，而到了 5G 时代仅需要几分钟，从而避免了"人肉送拷贝"现象的发生。

2020年6月Deluxe推出了One VZN服务，这是一种利用AWS Snowcone设备的基于云的新数字内容交付解决方案。Deluxe的首席产品和技术官说："One VZN是过去十年停滞不前的数字电影发行创新的一次飞跃，它不仅从根本上改变了全球放映商和工作室的电影发行模式，而且也为观众提供了新的影院体验。AWS Snowcone、AWS DataSync和Amazon S3的组合是One VZN的基础。这些集合服务与现在的其他云服务产品不同。安全紧凑的AWS Snowcone设备与Deluxe强大的One平台相结合，创造了真正差异化的行业解决方案。"

Snowcone是AWS Snow系列边缘计算、边缘存储和数据传输设备中最小的成员，重量不到2.1kg（4.5lb），可用存储容量为8TB，用于边缘计算、数据存储和传输。One VZN平台还使用其他AWS服务来快速安全地向世界各地的电影院和放映商分发数字媒体内容。One VZN平台通过为影院建立专用网络，为DCP提供了一个完全基于AWS云的管理和交付系统。这使得Deluxe可以将DCP直接分发到影院终端的Snowcones，而无须通过卫星，并且不需要硬盘。

国内凤凰云祥推出了飞鱼快传电影分发系统，可以通过互联网实现电影数据包分发、DCP断点续传、实时监管接收终端等功能，能够为各大院线的影院提供稳定、安全、高效、经济的片源传输保障服务。

邮寄硬盘、数字电影数据包卫星传输和数字电影数据包网络分发这三种传输方式，各有优缺点，详细比较见表3-1。

表3-1 三种传输方式优缺点比较

比较项目	邮寄硬盘	数字电影数据包卫星传输	数字电影数据包网络分发
初期投入	费用低	费用高，需要租用卫星，建设数字电影数据包卫星传输发行系统	费用低
影院数目和发行影片增加后费用变化	管理成本和硬盘成本增加	平均成本会下降	平均成本会下降
传输速度	北京、上海、广州隔天，其他地区三天，边远地区时间更久	跟租借卫星传输速度有关，可以达到54Mbit/s	5G峰值速度可以达到20Gbit/s

(续)

比较项目	邮寄硬盘	数字电影数据包卫星传输	数字电影数据包网络分发
副本状态更新	更新不及时	能够及时更新	能够及时更新
可靠性	受恶劣天气和道路条件影响	受雨雪天气影响，在城市中受建筑影响	无
时效性	时效性差	200GB 影片用时 5～7h	200GB 影片用时几分钟
应对排期改变情况	不能灵活应变	可以响应	立刻响应

3.2.3　5G 带来了发行变革

数字电影副本网络分发是未来发展的趋势，随着互联网的发展特别是 5G 网络的部署，网络速度越来越快，价格越来越便宜，阻碍数字电影数据包网络分发的费用和网络速度问题都将得到解决。在过去的 10 年中，数字电影数据包卫星传输解决了许多问题，但是数字电影数据包卫星传输已达到其功能的顶峰，其成本效益、传输速度都达到了最佳状态，较难再有其他创新。

5G 网络解决了需要专线接入云服务的"最后一公里"问题，5G 的高速度满足电影分发的快速要求，可以在很短的时间内将 DCP 分发到指定影院，5G 峰值传输速度能到 20Gbit/s，200GB 大小的 DCP 只需要几分钟就能传输完，因为电影排期临时变化而导致 DCP 无法送到影院的现象将不再出现。5G 网络的切片性保证了端到端网络的独占性，不会出现其他应用所导致的传输堵塞现象，由于网络的独占性和物理隔绝保证了网络的安全性，因此数据不会被篡改。5G 网络的低时延使整个传输反应迅速，不再会出现慢半拍的现象，确保了状态更新的实时性。

1. 5G 网络将转变影片发行机制

随着胶片电影被数字电影所替代，电影院线的作用越来越小，除了直接投资控股的院线公司外，很多院线都由原来胶片时代的管理发行中心角色向服务角色

转变，其对于影院的影响力也越来越小。与此同时，由于现有的电影放映合同必须是跟院线签订的，电影院不得不依附于院线公司，而且还要根据分账比例约定给院线公司分配票房收入。这些限制已经引起了有实力的电影院的不满，它们受制于片源又不得不勉为其难。我国电影产业发展起步晚，产业发展不成熟，电影产业的利润主要来源于影院放映终端的票房利润，所以国内电影院的建设在这些年得到了迅速发展，特别是专业的放映场所数量大幅提高，从 2012 年银幕数仅有 13 118 块，到 2019 年全国银幕总数达到 67 816 块，银幕数增长了 4 倍多，银幕总数稳居全球领先水平。电影院的增加培养了大量的电影观众，使我国电影观众观影场次得到了飞速发展，在 2019 年达到了 7.28 亿人次；但是影院的平均票房在不断降低，2019 年影院平均票房 518.81 万元，比 2018 年减少了 23.24 万元，下降了 4.29%。同时电影院的平均上座率也不断下滑，2019 年比 2018 年平均上座率下降 1.27%，2019 年平均上座率仅为 11.44%。传统电影产业以票房为收入增长点的模式基本上快走到了尽头，产业急需向新的方向突破。以美国好莱坞为代表的成熟电影产业经验表明多媒体播放终端的电影播放收入能够和电影票房收入相当，所以现有电影产业在保持现有影院票房规模不变的情况下扩大电影其他多媒体播放终端增量收入。特别是 5G 的快速发展，网络速度和带宽的大幅提升，移动视频市场的快速增长，已经为在线视频播放、电视盒子播放等多媒体播放做好了准备。

随着我国电影多元化的发展，制片方也越来越多，电影行业的发行不仅要面对传统影院而且要面对电视盒子、在线视频网站等新媒体。传统以院线为中心的模式已经满足不了现在的需求，以院线为中心的模式必然要向以发行为中心的模式转变，提高电影发行和制片在整个产业链条中的地位。目前虽然电影的放映窗口还是被电影院牢牢把控，但是整个行业已经开始转变，从 Netflix 公司独占电影《纸牌屋》《卧虎藏龙 2：青冥宝剑》到 2020 年《囧妈》在西瓜视频上的首映无不说明，影院作为整个电影行业的最重要终端的地位已经被撼动，特别是 5G 的到来使得观众在移动终端观看视频、观看电影的趋势越来越强，视频网站付费率不断攀升，影院在电影产业的地位将进一步被削弱，整个电影产业必将由以院线为中心向以发行为中心转变。

2. 5G 网络将改变传统电影发行利益的分配

目前我国电影产业通常的发行分账比例是：影院 50% 左右，院线 7%～10%，片方 35%～43%。影院使用售票系统进行售票，并将售票记录上报到国家电影事业发展专项基金管理委员会办公室（简称"专资办"）管理的全国电影票务综合信息管理系统。该系统提供的数据是电影制片方、电影发行方、电影院线、影院等各方分账的唯一依据。

影片的票房总额需要先缴纳 5% 的电影事业专项资金，再缴纳 3% 左右的营业税，剩下的票房收入再进行分账。5G 网络将降低影片发行的费用，改变发行方式，将由专业的电影服务商如美国的 Deluxe 公司、"DSAT 电影"合资公司等来完成 DCP 的分发等服务。数字影院现在使用的 DCP 发行模式必将被使用高速网络的专业云分发所取代。随着电影产业由院线为中心向发行为中心转变，电影产业必然会重新进行利益分配。

3. 5G 网络将让电影排期更自由

传统电影发行方要通过市场调查，根据影片的内容、市场近期的放映情况等因素来安排电影的放映周期。其实在电影拍摄前，电影制片方就已经对电影市场进行了调研，并对电影内容适合的目标客户群进行了定位，根据不同年龄、性别、职业的观众喜欢的不同内容融合在整部电影情节中，在演员的选择上也煞费苦心，选择的演员既要符合电影角色又要吸引足够的观众。电影要想取得成功，就必须符合观众口味，数据统计和分析成为必不可少的工具。美国电影产业之所以能够在全球电影市场上取得很好的成绩，和美国政府对海外信息的重视是分不开的。早在 1926 年 7 月美国政府就建立了独立的电影部门，该部门的主要任务就是收集各国电影市场相关信息。

电影放映的档期是很早就规划好的。电影制片方基本上在电影开始拍摄时就已经大致规划好了放映时间，制片方要对整个电影生产进行规划，对电影生产的阶段性目标实施项目规划和管理，确保电影按时制作完成，并能够准时上映。

目前我国电影市场有比较明显的淡旺季特征，一年中有三个旺季。第一个旺季是暑期档，时间是每年的 7 月和 8 月。这两个月份是学生假期，这些学生不仅

有小学生，更包括大学生，所以这个时期的主要目标客户群体为青少年，电影多以动画片、青春片为主。第二个旺季是国庆档，时间为每年的国庆假期。这个时间段是全国放假时间，所以这个时期的主要目标客户是各年龄段成员。第三个旺季是贺岁档，时间为 12 月到第二年 2 月，横跨整个春节，电影以合家欢乐为主题。

传统的档期安排已经不能适应未来电影市场的需要，未来的电影市场需要能够在一天内或者更短时间内完成数字视频的传输部署，目前 Deluxe 推出的 One VZN 服务宣称一天内可在全球完成传输部署。随着我国影视文化事业的发展，每年拍摄的影片会越来越多，竞争也会越来越激烈，每部电影都面临档期被压缩，档期随时更改的情况。同时，影院也会灵活多样化经营，现有的发行体系不能满足专业影院个性化放映的需要，只能随着院线的发行规划统一进行放映，拥有 5G 网络的数字电影副本网络发行系统将克服困难，帮助发行商稳定高效地发行。

4. 5G 网络将助力在线视频发行

随着 5G 网络建设逐步完善，5G 移动终端数量大幅增长，网络视频观影人数也在迅猛增长，2019 年我国网络视频用户规模达到 7.74 亿人。

2019 年我国全年生产各类影片 1037 部，其中 123 部影片票房收入达到 376.1 亿元，占国产票房的 98.57%，88.2% 的国产影片只占了 1.43% 的票房。不仅如此，每年最终能上院线发行的影片只有 20%，大量国产影片只能通过其他渠道回收成本。

国内爱奇艺、优酷、腾讯视频、搜狐视频等多家在线视频平台可以为用户提供高清视频服务，国内用户也有从视频网站看电影的习惯。特别是移动端快速普及以后，大量用户通过移动端观看电影，并评论和转发推荐给其他人。美国有超过 85% 的儿童和超过 55% 的成人通过移动设备观看电影和电视剧。5G 高速网络使移动端用户可以看到分辨率更清晰、码率更高的高质量电影，而移动端的社交属性也使电影能够更好地得到推广。在线视频平台成为影院发行市场以外的第二个渠道，在影院取得优秀票房的影片在影院上映完一两个月以后会在视频平台上映，那些没有办法在院线上映的电影也可以在视频平台上得到充分展示的机会。

在线视频平台拓宽了电影产业的盈利渠道。

 2020年,受疫情影响,电影《囧妈》没有在院线发行,直接进行了网播,其中西瓜视频上《囧妈》正片的评论数有13万,豆瓣上显示有20.4万人看过,网络播放效果尚可。该片作为春节档上映的合家欢喜剧片,如果按计划在影院放映,口碑可能会比网络发行好,毕竟喜剧片是有感染力的,观众在一起看会互相传染欢乐的气氛,大众情绪更容易被感染。《囧妈》的网络播放是一个标志,它宣告了我国流媒体平台与传统院线之争将加速到来。

第 4 章 5G 给电影放映想象空间

2019 年年初，挪威奥斯陆（Oslo）Odeon（欧典）院线通过与挪威移动运营商 Telia 的合作，开始试运营全球首家 5G 影院，即通过 5G 网络实时播放电影的影院。在该影院使用 5G 网络的测试中，Telia 运营商提供的网络下载速度高达 2.2Gbit/s，该速度达到了普通 4G 网络带宽的 5～20 倍，甚至比 Odeon 影院有线互联网线路还快。

4.1 5G 影院的新定义

新技术的诞生，改变着人们的生活也改变着电影产业。不管是电视机、录像机、VCD、DVD 的出现，还是现在互联网、移动终端设备的出现，这些技术带给人们相当多的便捷，让人们可以随时随地观看电影的相关内容，但是影院现在仍没有被取代。对于很多电影，观众哪怕已经在小屏幕上看过了，也一定要在影院观看才能心满意足。这其中的原因之一就是在影院看电影是一种社会活动，也是一种娱乐方式。

除此之外，影院为了能够生存下去而不断改进电影放映技术，提高放映质量，使观众在电影院看电影的效果是其他观影方式的效果无法匹敌的。随着放映技术的进步，影院从无声放映到有声放映，从胶片到数字电影，从单厅放映到多厅放映，从 2D 放映到 3D 放映。为了追求极致的观影效果，电影院还推出了 IMAX（Image Maximum）影厅。IMAX 影厅银幕高度往往超过 28m，并采用新一代激光投影系统和 12.1 声道环绕声，能使观众有身临其境式的观影体验，这个

是其他观影手段所不能达到的。

随着 5G 的到来，影院有了更多的发展空间。影院原有的售票系统将会慢慢消亡，观众手持 5G 移动终端就可以直接购买电影票，然后通过二维码验票直接进入影厅，甚至可以实现消费自动化：观众想要观看电影，直接走进影院的某个影厅，5G 智能终端自动抓取观众的人脸信息完成电影票的购买和验票工作，观众随身携带的 5G 移动终端将会接收到购买的电影票信息，这个过程无须人工干预，全部实现自动化。观众进入影厅以后，带有 5G 通信芯片传感器的座椅将自动识别观众的喜好，自动调整座椅姿势，同时 5G 机器人会将观众选择好的爆米花和饮料送过来。影院的管理将向"智慧放映"发展，最终实现无人值守。想象一下在未来的某一天，影院里没有一个服务人员，所能看到的只有 5G 智能机器人，这些机器人完成观众的引导、打扫卫生等工作。影院所有的设备通过 5G 自动控制运行和进行技术状态检测，实时将设备状态信息上报到远程管理中心，统一控制。

4.2 影院的彻底变革

随着影院数字化的发展，胶片放映设备已经全面被数字放映设备所替代；影院的工作模式彻底发生了改变，影院对自动化管理的需求越来越高。影院信息自动化系统的出现使影院的放映方式、管理模式、运营模式发生了根本的改变。

目前影院采用的影院信息自动化系统包括数字电影数据包卫星传输运营系统、数字影院网络运营中心（NOC）、数字影院管理系统（TMS）、计算机售票系统等。数字电影数据包卫星传输运营系统可以通过卫星网络把数字电影数据包直接发送到影院，解决了数字电影数据包硬盘传递效率低、速度慢的问题。NOC 可以通过网络对影院数字播放服务器和数字放映机等播放设备进行 7×24h 实时安全放映监控，并提供故障预警、告警和维修服务，实现了对放映设备的安全监控以及预警功能。TMS 可以通过影院内部网络集中管理影院数字播放服务器和数字放映机等播放设备，实现影片分发、授权接收、放映控制、设备管理的自动化

和网络化。计算机售票系统通过打印带条码的电影票、数据库记录售票数据等功能，解决了票房统计、财务分析等问题。

5G 的发展带动了影院技术的升级，影院的计算机售票系统、数字影院管理系统、数字电影数据包卫星传输运营系统、数字影院网络运营中心等面临技术变革。

4.2.1 消失在影院的售票系统

1. 目前影院售票系统使用情况

曾几何时，大家想看最新的好莱坞大片都要提前跑到影院去买票，否则不仅选不到好座位，连电影票都不一定能够买到。尤其是在《阿凡达》的 IMAX 版刚上映的时候，大家一大早就在影院排队，来晚点儿票都抢不上。时间如梭，现在只要掏出手机就可以马上选座位并买到电影票。

电影售票系统在影院的使用是从我国引入分账片开始的。分账是指电影版权所有者通过代理商进行影片发行，并根据约定的比例按照影片销售的票房收入进行分配。从 1994 年开始，我国内地每年都要引入 10 部海外分账大片。为了更好地统计票房数据，国家发布了 GY/T 276—2013《电影院票务管理系统技术要求和测量方法》对电影售票系统进行了认证要求。目前获得认证的票务管理软件有中影博圣公司开发的"火烈鸟"、广州粤科公司的凤凰佳影、沃思达公司开发的 VISTA、数码辰星科技公司开发的中鑫汇科票务软件、北京影合众新技术公司开发的鼎新票务、北京华夏满天星城市售票网络技术有限公司开发的满天星和 M1905 影院票务系统。

电影售票系统每天都需要把当天的销售记录上报到全国电影院票务综合信息管理系统。全国电影院票务综合信息管理系统由国家电影事业发展专项基金管理委员会办公室（简称"专资办"）管理，是我国唯一权威票房数据。

随着 5G 的到来，手机各种 APP 的广泛应用，影院里的售票窗口渐渐退居二线。据中商产业研究院《2018 年中国电影在线票务市场前景研究报告》显示，2017 年中国观众通过网络购买电影票数量占据整个国内电影票 81% 的份额，这

对传统影院售票形成了巨大的冲击。

数据显示：2012年我国在线票务市场交易额为31.41亿元，到了2014年市场交易额突破100亿元达到134.57亿元，而到了2017年突破400亿元达到452.87亿元。2012年—2017年我国在线电影票务市场交易规模年均复合增长率为70.52%。2018年在线票务APP日活跃量排名显示：淘票票排名第一，日活跃量为150万人；猫眼排名第二，日活跃量为52.6万人。观众在影院的时间缩短，影院对于观众的黏性减弱，从而导致影院在电影衍生品、爆米花、饮料、会员卡等高利润项目上的收入下降。

现有的售票系统是按照GY/T 276—2013《电影院票务管理系统技术要求和测量方法》进行检测认证的。GY/T 276—2013替代了GY/T 207—2005《电影院计算机票务管理系统软件技术规范》，删除了原规范监管接口，将影院上报数据接口修改为票房数据统计上报接口，同时还增加了网络代售接口、信息数据接口、自助取票接口和USBKey软件开发包接口等。按要求，每个影院都有一个独立的售票系统，售票系统由售票终端、数据库服务器、业务终端、无人售票机等组成（见图4-1），售票系统能够独立完成获取影片信息、编排电影放映计划、向

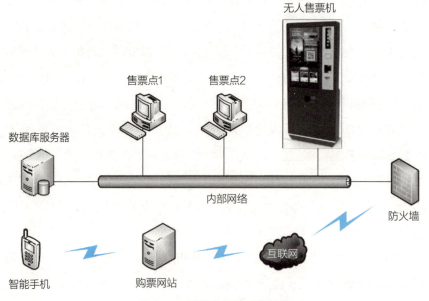

图4-1 影院内售票系统结构

观众售票、统计销售数据、按规定的时间向国家数据平台报送票房数据等功能。数据库服务器需要按照专资办在 2014 年 7 月 21 日下发的《电影院票务系统（软件）管理实施细则》的要求，将影院影票销售统计数据和日志至少保存三年。

2. 售票系统功能架构

一个完整的影院售票系统需要至少具备影院信息管理、影片信息管理、放映计划管理、售票、退票、补登、验票和数据处理等功能（见图 4-2）。

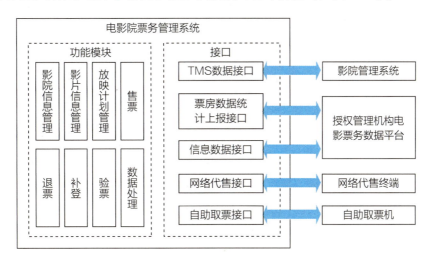

图 4-2 售票系统功能架构

（1）影院信息管理功能 该功能主要通过信息数据接口获取并录入影院基本信息。每个影院都有一个影院编码，该编码是标识影院的唯一编码。新影院在开业前将相关资料提交到中国电影专资办，由中国电影专资办通过电影票务数据平台生成影院编码。影院通过信息数据接口，从电影票务数据平台下载影院编码后自动录入售票系统。在互联网兴起之前，影院信息的录入功能是通过读取加密文件载入的，随着 GY/T 276—2013《电影院票务管理系统技术要求和测量方法》的发布，该功能已经被强制要求通过网络平台获取。

（2）影片信息管理功能 该功能是指从电影票务数据平台下载影片信息，并自动存入影院售票系统。影片信息中包括影片编码、影片时长、影片名称、最低票价等关键因素，这些信息是制作放映计划的基础，错误的信息将导致后期放

映计划混乱。当然也有人故意利用错误信息来获利：在 GY/T 276—2013《电影院票务管理系统技术要求和测量方法》实施前，影片信息是可以手工录入的。由于国产影片分账比例为 50%，比进口影片分账比例高，所以有些影院在手工录入影片信息的时候，将进口分账大片的影片编码输入为国内某个影片编码；后期统计上报票房数据的时候，售票系统是按照影片编码进行统计的，这样影院就可以按照高分账比例获得票房收益。除此之外，还可以对影片时长做文章，人为地缩短影片时间，在接下来制作放映计划时，通过不放片尾演员表、缩短场间时间等方法来增加一场排片，从而提高影院收入。

（3）放映计划管理功能　该功能是指安排影院的放映工作，计划在几点几分放映什么片子以及相应的票价。该功能是影院的核心功能之一，是整个影院工作的基础，影院将按照放映计划安排影院的宣传、售票、放映、商品售卖、打扫卫生等各项工作。影院还要根据不同的影片安排不同的场次、不同的票价。一个影院的放映场次一般分为黄金场次和非黄金场次，顾名思义"黄金场次"对于影院来说就是上座率最高、票价最贵、收益最高的场次，对于观众来说就是电影最好看、时间最恰当的场次。影院需要根据电影的热度、上座率，及时地调整放映计划和票价，来实现影院的最大化收入。

（4）售票功能　该功能是将观看电影的凭证销售给观众。观众直接面对影院的售票功能，一个方便快捷的售票功能对于提升影院的形象至关重要。为了方便观众，售票的显示屏幕一般都是平放的，并且将座位图面向观众，方便观众选择自己喜欢的座位。为了更好地展示售票信息，甚至可以将售票的显示屏幕变成两个，一个屏幕朝向观众，另一个屏幕朝向售票员。随着技术的发展，影院内的无人售票机也渐渐多了起来，观众可以通过无人售票机完成电影票的购买，有人值守的售票窗口越来越少。售票功能是影院收入的关键职能，只有将电影票销售出去，影院才能获得收入。影院为了促进电影票的销售，制定了各种优惠策略，如对影院的老客户以会员卡、观看次卡等方式给予优惠等。

（5）退票功能　该功能是将已经销售出去的电影票，通过售票系统形成退票记录。

（6）补登功能　该功能是当售票系统出现故障以后，影院没有办法继续使

用售票系统售票，这个时候影院将采用应急办法销售电影票；当售票系统恢复正常工作后，需要手动将这些信息录入售票系统。所有已销售的电影票都需要通过售票系统将售票数据提交到国家数据平台。

（7）验票功能　该功能主要是验证销售出去的电影票的真伪。销售出去的电影票是一种观影凭证，其本身是有价值的。为了防伪，电影票上除了打印了电影片名、放映时间、座位号等信息外，还打印了二维码，使用该二维码信息可以通过售票系统验证电影票的真伪。

（8）数据处理功能　该功能主要完成影院的数据统计、影院的各种报表查询等功能。影院的售票系统是影院的核心系统之一，也可以说是影院中最重要的系统，直接影响影院的收入，影响影院放映计划，影响影院的经营策略等方面。影院的分账等信息都要通过售票系统统计生成。

影院售票系统还包括 TMS 数据接口、票房数据统计上报接口、信息数据接口、网络代售接口和自助取票接口等。TMS 数据接口主要用来和影院信息管理系统进行交互，将售票系统编排好的放映计划同步到影院信息管理系统上。票房数据统计上报接口主要用来通过网络将影院当天的售票数据上报到国家数据平台；影院售票系统将当天的售票数据统计完成后，用专资办给影院的数字证书进行数字签名，并通过票房数据统计上报接口上报到国家数据平台。信息数据接口的主要功能是影院售票系统完成影院信息、影片信息等信息的获取。网络代售接口的主要功能是给网络运营商提供影片放映计划、影票价格、影厅座位图、影厅售票情况等信息，完成互联网售票功能。自助取票接口的主要功能是当观众通过网络购买电影票以后，在影院的无人取票机取电影票时，售票系统通过该接口与无人售票机进行通信，对电影票信息进行验证。

3. 5G 将改变现有售票模式

目前影院售票系统仍以影院为核心，并不能很好地适应 5G 时代的到来。互联网售票也是基于影院的售票系统的，每次观众通过手机或者网站购买电影票时，都需要通过网络查询影院的售票系统数据。特别是观众选择观看电影场次并确认座位的时候，需要实时与影院进行座位图数据的交互。由于网络的延时，观

众在这里经常性遇到卡顿,而且还会遇到自己选择的座位已经被出售的情况。网络购票示意如图4-3所示。

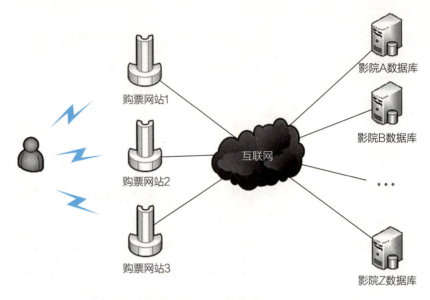

图4-3 网络购票示意图

5G支持的电影售票系统应将售票作为服务提供给影院和观众,抛弃之前以单个影院为核心的方式。将所有的数据和服务都放在云平台上,影院、观众都通过5G链接到云服务上,进行数据交互,从而完成各项活动。与其他服务业的信息系统相比,影院售票系统的数据流量并不大,但是对于网络的稳定性和延时要求却很高。随着互联网购票的增多以及影院人工售票窗口的减少,影院售票系统的重点也从原先的本地化操作转变为网络化操作。随着云服务的发展,大量的计算和应用要逐步向云端迁移,电影院的售票系统也必将会迈向这一步。5G网络的出现,保证了通道的有效性,打消了影院管理者对网络稳定性的顾虑。

云服务最重要的特点就是服务云端化和终端简易化。影院的售票系统与其他类型企业的信息系统相比计算负载、数据存储都非常低,完全可以使用精简客户端模式,将影院售票系统的主要功能全部放在云端,本地只使用计算机、平板计算机甚至是手机连接云服务器完成售票、报表统计、放映计划制订等功能。售票系统需要完成的影院信息管理、影片信息管理、数据处理等功能都可以直接通过

云服务平台直接完成数据交互。目前按照 GY/T 276—2013《电影院票务管理系统技术要求和测量方法》的要求，电影票必须打印纸质票，相信在不久的将来这个规定也会取消，完全实现无纸化，影院甚至会取消人工售票服务窗口。随着影院票务主要功能的云服务化，本地的应用更加简化，影院也就没有必要再维护一套本地化的售票系统；由于采用云服务，网络售票的性能也得到了极大的提高。影院将票务系统放上云端以后，可以利用自己的微信公众号、小程序等方式展开营销，解决了单个影院无力完成网络营销的技术问题，提高了影院经营话语权。

票务管理软件的开发厂商应尽可能使用 5G 网络带来的便利，提供基于云服务的票务管理服务。为了兼顾电影票务数据的安全性和可靠性，开发厂商应联合云服务提供方采用软件即服务（SaaS）模式搭建基于 5G 快速网络电影票务云管理服务模式。该服务模式面向影院提供基本票务服务，面向互联网售票公司提供网络售票接口服务，面向专资办提供票务数据上报接口服务。票务管理软件的开发厂商利用云平台使用虚拟私有云技术，为每个影院建立一个相对独立的存储空间，这不仅保证了数据的安全，也解决了影院对数据安全的担忧。每增加一个影院时，只需要增加一个虚拟空间即可。如果使用平台即服务（PaaS），开发厂商对于影院的维护会更加方便快捷，发现问题时只要升级云端服务就可以同时解决所有影院问题，提高了时效性，也减少了成本。

国家数据平台现在每天都需要面对上千家影院的上报数据，由于网络故障、设备故障、软件问题等原因，总有影院票房数据没有及时上报的情况。到了 5G 云服务平台时代，这个问题将彻底被解决，影院只要营业就必然能够通过 5G 连接到云服务平台，云服务平台高可靠性的特点保证了数据能及时上报到国家数据平台。国家数据平台也将从面对上千家影院，变为面对几家电影票务云服务平台。那时国家数据平台不用被动等待上报来收集数据，可以直接通过 5G 高速网络向电影票务云服务平台发起获取数据命令，实时更新最新的票房数据。

普通观众通过 5G 手机上的 APP 软件购买电影票时，所有数据交互将通过 5G 快速网络访问云服务售票接口，不再经过网络周转访问影院本地的数据接口。5G 手机上的 APP 软件等同于影院的一个无人售票端，提高了售票和购票的效率。

4.2.2 5G+边缘计算的电影放映创新模式

从 1895 年 12 月 28 日法国的卢米埃尔兄弟在咖啡馆内开始放映电影到数字电影放映机出现之前，电影放映设备的基本原理都没有改变，都是使用胶片进行放映的。数字电影放映机的出现给整个电影行业带来了巨变，原有的沉重胶片被数字电影数据包所替代，数字电影放映更加自动化，TMS 也随着数字电影放映的出现被广泛地使用起来。

5G 将彻底改变现有的数字放映模式，数字放映机在未来有可能从影院消失，TMS 随着数字放映机的变化而发生变化。

1. 胶片放映时代

在胶片时代，电影的放映依靠放映机镜头发出的光将胶片上的图像投射到银幕上，胶片以 24 张/s 的速度快速从镜头前经过。以 35mm 宽度的胶片为例，一部大约 2h 的电影加 5min 的预告片胶片长度大约有 3.4km，为了便于运输，被分别装在 5 个或者 6 个卷轴内。每个卷轴的胶片大约是 600m，能够放映 20min，因此在电影放映的时候就需要每隔 20min 左右更换 1 个卷轴来保证电影放映不中断。

早期电影院的每个影厅都有两台放映机，在一台胶片放映机上安装好第一卷胶片，在另外一台上安装好第二卷胶片。电影放映时使用第一台放映机开始放映电影，当第一卷胶片还剩 11s 就要结束时，银幕的角落就会闪动一个小圆圈。这个记号就是提醒放映员准备使用另外一台放映机放映。当第一卷胶片马上结束时，银幕上再次闪烁一个圆圈，放映员先打开第二台放映机光栅，并立刻启动第二台放映机，同时关闭第一台放映机光栅和第一台放映机。接下来放映员要用第三卷胶片替换下第一台放映机上的第一卷胶片，将第一卷胶片用电影胶片倒片台回卷到初始放映状态，以便下场使用。整个胶卷的替换工作一直持续到放映结束。一般一名放映员能够管理两个影厅。以一个有 10 个影厅的电影院为例，为了保证放映需要至少 5 名放映员。影院的影厅越多，需要的放映员也越多。影院急需一种技术方法在保证正常放映的情况下，减少放映员。

到了 20 世纪五六十年代，电影放映设备出现了革新。电影厅由一台放映机加一台输片盘组成。这种输片盘主要是由 2~4 个直径为 1.2~1.5m 的大圆盘组成，这些圆盘垂直摆放，每个间距有 0.5m 左右。在电影放映前，放映员把每卷胶片重复部分剪掉后首尾连接在一起，通过胶片倒片台将 2~3 卷胶片甚至直接将 6 卷结合成一个大卷，放到输片盘上。输片盘的输出装置将胶片传送给放映机，并将放映完的胶片收回装入第二个圆盘。输片盘的出现让一台放映机就可以播放整部电影，为自动化播放提供了基础。

TMS 最早出现是在胶片时代，主要为多厅影院服务。当时由于采用的是胶片放映机，TMS 的作用主要是按照放映计划，通过控制多个影厅放映机的电源开关，来实现多个影厅放映机按照规定的时间进行放映，从而实现影片放映的自动化。放映员只需要进行日常巡视，并把放映完的胶卷倒片后重新装入放映机即可，一名放映员就可以轻松地管理多个不同的影厅。TMS 的出现减少了人力和放映机的数量，降低了电影放映的成本。

在胶片时代，TMS 在国外应用得较多，在我国几乎没有。主要原因是为了节省影片的发行成本，国内影片发行时，胶片拷贝数量少。每个影院基本上就只有一个影片胶片拷贝，对于多厅影院来讲是杯水车薪。为了解决电影胶片拷贝少的问题，提高票房收入，多厅影院的影厅都是采用双放映机的，在电影大片到来的时候，每个影厅的电影放映计划差 30min 左右。第一个影厅放完第一卷胶片后，将这卷胶片（每卷胶片可以放映 20min）迅速倒片给第二个影厅放，第二个影厅放完第一卷胶片后给第三个影厅放，同时接收第一个影厅的第二卷胶片，以此类推就实现了一份电影拷贝在多个影厅播放的能力。

2. 数字放映时代

在胶片时代，在影片放映前需要将胶片导入放映机，控制了电影的胶片拷贝就控制了电影院的放映。到了数字时代，数字电影的放映管理就复杂得多，影片的载体是数字文件，是可以随意复制的。这个优点大大降低了电影的发行成本，加快了电影的放映节奏，同时也带来了另外一个问题，就是对于放映权的管理。电影的版权归属于电影制作公司，影院只有在规定的时间内才能播放授权的电

影,超过这个时间段就不能放映。数字电影的解决方案是将电影本身进行加密处理,封装成专有格式 DCP 文件,这个 DCP 文件是可以随意复制的。

数字放映设备要放映影片,首先要获得该影片的 DCP 文件,同时还需要获得对应该影片 DCP 和该放映设备编号的 KDM。KDM 文件里不仅写明了放映设备编号,也写明了电影的 DCP 文件,还写明了放映电影的起始时间和结束时间。通过 KDM 文件就可以控制在什么时间段内哪台放映设备播放什么电影。

数字放映设备在需要播放 DCP 的时候,首先验证 KDM 的播放时间段,如果在允许播放的时间内,从 KDM 中获取密钥将 DCP 解密、解封装、完成 JPEG2000 解码后还原成电影原片 TIFF 文件,并通过数字放映机播放出来。

到了数字时代,电影从胶片全面转向了数字化,TMS 才真正发挥了自动化控制的作用,才完全实现了无人值守。TMS 从售票系统接口获取放映计划以后,可以自动将存储的内部 DCP 上载到数字放映机中,并用 KDM 对该放映机的播放进行授权,按照放映计划在规定时间启动放映机播放指定的电影,指挥自动电源控制器完成开关场灯的操作。数字化以后,影院的放映基本上实现了自动化,放映员只需要巡视放映情况即可,无须人工操作。

3. 数字放映设备的发展历史

数字放映设备主要由数字放映机和数字播放服务器组成。数字放映设备从起步期、发展期到成熟期,不断地进步和发展,目前已经发展到第三代。

第一代数字放映设备在 2005 年《数字影院系统规范》(DCI)V 1.0 发布以后开始部署,其中第一代数字放映机一改原来数字放映机是在传统胶片放映机的机构上加装数字信号处理器的设计方式,采用了投影机的设计方式,提高了光效,缩小了结构。第一代数字播放服务器是独立于数字放映机的,在其内部存储 DCP,在其内部解码以后将电影文件经过加密的 HD – SDI 传入数字放映机完成放映。

第二代数字放映设备在 2009 年 DCI V1.2 发布后,数字放映设备开始大面积部署,全面由胶片向数字化转变。第二代数字放映机将 TI 接口板、TI 颜色处理板、TI 格式接口板整合成一块集成影院处理器(Integrated Cinema Processor,

ICP），结构更简单，性能得到很大提升，能够满足 4K 分辨率放映和 2K 分辨率 3D 放映。第二代数字播放服务器也进一步优化，该服务器分成两个部分，其中一部分有独立的存储系统保存 DCP，另外一部分（解码部分）整合成集成媒体模块（Integrated Media Block，IMB）嵌入数字放映机中，该模块通过高速接口将外部存储的 DCP 传输进来，在完成解码后通过 IMB 接口传入放映机完成放映。第二代数字播放服务器完全做到了 DCP 在设备内部的解密解封装，安全性比上一代有很大提升，满足了 DCI 规范中 FIPS140-2 对内容安全的要求，有效地保护了内容的安全。

第三代数字放映设备在 2013 年出现，以激光放映机和数字播放一体机为代表。第三代数字放映设备实现了数字放映机和数字播放服务器的一体化设计，将 ICP 和 IMB 进行整合变成一块集成影院媒体处理器（Integrated Cinema Media Processor，ICMP）。存储设备通过网线将 DCP 上传到数字放映一体设备中，在 ICMP 中完成解密解封装从而完成电影放映。

4.5G＋第三代放映机迸发新模式

5G 时代的到来改变了电影的放映手段，电影的数字化放映面临巨大的变革。5G 可以为用户提供极高速度的数据传输服务，从而满足用户对高带宽的要求。5G 的网络速度约是 4G 的 11.2 倍，可以提供峰值 20Gbit/s 的速率，能够满足数字电影设备放映时的带宽需要。

5G 的另外一个技术优势就是网络切片，通过网络切片可以将运营商的无线物理网络划分为多个虚拟网络，不同的虚拟网络支撑不同需求的应用场景，实现专网化服务。现有的网络调度机制服务质量（Quality of Service，QoS）在管理网络上不同 IP 流量的时候是根据不同服务类型和不同优先级来划分不同传输速率的，优先级低的需要给优先级高的让路，从而保证优先级高的服务优先获得网络服务，但是这种机制在网络被堵塞的情况下是没有什么作用的。5G 的网络切片技术则可以实现端到端网络的专用性，实现对物理网络的划分，从而保证最佳流量分组，保证不被其他应用干扰。第三代数字放映设备已经具备了通过高速网络进行放映的能力，但是受限于互联网的稳定性和速度，第三代数字放映设备目前

是依靠局域网连入影院本地存储进行放映的。这类设备本身不再有硬盘阵列来存储需要放映的数字电影副本，在接到 TMS 发出的放映指令后，它通过局域网网络直接访问影院存储读取 DCP 和 KDM 进行放映。

5G 的高带宽和网络切片技术应用到第三代数字放映设备上，可以使其不再依赖本地存储，直接获取云存储文件。在 5G 网络中采用 URLLC 切片，保证数字放映设备到云存储业务时延小于 10ms；使用 eMBB 切片联合部署，保证数字放映设备放映时需要的高带宽；采用物理和逻辑策略为不同网络切片之间的数据提供隔离服务，保证数据传输的安全性。影院的影厅也将变成网络上的一个节点，以后的数字电影数据包和 KDM 也不用再发到影院，可以直接通过云端存储进行管理。

5. 未来的第四代放映机

5G 将促进第四代数字放映设备的诞生，该类设备将只有图像显示功能，原来 IMB 的功能都将在云端和边缘计算完成，其中数字电影数据包（DCP）和 KDM 传输、管理、验证将在云端完成，DCP 的解密解封装解码等计算量大、占用带宽高的功能将由边缘计算完成。在进行电影放映时，使用 5G 网络的专属带宽将使用 KDM 把 DCP 中解密、解码出来的 TIFF 文件直接传递到数字放映设备进行图像显示。

数字电影使用 JPEG2000 作为静止图像压缩标准对电影进行图像压缩，使用该标准的电影视频图像可以获得更高的压缩比，采用单一的压缩架构能够支持无失真压缩。该标准作为面向静止图像的帧内压缩编码标准，依靠复杂的熵编码（EBCOT）和高性能变换编码（DWT）来获得高质量的压缩结果，但同时也带来了巨大的计算需求。

符合数字电影规范的 2K JPEG2000 解码器需要对 JPEG2000 压缩过的 2K 文件进行实时解码，支持的输入比特率高至 250Mbit/s，支持的图像尺寸为 2048×1080 像素，支持的刷新率高至 24 帧/s，输出数据率为 1.91Gbit/s（24 帧/s）。4K JPEG2000 解码器支持图像尺寸将高至 4096×2160 像素，输出数据率将达到 7.64Gbit/s（24 帧/s）。对于如此高的 IO 吞吐量和高计算量，数字电影厂家需要开发专用的解码硬件来完成 JPEG2000 的实时解码，随之而来的是数字放映设备

的高昂销售价格。如果在 4K 高帧率模式下要达到 120 帧/s，目前市场上可用的数字放映设备的价格非常高，只有少数影院安装了相关设备。

2016 年《比利·林恩的中场战事》采用了 4K 高帧率 120 帧 3D 放映，全球只有五家影院满足该片的硬件要求，其他影院播放的都是该影片的 4K 标准格式。2019 年 8 月 21 日安装了华夏电影开发的 CINITY 影院系统的金逸影城大悦城店开幕。CINITY 影院系统可以放映 4K/3D/120 帧版本的《双子杀手》，其售价高达 550 万元。而使用 5G 网络的边缘运算以后，大量的计算将不再由影院的放映设备来完成，而是通过随 5G 而来的边缘计算来完成。

边缘计算是依托移动通信网络而存在的全新分布式计算方式，将计算能力直接部署到网络边缘，在用户附近提供 IT 服务、IT 环境和云计算能力。通过在基站部署具备本地分离能力的边缘计算服务器，可以实现计算和存储的弹性使用，实现了计算边缘化。边缘计算服务器所处的位置更接近无线接入网，这实现了数据的快速运算，减少了在路程上的时间消耗。

随着边缘计算、云计算、5G 网络三者的进一步融合互补，数字放映设备中最费时的 JPEG2000 解码工作将由边缘计算和云计算共同完成，5G 网络将解码完成的 TIFF 文件传输到影院数字放映设备中的光学显示部分，从而完成数字电影的放映。这也意味着第三代数字电影放映设备在 5G 的帮助下将演化为第四代数字电影放映设备，第四代数字电影放映设备的功能更加简化，没有存储设备，而且将不具有数字解密、解封装、解码等部分。

第四代数字放映设备将作为一个显示终端出现在影院，而其对 DCP 的解密、解封装、解码等功能将通过 5G 的边缘服务器来完成。边缘服务器将最后解码出的 TIFF 文件通过 5G 网络直接传输到第四代数字放映设备的显示模块上。

5G 边缘计算的使用将大大降低影院放映设备的投资成本，只根据需要支付网络费用和计算费用，降低了影院资产的比重，向轻资产转向；同时也降低了数字电影设备厂家的开发成本，改变了数字电影设备厂家的生存模式，由卖设备变为提供相应服务。随着影院对新技术投入的减少，影院也将更愿意使用新技术，影院设备升级也将加快脚步；数字电影设备厂家面临的竞争会更加激烈，稳定、快捷、便宜的服务将会成为留住影院客户的关键。

目前在实际操作中，具备分流能力的边缘计算服务将部署在更接近于用户的基站上。虽然边缘服务器所在的基站在移动主干网边缘，但是却紧邻用户。以重庆解放碑步行街为中心，1km 为半径画个圆形区域，该区域内有苏宁影城、重庆映联万和国际影城（国泰店）、万达影城（英利·大融城店）、星美国际影城（八一广场店）、重庆百丽宫影城（协信店）、重庆保利国际影城（解放碑店）、五麟电影城、重庆 17.5 影城（解放碑店）、橙天嘉禾影城（日月光店）等数家影院。这些影院最少的有 4 个电影厅，最多的有 16 个电影厅。如此密集的影院分布，恰恰是边缘计算服务最好的部署地点。该区域的影院如果全面使用第四代数字放映设备，将会实现规模效应，大大降低投资成本和使用费用。将边缘计算服务器部署在该区域后，云服务可以将 DCP 分发到此地的边缘计算服务器进行解码，边缘计算服务器将解码完成后的 TIFF 文件经过最短的路径传输给各个影厅。边缘计算实现了计算和存储资源的本地化，满足了影院对低时延、高带宽、高计算能力的业务需求。

6.5G 网络下的 TMS

TMS 是随着多厅数字影院出现的，主要目标是实现 DCP 的集中存储、自动传输以及自动放映管理。在没有 TMS 之前，多厅数字影院在拿到 DCP 硬盘（一般一个影院只给一块装有 DCP 的硬盘）之后，需要在每个影厅都上载一遍 DCP。由于采用 USB 接口上传 DCP，因此每个影厅都需要花费 2～3h 才能上载完 DCP，费时费力；而有了 TMS 后，只需要将 DCP 上载到 TMS，通过网络就能够将 DCP 自动分发到每个影厅。

随着影院数字放映设备的主要功能向云服务迁移，TMS 也将实现云服务化。TMS 将通过 5G 网络在云服务上完成对 DCP、KDM 的管理，以及放映计划的编排等功能。与此同时，TMS 也不再局限于管理一家影院，它能够在云端对整个院线的数字放映设备进行管理。

新一代的 TMS 将充分利用 5G 的万物互联功能，通过物联网，与数字放映设备、空调系统、灯光系统、消费系统进行通信。它不仅能够做到随着温度变化自动控制空调调整温度，在电影开始和结束时自动开关场灯，而且能够在设备系统

出现故障时及时上报 NOC 进行处理。

4.2.3　5G 万物互联的网络运营中心

随着影院从胶片向数字化转变，影院里的放映设备越来越多地被数字化设备所取代。影院的工作模式彻底发生了改变，影院对自动化管理的需求越来越高。

影院的售票、放映、宣传、办公都需要使用设备，并且这些设备都处在影院内部的局域网中。截至 2020 年，我国银幕总数达到 69 787 块，如何对这么多的放映设备进行实时监控并对服务问题做出快速反应成为一个难题。为了使影院的售票、放映等设备稳定工作，及早发现设备隐患并及时排除问题，针对数字影院的 NOC（Network Operation Center，网络运营中心）的概念被提了出来。

1. NOC 的功能和作用

NOC 的概念最早是服务于大型计算机网络环境的，随着电影的全面数字化，影院也需要相关服务。NOC 是远程实时监控影院服务运营和检测设备状况的网络化中心平台，主要提供给影院客户，对影院设备及系统提供检测、维护、管理、技术支持、客户服务等功能，从而实现对影院的远程管理。通过远程监控，技术人员可确保成千上万的影院设备顺畅运行，可以及时维护影院设备并为其软件升级。技术人员可以发现潜在的故障并提出解决方案，可以远程维护或到现场更换零件，他们往往可以在放映机出现明显问题之前就解决问题。

NOC 使用最新的预测性维护工具来远程监视和报告影院的放映系统的运行状况。如果技术人员发现放映系统的硬件或软件有异常之处，将会电话通知影院负责人，提醒可能存在的问题并提供相关建议，从而保证影院的正常放映。除此之外，技术人员还通过 NOC 对放映系统进行定期的远程软件升级。

2009 年 6 月份，科视（Christie）公司正式推出针对数字影院的 NOC。该 NOC 坐落在美国加利福尼亚州，服务范围覆盖整个加拿大和美国，能够全天候 $7 \times 24h$ 365 天不间断监控和服务数字影院。北京时代今典影视文化有限公司在 2013 年开发的 UCS-NOC 和中影环球开发的 365NOC，相对于科视公司开发的 NOC 更进一步贴近我国用户使用习惯。首先，国内影院购置放映设备的品牌不

一样，甚至每个影院都有不同品牌的放映设备，如何对这些设备统一按标准进行管理是个需要解决的问题，国内 NOC 充分考虑到了这个问题；在系统设计之初，就按照全部兼容的标准进行开发，能够全面兼容我国市场上七大品牌的所有放映机、服务器，包括 CHRISTIE、BARCO、NEC、SONY、DOREMI、DOLBY、GDC。其次，国内 NOC 通过连接影院的 TMS，为影院提供推送广告和 KDM、安排放映计划等功能。

现有的 NOC 主要包括影院设备监控模块、故障报警模块、客户支撑服务模块、系统管理模块等，其中影院设备监控模块是 NOC 的核心，所有的业务都是围绕该功能展开的。通过该模块，NOC 获取影院的所有设备信息，如放映机、服务器、音频系统、UPS 电源等的设备状况，具体包括风扇工作状况、放映机温度高低、冷却泵工作是否异常、磁盘阵列是否有故障、音频是否失真、电源状态等。为了监控影院的设备状态，每个影院都放置一个小型化终端，该终端收集影院设备的工作状况，并通过网络上报到 NOC 平台，NOC 平台对上报的数据进行统计分析，从而协助影院及早发现并解决设备问题。

2. 5G 助力 NOC

到了 5G 时代，5G 的 eMMB（增强型移动宽带）、mMTC（海量机器通信）、URLLC（超可靠低时延）三大特点是物联网的最佳选择。5G 作为物联网设备接入物联网的媒介，是从成本和安全性角度考虑的最优选择。通过 5G 网络，数字影院 NOC 将迎来重大变革。

首先，改变原有系统的数据收集模式。原有影院数据都是通过每个影院的小型化终端上报上来的，如果影院网络中断或者小型终端出问题，影院的设备运行信息将无法获取，也就没有办法做到对影院设备运行状态的监控。

其次，满足影院大数量的传输需要。以一个有 5 个影厅的影院为例，该影院至少有放映机、播放服务器、配套功放、解码器、自动化设备、灯光控制器、音响系统、UPS 电源等放映设备，再加上售票系统设备、办公设备等，统计下来至少有 40 台设备。2020 年，我国有接近 7 万家影院，总设备数接近 300 万台，这些设备将产生海量数据。5G 的海量设备通信能力，满足了海量设备的连接需求；

同时 5G 网络提供的传输速度将远远快于 4G 网络，可以为物联网提供前所未有的传输带宽。5G 能够在每平方千米内支持 100 万台设备，它还可以提供高达 20Gbit/s 的传输速率，更便捷地部署无线网络，成为有线连接的第一个可行替代方案。

应用了 5G 技术的 NOC 也面临着系统的重大变革，从原有的三层信息采集体系结构转变为两层结构，系统层级越少，效率越高，稳定性也会大大增强。互联网时代的 NOC 依靠互联网，将信息从影院设备采集到影院小型终端，影院小型终端汇总整理后上报给 NOC，由 NOC 进行数据处理。到了 5G 时代，各个终端都将直接通过 5G 连接到网络中，将数据直接上报给 NOC。NOC 如果发现故障也将直接经过 5G 网络直接连入相关设备进行故障排除等操作，5G 的高带宽和低时延将彻底改变原先操作人员因网络高时延而每个动作都要等半拍的现象，将大大提高工作效率。

3. 5G + AR 技术破解维修难题

5G 改变了 NOC 的客户支撑服务。NOC 除了监视影院设备运行状态外，最主要也是最重要的一个功能就是通过影院各个设备的工作状态来预测并解决可能会出现的设备故障，避免重大故障，这也是 NOC 存在的最大价值。

当 NOC 检测到一个设备工作状态可能出现不稳定的情况时，NOC 操作人员会通过电话通知影院技术负责人对设备进行检查，遇到影院负责人解决不了的问题时就派技术人员到现场。随着电影设备的数字化、设备技术复杂度的提高以及为了满足影院经营策略的需要，每个影院不可能都配备一名专业的工程师对设备进行维护，同时影院的设备也可能存在采购时期的不同所导致的设备品牌和型号不同，这些都加大了设备维护的难度。NOC 在很大程度上解决了这个问题，但是影院的设备还是需要专业工程师在本地进行维护。不同影院、不同品牌、不同型号的设备，对于专业工程师的要求也很高，专业工程师需要很久的培训，这无疑增加了企业的成本。

按传统的维修流程，NOC 安排的技术人员要到现场检测影院的放映设备。即使已经进入 4G 时代，技术人员解决不了的问题可以和技术专家通过电话、微

信等以图片、视频形式交流,但双方仍需反复沟通确认细节。

5G+AR技术融合在NOC中将彻底破解这个难题,大大提高工作效率。当NOC系统通过电话联络影院技术人员以后,技术人员通过5G技术加持的AR眼镜联系NOC的远程技术专家,以第一视角画面进行音视频通信;身在异地的专家通过影院技术人员的第一视角清晰获知现场情况,分析后结合图像等技术,直接将问题标注在视频图像中;借助语言识别交互方式,技术人员在维修期间完全释放双手,接受技术专家的指导,处理故障问题。同时,由于使用了5G的高带宽AR眼镜,因此通过相关技术还能实时地从后台数据库中提取维修案例的所有信息,实时传输相关文件等,这可以帮助影院技术人员在接受指导的同时,操作维修工具解决问题。

NOC之所以只有在5G时代才能广泛采用基于AR的远程交互应用,主要原因就是AR远程维修对操作实时性要求很高,在使用移动网络传输时,网络时延要求小于20ms。不仅如此,AR远程维修终端的视频流还要通过中心服务器进行处理,也会造成时延。5G网络相比于4G网络,其无线基站的空口时延、核心网架构调整的传输时延均有大幅度下降。在使用AR交互应用的某个企业或区域范围内,可以使用5G核心网的CUPS架构将传输时延降低到小于5ms,并且可以动态地识别AR热点应用,快速将对应的应用APP下沉部署到边缘内容分发网络(CDN),就近完成业务处理,满足快速响应的诉求。5G和AR技术的结合,满足了AR远程交互在通信传输中的诉求,5G网络的超大带宽、超低时延、超大连接、超高可靠等能力,能够解决基于AR技术的远程交互中遇到的痛点和挑战。

5G+AR远程协作技术将彻底改变技术服务的方式,该技术可以将技术专家的作用发挥到最大,节省了专家去现场的路途时间,还可以同时在线指导多名技术人员进行工作,大大提高了效率,降低了成本;对于被服务的影院来说,服务的时效性得到了保证,缩短了因为设备故障而耽误的经营时间。NOC还可以将每次远程支援的维修过程数据存储为业务案例,不仅做到了数据追溯,也为后备技术人员培养提供了场景化教学案例。

4.2.4 基于5G的电影放映质量监控系统

1. 电影放映质量监控的必要性和困难

电影最终是在影院进行放映的，供观众欣赏。影院的放映效果决定了观众的直接感受，只有影院的放映效果达到标准，才能够完美体现出导演想要表达的内容。电影院的放映质量不仅涉及放映设备的好坏、影院的座椅和空调等相关设备情况，还包括影院提供的服务质量。影院要按照JGJ 58—2008《电影院建筑设计规范》、GB/T 50121—2005《建筑隔声评价标准》、GB/T 50356—2005《剧场、电影院和多用途厅堂建筑声学设计规范》、GY/T 112—1993《电影鉴定放映室声光技术条件》等相关标准，对建设影厅时电影的银幕、音响、座位安排等提出了相关技术要求，确保了影院在建设后能够达到放映标准。此外，GY/T 311—2017《电影院视听环境技术要求和测量方法》、GY/T 312—2017《电影录音控制室、室内影厅B环电声响应规范和测量》、GY/T 310—2017《数字电影放映模式设置技术规范》、GY/T 183—2002《数字立体声电影院技术标准》、GB/T 4645—2006《室内影院和鉴定放映室的银幕亮度》、GB/T 21048—2007《电影院星级的划分与评定》等相关标准，对影院的放映质量提出了要求。

影院放映质量测评是一项技术要求很高的工作，不仅需要专门的仪器设备还需求专门的测试人员，才能对影院的放映质量进行测试。以影院星级的划分与评定为例，评审委员会将从设备设施、视觉技术、听觉技术等方面进行全面严格的审评，具体包括电影放映机、立体声还音设备、银幕宽度、座椅排距、画面稳定性及清晰度、影厅混响时间、噪声评价，以及停车场所、影院标志、计算机售票、宣传橱窗、通风冷暖设施等48个细分项目条款。电影院的星级分为五个等级，星级越高表示影院等级越高。放映质量包括银幕顺序对比度、银幕帧内对比度、放映机光输出均匀性、颜色坐标、影厅混响时间等，这都需要专业的评测人员携带专业设备进行评审。

电影放映质量是一个动态过程，是不断变化的。以影院的放映机为例，放映机的光源会随着放映时间的增加而衰减，到达一定放映时间就需要进行更换，否

则将会直接影响观众的观影效果。但是有些影院基于成本考虑，在放电影的时候降低光源功率，从而延长光源的使用时间。还有一种普遍现象是在播放 3D 电影时依旧采用 2D 的普通光源。播放 3D 电影的时候需要采用大功率光源，该光源和平时播放 2D 电影时使用的光源不一样，按照规定影院需要根据放映情况更换放映机的光源，但是有些影院为了节省成本也图省事儿在播放 3D 电影的时候不更换大功率光源，依旧采用播放 2D 电影的光源，导致看 3D 的亮度还不如看 2D，对观众的观影效果产生了很大的影响。

针对上述情况，2017 年 9 月 28 日，国家新闻出版广电总局电影局向各省、自治区、直辖市新闻出版广电局，中国电影发行放映协会，各电影院线公司，各电影院，下发《国家新闻出版广电总局电影局关于进一步加强影院放映技术管理的通知》。该通知明确了各个影院：在放映的时候需要加强电影院放映技术标准的贯彻和执行；加强对放映员的管理，严格要求放映员按照操作规程工作，切实履行岗位职责；对放映机房进行切实有效的管理，保证放映设备处于清洁状态。这个通知还要求各地电影行政主管部门对辖区内的营业性影院进行检查。但是影院放映质量的测评的专业性要求较高，让各地电影行政主管部门去影院进行放映质量监督具体实施起来困难重重。

各地行政主管部门要对放映质量进行监督，就必须具备放映质量测试仪器设备，同时还需要有专业的人员能够使用这些设备。在去影院测试的时候，需要在影厅没有经营的时候放映专业测试图进行测试。各地电影行政主管部门对放映质量的监督，既影响影院正常经营，又给行政部门带来了诸多挑战。

2. 基于 5G 的电影放映质量监控系统

通过 5G 网络建立一套能够自动检测影院放映质量的系统是很有必要的。该系统可以在专业检测人员检测完以后，每隔一段时间就对影厅的银幕亮度、光输出均匀性、混响时间等放映质量关键指标进行测试，将每次测试的结果上传到云服务管理平台进行汇总，方便各地行政主管部门对辖区内影院放映质量进行监管。该系统主要分为两个部分，采用云服务管理平台 + 远程检测终端。

云服务管理平台通过 5G 网络管理各个远程检测终端。通过云服务管理平台

可以随时查看现在平台上每一个远程检测终端设备的运行状态；云服务管理平台界面可以直观展示每家影院远程检测获取的数据，如果关键指标不达标，就会报警并通知相应的管理人员进行处理。云服务管理平台采用 VPN、安全证书等多种安全手段，保证上报数据的安全性，同时也利用权限控制等方法，限制数据的浏览权限。可以针对不同区域的行政管理人员划分相应的权限，只允许当地行政管理人员查看管理范围内影院的数据；而巡查员则只可以查看自己巡查范围内所有影院的数据。云服务管理平台还需要支持多种设备访问数据，不仅可以使用计算机通过互联网访问，也可以使用移动端访问。

远程检测终端通过内置的亮度计、麦克风、空气质量传感器、温湿度传感器、摄像头等将影厅状况上报到云服务管理平台。远程检测终端可以根据需要集成多个传感器，也可以只使用其中一个。在对影厅做空气测试时，远程检测终端可以只集成 PM2.5、苯、甲醛等的传感器，并部署在影厅后边的某个位置。在对银幕亮度进行测试时，远程检测终端可以集成亮度计并部署在银幕的正面上方中心位置。在对影厅声音进行测试时，远程检测终端可以集成麦克风，放置在距离影厅荧幕总长 2/3 的位置，并且放在影厅中心偏左或偏右 1~2 个座位处。每天影院放映系统开机以后，首先播放测试专用影片，由远程检测终端对亮度和声音进行数据采集，并通过 5G 网络将数据上报到云服务管理平台。空气质量、温湿度等的监控数据可以根据需要定时采集，并进行上报。为了对电影放映质量进行监控，每个影厅至少需要布置带有亮度计和麦克风的远程检测终端，除此之外每个影厅根据需要检测的指标，灵活配置不同的远程检测终端。

目前已经有企业开始布局，并展开了相关研究。2019 年 11 月 18 日，雷欧尼斯信息技术有限公司（简称雷欧尼斯）与中共河北省委宣传部签订了"关于数字电影质量管理系统"的框架合作协议。雷欧尼斯的数字电影质量管理系统具有亮度监测、色彩监测、声压监测等功能，并具有网络接口和网络协议（TCP/IP），可用来开发质量监管平台，实现质量云监控与大数据分析。

使用 5G 网络的电影放映质量监控系统可以充分利用 5G 物联网的特性，该系统的远程检测终端随着需求和影厅数目增长而不断增多，虽然这在传统网络条件下也可以实现，但是会对网络的架设、资金的投入有很高的要求。5G 物联网

能够做到低功耗大连接，能够做到在网络架设、速率、覆盖范围、使用成本等方面远超传统网络，解决传统网络基础连接需求中的问题。

4.3　5G 未来影院的展望

4.3.1　影院放映的变革

科技的进步让人们可以随时随地观看视频，特别是 5G 网络带给人们更快的网速，让人们可以观看更高质量的视频。新技术的出现会导致传统电影院的消失吗？从历史发展的轨迹来看，影院虽然受到一些新技术的冲击，但是影院已经有上百年的历史，在这百年时间里，电影院依然屹立不倒，电影业更是蓬勃发展。在影院看电影是一种社会活动，也是一种娱乐方式。不仅如此，影院所带来的沉浸感体验是其他设施无法替代的。

科技进步给电影带来了巨大的改变，影院会随着新技术的应用而变得更实用、更智能、更梦幻，人们对影院的认知在不远的将来会完全颠覆。未来有可能出现 VR 影院，影院里不仅有普通的影厅，有专门的 VR 影厅，还有满足不同观众需求的个性化点播影厅，能够满足不同层次、不同需要的人群。

1. VR/AR 设备

近些年来观众对于沉浸式体验的要求进一步提高，影院不断采用新技术，如巨幕电影技术、全景声技术、3D 电影技术、4D 电影技术、VR 技术和 AR 技术等。特别是目前 VR 技术和动感座椅、吹风、喷水、气味等更多的表现形式结合起来，给观众带来视觉、听觉、触觉、嗅觉等的全方位感受，极大地丰富了电影内容，让观众得到了前所未有的体验，而且这种全方位的沉浸感只有在电影院才能感受到。

VR 和 AR 都通过专用的设备来实现，用户需要在头部佩戴专用的显示设备。早期由于这些设备受制于成本和技术问题，所以用户的体验并不好。这些头显设备如果使用有线连接，会导致用户在头部转动时有束缚感，因此基本上需要采用

WiFi 无线连接。使用 WiFi 连接会受到带宽和时延的影响，造成用户感受和影像不同步。有时为了适应带宽，会降低影像的分辨率。这些问题到了 5G 时代都会得到很好的解决。

首先，5G 可以提供高带宽，解决现有 VR 和 AR 头显设备带宽不够所导致的影像分辨率低的问题。5G 的高带宽可以达到峰值 20Gbit/s，可以满足影像 4K 甚至是 8K 的分辨率，用户可以获得较好的视觉效果，用户的体验感受得以提升。高速度、高稳定性的网络解决了头显设备使用有线连接不方便的问题，也解决了使用 WiFi 网络影像不清晰的问题。

5G 网络将实现 VR/AR 业务更高水平的视觉沉浸，优化用户观影体验。5G 的高带宽可以实现多路 VR/AR 内容的拍摄，并将其上传到云处理中心。经过云处理，用户可以使用 5G 网络下的虚拟终端观看高分辨率全景视频、VR 直播等内容。全景视频需要做到 360° 的视频范围，而目前 VR 头显设备视场角度约为 110°，是 VR 头显设备视场角度的 3 倍多。为了实现全景视频，全景视频的分辨率也需要是现有 VR 头显设备的 3 倍多。目前大多数 VR 头显设备的分辨率是 2K 或者 4K，全景视频的分辨率需要 3 个 2K 或者是 4K 视频的传输，只有这样才能实现真正的 VR 技术的全景视频，用户才可以不受拘束地观看到任何一个方向的影像。根据中国宽带联盟公布的数据，2019 年 Q3 中国固定宽带平均可用下载速率只有 37.69 Mbit/s，这说明当前的平均网速不足以支持高质量的 VR 视频内容，用户只能观看普通的 2K 分辨率的视频。在 4G 网络下，网络也无法满足用户在 VR 设备上流畅观看全景视频的需求。但是在 5G 网络下，用户的网络速度能够达到峰值 20Gbit/s 和 1ms 的低时延，网络将不再是限制 VR 设备的因素。5G 技术的进一步落地，必将推动 VR 内容完成从传统视频到全景视频、在线游戏、赛事直播等的多样化发展过程。

其次，5G 网络的低时延解决了现有 VR 和 AR 头显设备由于网络延时而造成的感觉和影像不统一的问题。之前使用 WiFi 的头显设备，很容易出现头转到但是影像却慢半拍的现象。5G 网络的低时延最低可以达到 1ms，完全满足感受和影像在 5ms 以内同步的要求。

最重要的是利用 5G 的边缘云计算，可以将 VR 和 AR 处理器云端化，将所有

计算放置在云端，本地设备只需要提供显示和传输功能即可，优化设备体积还可以延长电池的使用时间。这种在虚拟显示业务中使用云计算、云渲染的技术被称为"云 VR/AR"。云 VR/AR 不仅将 VR/AR 设备部分功能放置在了云端，最为关键的是将 VR/AR 的内容提供方和内容聚合方，以及 VR/AR 视频业务的处理、渲染、转码等功能都进行了云端化。

5G 支持的云 VR/AR 整体解决方案架构分为内容层、平台层、网络层和终端层四部分。内容层的功能主要是 VR/AR 的内容提供方和内容聚合方将 VR/AR 内容通过网络上传到云平台，并对这些内容进行管理。平台层的功能主要是对 VR/AR 内容进行渲染、转码、编码等视频处理。网络层使用 5G 网络，通过 5G 网络将实时渲染的内容推送到 VR/AR 终端上。终端层主要涉及用户头显设备，用户使用该设备观看 VR/AR 内容，在终端无绳化的情况下，实现内容上云和渲染上云。

使用 5G 网络大带宽、低时延的特点，VR/AR 的内容可以使用 5G 网络边缘云计算上强大的计算和渲染能力对内容进行实时渲染，并经过 5G 网络高速传输给 VR/AR 设备。使用 5G+边缘计算可以降低对用户终端设备的硬件处理能力的要求，这不仅降低了终端成本，还实现了轻量化、无线化。

近年来随着技术的成熟，VR/AR 设备的价格不断下降，经过前期的探索，厂家已经在性能和价格之间做好了均衡，Oculus、HTC、Valve 等公司已经推出了比较成熟的 VR/AR 设备来面向市场。这些年的技术进步，使得 VR/AR 设备的分辨率、刷新率等指标得到了很大的提升，设备的使用体验也获得了很大的提升，已经开始被消费者所接受。根据摩尔定律，VR/AR 设备仍有较大进步空间，未来有很大可能成为寻常可见的数码影音产品。

2. LED 电影显示屏

目前数字电影放映设备依旧采用 100 多年前用光源将图像投影到银幕进行成像的原理。国际上数字放映机主要有两种显示芯片技术，分别是美国 TI 公司数字微镜器件（DMD）技术和索尼公司硅基液晶显示器（LCOS）技术。这两家公司在电影显示芯片市场上占有垄断地位，只有其授权的四家公司才能制造和生产

数字电影放映机。这四家公司分别是 TI 公司授权的科视、巴可、NEC 和索尼公司本身。

新一代 LED 显示方式则采用直接显示技术，能够真正地做到全黑的对比度、超高亮度的动态范围（HDR）、完美的均匀度和色彩准确度（DCI-P3 色域），将促进整个电影行业制作、放映等的全新变化。目前已经有三星和 LG 两家公司通过了联邦信息处理标准（FIPS）和 DCI 认证工作。三星在 2017 年通过了认证，并于 2017 年 3 月在韩国首尔安装了第一块 LED 电影屏；LG 公司在 2019 年 11 月 17 日通过了 DCI 认证。

正如在前面提到的，未来第四代放映设备将新一代的 LED 电影显示屏和 5G 技术相融合，LED 显示屏只作为图像显示部分，原来 IMB 的功能都将在云端和边缘计算完成，其中数字电影 DCP 和 KDM 传输、管理、验证将在云端完成，DCP 的解密、解封装、解码等计算量大、占用带宽高的功能将由边缘计算完成。新一代的 LED 电影显示屏将给用户带来更好的显示效果，让观众拥有更好的沉浸感。

4.3.2　5G+4K 影片在影院实时直播

2019 年 5 月 11 日晚，在北京的首都电影院 9 号影厅 LED 电影屏上使用 5G 技术直播了国家大剧院原创民族舞剧《天路》。这次直播活动不仅在电影厅 LED 屏上进行了直播，还在手机端、电视端等多渠道进行了同步呈现。国家大剧院原创民族舞剧《天路》演出直播是 5G+4K 在直播领域的全新尝试，它将文化演出通过高新技术引入电影放映场所，实现了文化艺术演出与电影放映的双赢。这次直播也是全球首次使用 5G 技术在电影院内进行舞台艺术演出直播，还是基于现阶段影院行业特点进行的一次创新经营模式的探索，为未来 5G 商用和 LED 影院应用提供了更多可能。

要使用 5G 网络进行直播，4K 视频从开始拍摄到电影院 LED 显示屏至少需要完成五个部分：要完成至少 4K 的视频拍摄；通过 4K 编码器进行编码，编码后的视频通过 5G 客户终端设备（Customer Premise Equipment，CPE）进入 5G 骨

干网进行传输；到达目的地后使用 5G CPE 将 5G 信号还原成编码视频；再通过 4K 解码器将视频文件还原，并显示在电影院 LED 显示屏上。

在拍摄阶段要使用 4K/8K 摄像机进行拍摄，由于是进行直播，所以拍摄的视频不能进行后期修改，在拍摄时需要设定好输出色彩标准。在直播现场的摄像机不止一台，不同的镜头需要使用导播台进行切换。声音也需要录制成 5.1 声道音频流，导播台将采集到的声音文件和视频进行合成后，使用 4K 编码器进行编码，生成 H.264 格式的 IP 数据包。

生成的 IP 数据包将通过 5G 终端将信号转换成通信信号传入最近的 5G 基站，数据流通过 5G 基站进入 5G 的核心网。通过 5G 核心网的数据流到达离终点最近的 5G 基站，终点的 5G 客户终端设备接收通信信号并将信号转换为 H.264 格式的 IP 数据包。

最后，H.264 格式的 IP 数据包通过 4K 解码器还原成视频流和声音流，视频流通过 HD-SDI 接口输出并显示在电影院的 LED 电影显示屏上，声音流进入还音系统进行播放，从而完成直播。

国家大剧院原创民族舞剧《天路》的演出不仅在电影院完成了直播，还通过手机端和电视端等同步进行了直播。整个直播流程基本相同，只是在最后一步有所区别，H.264 格式的 IP 数据包在 4K 解码器还原成视频流和声音流以后，将直接上传到直播服务器，由直播服务器分发给各个移动终端。

在进行直播时，为了确保直播成功，都会使用两套系统互为备份，确保当一套系统出问题时，另外一套系统可以替换。一般都需要使用两条线路进行传输，走两个不同的路径到达最终播放地点，以确保在一条线路出现问题时，另外一条线路可以保证直播不中断。

5G 直播之所以区别于卫星直播等其他直播方式，主要是因为 5G 高带宽和低时延所带来的网络优势。卫星直播受制于卫星带宽和传统直播的观念，直播时仅直播一路视频，卫星直播的摄像机视角是由当时负责直播的导演直接决定并切换的，观众只能随着导演的视角去看现场情况。5G 直播不仅向着高分辨率和高清晰度的方向发展，同时还可以利用 5G 网络的高带宽实现多角度视频直播。在现场直播过程中，针对舞台上的不同角色，从各个角度进行拍摄，并同时将拍摄的

视频上传，观众可以自己选择从不同角度来欣赏现场舞台的表演。

传统的现场直播都是一种无法到现场观看的替代服务，现场直播从哪个角度拍摄，观众就只能看到哪个角度的视频；而到了 5G 时代，观众可以从自己喜欢的角度去观赏现场的情况。不同角度的摄像机充分利用 5G 网络高速率、大容量的特点将所拍到的不同视频流同时进行直播，观众可以一边看着显示直播的大屏幕，一边使用移动终端自行选择观看的角度，如果漏掉了什么精彩镜头或者没有看清楚，还可以选择回看或者从其他角度欣赏。2019 年 1 月，日本的 NTT DoCoMo 发布了"现场新体感"的商业服务，该服务可以使用 5G 移动终端从多个角度欣赏艺术家的现场活动。

4.3.3　5G 赋能在线影院

1. 在线电影播放将是电影产业增量市场

在电视和录像机刚出现的时候，传统电影行业一直都不认为电视是电影的延伸，并且一直都将电视作为电影的竞争对手。但是随着时间的推移，电影行业发现在影院放映的热度过了以后，电视却能够成为影院影片再次放映的窗口，不仅可以放映最近的影片，还可以播放早期拍摄的影片，用电视放映电影成为电影的另外一个市场。同时电视台也意识到自身的地位，开始拍摄专供电视播放的电视节目。电视和电影的商业关系从对立到合作、从合作到渗透并一直延续至今。

真人秀电视节目《爸爸去哪儿》原班人马同名电影于 2014 年 1 月 31 日在全国上映，该片上映票房达到 7 亿元。该片是湖南广播电视台对《爸爸去哪儿》这个电视栏目进行再次开发，从电视转向电影的成果典范。目前爱奇艺、芒果、优酷等视频网站的出现就如同当年电视的出现一样，虽然在一定程度上分流了一部分原本可能在影院购买电影票的观众，但是随着时间的推移，视频网站也一定会和电影产业相融合并互相渗透。

2015 年 8 月 28 日美国 Netflix 与独立影片商韦恩斯坦影业通过互联网在视频网站上放映了动作电影《卧虎藏龙 2：青冥宝剑》。此举的重大意义在于该影片只通过在线影院放映，而不通过北美的电影院放映。这次电影放映完全打破了传

统的影片要在影院上映以后,即在确保影院票房后,再通过网络发行的放映序列。随着用户在视频网站付费观影习惯的养成,在线电影播放将迎来更大的发展,在线电影播放将成为电影产业的一个重要增量市场。

2. 5G 网络将加速在线影院的发展

通信技术的每次变革都给用户带来了新的体验,解决了用户的问题。1G 网络解决了用户移动通话的问题,用户可以随时随地进行电话沟通;2G 网络解决了用户通话质量的问题,用户能够清晰地听到对方的语音,而不存在 1G 网络的串线等情况;3G 网络解决了用户数据通信的问题,用户可以使用移动 QQ 进行沟通,可以刷微博;4G 网络解决了用户数据通信慢的问题,用户可以视频通话,刷抖音等短视频;5G 网络则给用户带来了根本性地改变。

随着 5G 网络的不断部署,5G 将和不同行业领域产生深度融合,这些深度融合将产生不同的新业务、新商业模式,如自动驾驶、远程手术方舱、自动化巡逻等,这些原本只在科幻片里出现的事物将逐步真实地走入人们的生活。

5G 第一阶段 eMBB(增强型移动宽带)场景标准的诞生不负众望,首先从大视频领域开始助推数字经济。5G 网络标准在制定的时候就考虑了视频传输过程中要占用大量无线资源,导致无线资源紧张的情况。因此,3GPP(The Third Generation Partnership Project,第三代合作伙伴计划)提出了 FeMBMS(Forward Enhanced Multimedia Broadcast/Multicast Service,前向增强型多媒体广播多播服务)①从根本上解决了超高清视频和无线网络资源紧张的问题。随着 5G 开始商用,从技术角度来看,5G 高速网络目前最合适的应用就是 4K 视频甚至是 8K 视频在线播放。

与此同时,观众对在线视频的需求也越来越高,也更愿意为在线视频支付费用。2019 年与 2018 年相比,Netflix 和 Amazon Prime 等全球在线视频订阅总数(11 亿)增长了 28%。除此之外,观众更愿意使用移动终端看视频。在 2019 年,美国人每天在手机上花费的时间(不包括语音活动)增加了 4%,达到 3h43min,

① 在 3GPP R14 中,eMBMS 被演变为 EnTV,业界也称之为 FeMBMS。

首次超过了看电视的时间（3h34min）。其中，57%的成年人通过移动设备观看完整的电影，而每天使用移动设备观看电影的成年人比例高达9%。从艺恩咨询发布的《中国互联网影视产业报告》中的数据可以看出，我国近年来使用计算机端看视频的用户数已经高达4.6亿。从爱奇艺公司公布的2019年第二季度的财务报告可以看出，截至2019年6月30日爱奇艺的订阅会员规模达到1.005亿人，订阅会员规模同比增长50%。

根据美国人克里斯·安德森提出的长尾理论，当商品流通的渠道足够广时，商品的生产成本就会急剧下降，之前需求量很低的商品也会被人购买，甚至会和主流商品的市场份额相当。长尾理论特别适合网络时代，网络时代的企业只需要把自己的商品发布到网络上，用户就会根据自己的需要来寻找商品。视频网站给电影提供了一个良好的展示平台，观众可以根据自己的爱好去寻找影片，视频网站提供的会员制使得观众只需要按月或者按年交纳一定的费用就可以观看视频网站上绝大多数的影片，而无须再付费，因此用户基于很低的成本就可以看到自己喜欢的影片。视频网站上很多不出名的影片也被很多观众欣赏过，一些原本票房不好的影片也得到了观众的认可。1995年上映的《大话西游》就是一个很典型的例子，该片刚上映的时候遭到了很多资深人士的批评，票房收入仅为4500万港元。但是视频网站的观众对该片的评价却很高，因此该影片在上映20年之际，于2014年10月24日在内地重映。

市场的需求、5G技术的准备、国内众多没有走上院线的电影的需求都推动着在线影院进一步发展，观众希望能够随时随地看到更高画质的电影，5G网络下的在线影院将成为又一个新的爆发点。

3. 5G赋能的在线影院与传统电影产业融合

（1）电影上映前　在上映影片之前，传统电影发行方要在电视、新闻、公交站牌、网络等上进行大密度电影宣传，以期获得最好的宣传效果，吸引观众去电影院观看。与此同时，在影片中的明星各种趣闻、各种关于该片的消息和新闻也在各种媒体上宣传，以激发观众的好奇心，促使观众有观影的欲望。传统电影产业在营销上往往使用报纸、杂志、电视、公交站牌、地铁媒体墙、影院广告等

渠道，多采用新闻稿、明星采访、电影花絮等形式。

由于传统电影产业使用广播式宣传方法将内容散播出去，具体有多少人观看、取得什么效果都是无法进行准确预判的，所以传统电影的宣传只能采用大面积、广覆盖、长时间的广告，尽可能确保所有的潜在观众都能看到、都能听到。但是视频网站可以利用大数据分析观众的观看习惯，精准地将广告推送给观众。特别是在5G网络中，原本只能用文字和图片进行宣传的信息，可以直接用高质量视频来代替，更能吸引观众的注意，引起观众的兴趣，这个效果是传统宣传渠道达不到的。除此之外，电影发行方可以充分利用观众的碎片时间进行精准投送，将广告投送到观众的移动终端上。观众利用移动终端的交互性，利用微博、朋友圈等将自己喜欢的资讯分享出去，从而实现电影资讯的有效宣传。

（2）电影上映中　电影在影院上映以后，传统电影发行商和电影院会加大宣传力度，特别是第一周内的票房收入将决定整部影片的票房收入，一些电影发行商为了提高首周票房成绩还会直接自己掏钱购买电影票。因为在一段发行时间内，会有好几部影片同时发行，这些电影将互相抢夺电影院的上映时间。

传统电影发行商和影院的利益并不是完全一致的，影院会更加注重电影的口碑影响力，谁能够为影院挣到钱，影院就会多安排该片的上映场次。如果影片制作精良，观众反响效果好，那么影院就会优先安排，因此影院的放映计划会随着前几天的票房随时调整，特别是在旺季，影院的放映计划基本上每天都要调整，以期望实现更高的票房收入。

但是不管是电影发行方，还是影院，都只能被动调整，它们只能根据观众的行为被动地调整策略，而不能主动进行引导。而视频网站可以利用电影的放映期，引导观众，激发观众就内容话题进行讨论的热情，从而引起观众来观赏电影的兴趣。特别是在5G网络的协助下，大量高清视频能够被快速分发到移动客户端，为媒体宣传提供了重要的手段，毕竟相对于文字而言，视频更容易被人理解和接受。

2004年12月22日上映的《功夫》就是典型例证。该片在上映之初，口碑和反响并不好，它不像之前的功夫片那样通俗易懂，但是其无厘头和标新立异让很多观众捧腹不止。后来随着网上观众评价的争论持续发酵，越来越多的观众走

进影院观看电影，最终该片在国内的票房收入达到 1.73 亿元。

（3）电影放映结束后　观众看完电影走出影院以后，从传统意义上看就意味着已经基本完成了整个消费环节。随着时代的发展，电影衍生品逐渐被开发出来，和电影相关的书籍、服装、玩具、音像制品等都在电影放映后仍可以售卖。电影衍生品满足了观众在观看电影后的情感需要，是观众对电影的情感的释放。

观众在观看完电影后，存在讨论和沟通的情感需求，这个需求是应被满足的。传统的电影产业并不能很好地满足这方面的需求。随着数字技术的发展，5G 网络的到来，视频网站很好地提供了用户观看电影后的"售后服务"。

现在大多数观众使用移动终端就电影观感发表评论，参与电影相关问题的讨论，转发自己喜欢的内容。在 5G 网络环境下，观众的大量数据被全面收集，这将帮助电影制片方通过观众的反馈和观众更好地建立起联系。电影制片方可以利用数据分析结果为下一部电影生产做准备，同时也可以根据反馈确定目标消费者，为电影相关衍生品进行精准推销。

美国电影产业非常发达，其电影产业收入分为国内票房收入、多元放映收入（DVD、数字视频、电视等）和后期衍生品收入，比例大概是国内票房收入占 30%，多元放映收入占 30%，后期衍生品收入占 40%。而我国，电影产业收入仍以国内票房收入为主，按照美国的比例，我国电影产业还有很大的增长空间。传统电影产业和在线影院的融合将进一步加快我国电影产业的发展。

第 5 章　5G＋电影产业，产业链新契机

5.1　传统影视公司将遭遇彻底洗牌

5G 技术是跨时代的技术，它可以提供更高的带宽、更大的接入量、更快的反应速度，它为大数据、云服务、区块链等技术提供了底层基础。与 4G 相比较，5G 旨在打造一个行业融合生态，5G 技术的低时延、高带宽、大连接、高安全、高可靠的特性，结合人工智能、物联网、云计算、大数据、边缘计算，能够提供开放化能力、价值化数据和智能化服务，带来超大容量和海量设备接入的能力，提供更好的业务可靠性保障，再加上相比光纤更低的部署和维护成本，可以满足不同行业差异化的业务需求，促进行业信息化和自动化水平的发展。5G 也将影响电影产业的方方面面，彻底改变电影行业现状。

5.1.1　5G 融入电影宣发的未来发展路径

5G 的高带宽让手机接入互联网的速度得到了质的提高，更快的网络速度让用户在获取音频、视频等大流量多媒体信息时不会出现卡顿和延迟的现象，这对于使用精彩片段作为电影宣传手段而言极为重要。

随着更多不同年龄、不同层次的观众使用基于 5G 网络的手机，手机厂商和网络运营商将能够获取更多的用户数据，并对用户数据进行分析，获得更精准的用户画像，从而可以通过平台向用户更精准地推送数据。

未来随着电影市场的持续繁荣，必然有更多的电影被拍摄出来投入市场，竞

争也更加激烈。在 5G 网络下，未来的电影宣发会更加自由、更加高效，能够根据用户的需求推送不同的电影信息，同时也会更加多元，可以针对不同地域、不同院线，甚至针对不同影院进行发行。特别是一些小众的文艺片，将会被推送给精准的消费人群。

5.1.2　5G 推动 VR 产业融合快速发展

受限于 4G 网络环境（最高速度为 1Gbit/s），大型演唱会和球赛的直播、采用 VR 摄影机采集的视频在 VR 终端上显示的分辨率、码流都不高，而且 4G 网络时延也高达 10ms，这些都导致 VR 终端显示不同步，很容易使人产生眩晕感。5G 网络带来的峰值 20Gbit/s 高速度和 1ms 低时延，使演唱会、体育馆等大场面的 VR 影像直播成为可能，4K 甚至 8K 视频高速在线播放将带给观众更好的观赏效果，VR 影视出现在家庭影院中也将为用户带来更多沉浸式体验。

5G 带来的超高清视频产业的发展将使用户在家就能享受到不差于影院的观影体验，而这必将迫使影院不断更新技术以提高观影效果，与家庭影院、VR 等观影设备争夺用户。由于大屏幕集中观影的互动方式和沉浸式观影感受是小屏幕无法替代的，影院必然会使用新技术打造出更强的沉浸式体验效果，将观众吸引到影院里。同时影院也会向偏重体验性的方向发展，影院将不仅为观众提供电影观赏服务，而且将通过影像体验服务，使用 VR 设备让用户沉浸其中，让其参与到电影情节中。影院除了巨型银幕的影厅以外，还将会有类似于卡拉 OK 的小房间，以实现几个朋友坐着沙发上头戴 VR 观影设备一同体验精彩的电影的场景。

5.1.3　5G 变革电影制作和传输

数字技术的诞生使电影制作生产效率急速提升，原来需要线性操作的制作方式转变为非线性多方同时创作，数字技术也可以创造出之前胶片无法呈现的效果。数字技术在 5G 技术的推动下会引起更大的变革，结合了云计算、人工智能等技术优势的电影制作技术将更加智慧化、科技化。

现在一个剧组去拍摄外景需要携带灯光师、摄像师、演员、化妆师等诸多人

员,而在 5G 技术和数字技术的配合下,5G 网络和数字摄像机相结合将会改变现有的拍摄方式。数字摄像机可以通过 5G 网络将拍摄到的画面快速上传到网络并进行直播,导演可以在异地通过网络实时看到摄像师拍摄的画面,并协调外景的拍摄。高质量的外景画面通过 5G 网络传输到演员所在摄影棚的 LED 显示屏上,演员在摄影棚内进行表演,而导演通过监视器即可看到千里之外的表演场景。一个外景拍摄完成后,导演可以指挥另外一个外景拍摄组将拍摄的外景通过 5G 马上传到摄影棚的 LED 显示屏上,进行下一个镜头的拍摄。这样不仅节省了拍摄时间,提高了效率,也节省了拍摄的费用。

现在电影的后期制作都需要分工协作,依靠全球不同特长的电影制作公司合作完成。依靠 5G 网络,不同的电影制作公司不用再跋山涉水到一个地方一起工作,所有的电影素材都将上传到云平台,不同国家的电影制作团队、在海边度假的剪辑师、在拍摄现场的导演,通过云平台和 5G 网络即可一起完成电影的后期制作。

在传输方式上,使用物流进行电影拷贝分发已经无法满足电影市场需求的快速变化。使用 5G 网络传输电影拷贝,可以做到高速度、高效率,特别是在第三代数字放映设备已经能够直接使用网络播放 DCP 的情况下,借助 5G 网络的第三代数字放映设备可以直接从边缘服务器在线播放影片。数字电影拷贝分发已经无须通过网络传输到影院本地,只要将云服务器中心的数据推送到影院所在的边缘服务器就可以。在 5G 网络和边缘计算的推动下,第四代数字放映设备也将诞生,影院里将只有显示设备,DCP 的存储、关键的解码解封装等功能都将转移到 5G 网络的边缘服务器上。随着放映设备的变革,电影的发行模式和管理模式都将发生巨变。

5.1.4 5G 助力电影融资模式创新

一部成功的电影可以取得高额的回报,特别是小成本电影带来的高收益、高回报吸引着众多的投资者。2006 年,《疯狂的石头》以仅 300 万的投资,获得了 2350 万元的票房收入。所以说,电影可以看成是一个投资项目,注入资金进行拍摄,产生电影这个商品,然后投入市场,再通过放映获取票房、通过衍生品授权获取收入,从而产生利润。

电影拍摄需要大量的资金，随着电影制作规模越来越大，投资规模也越来越大，依靠某个电影制片方来完成整个投资也越来越困难。电影制片方需要使用金融手段进行融资，来实现资金的筹集、运用、增值以及偿还。

随着阿里巴巴推出"娱乐宝"以及百度推出"百发有戏"，电影众筹这个新模式出现在电影观众面前。"娱乐宝"和"百发有戏"主要面对移动客户端的消费者，电影观众只要动动手机就可以对自己感兴趣的电影进行投资。中国互联网络信息中心（CNNIC）发布的第 48 次《中国互联网络发展状况统计报告》显示，截至 2021 年 6 月，我国网民规模达 10.11 亿，互联网普及率为 71.6%。其中手机网民规模已达 10.07 亿，占比提升到 99.6%。特别是 5G 网络的到来，使得消费者使用手机就可以在任何地点、任何时间全程实时参与互动。依托 5G 的移动互联网彻底改变了电影行业的营销渠道。电影众筹还对融资额进行了限制，例如"娱乐宝"二期的要求是每位观众最低出资 100 元，最高不能超过 2000 元，因此一部电影的融资需要大量观众参与才能完成，这些观众就是该部电影的忠实观众。

有别于其他投资项目，电影众筹既能够给电影制片方带来制作资金，又能获得观众的认可，和真实的观众建立联系。通过对参与众筹的观众进行分析，可以判断他们对某个影视项目导演、演员、剧本的喜欢程度，这种第一手资料比收集观众习惯获得的数据更真实、更可靠，并在投资制作环节对内容生产产生巨大影响。电影制片方为了与参与众筹的观众产生更紧密的联系，会给这些观众一些特权，如优惠购买已经投资的影片、获取独家发行的电子杂志、获赠明星签名照片等。电影众筹将潜在的观众变成了投资人，并使这些观众更关注电影的创作动态，积极与明星互动，在电影上映的购票观影，并最终获得年化收益。

5.2　5G+产业链重塑

5.2.1　5G+大数据，为电影产业赋能

2005 年分布式计算技术的诞生带来了大数据的概念。随着大数据技术的不断发展，大数据已经成为电影产业中不可或缺的一部分。

5G能够通过高带宽为大数据带来更高的数据传输速度，通过低时延推动更多算法的实现，通过高可靠性保证数据的安全传输、不被篡改。同时，5G能够做到单位面积内众多设备的互联，增强数据来源的多样性，可以多维度地对电影观众进行描绘，便于更准确地分析观众行为。

利用大数据进行预测是建立在大量数据基础上的，数据的数量、范围、维度等因素都将影响基于已知观测数据建立的模型，也将影响依据模型求解的结果。因此，获取更多、更丰富的数据对建立准确的模型有着不可估量的作用。大数据的海量数据处理不是单一设备或者平台能够完成的，需要众多的设备进行分布式计算。5G网络的传输速度将帮助分布式计算将海量数据快速地在多台运算设备和存储设备间传输，这在很大程度上提高了大数据的处理能力以及分析能力。

由于电影行业没有精准的数据采集，且电影行业的票房预测又受各种复杂因素的影响，因此要想精准预测电影票房不仅需要大量数据，还需要精准的预测模型。要建立一个预测模型，首先需要划分影响票房的因素，如导演、主要演员、拍摄成本、影片类型、宣传费用等，并对这些因素进行权重分析，同时还需要尽量把各种因素量化，用数字的形式进行标识，然后通过这些标识建立庞大的数据库，并对数据进行系统的分析，进而得出较为准确的票房预测值。目前可以被电影行业所利用的主要数据来源为媒体热议数据、社交网站提及数据、视频网站用户数据、在线购票数据、影院观众消费数据、移动客户端用户数据等。

大数据在电影产业链的各个环节上都起到了不同的作用：在电影制作环节辅助项目决策，确定电影类型、主创人员、电影剧情，进行受众定位、受众观看行为分析，预测票房，吸引投资；在电影发行环节，用大数据分析观众的分布，以便匹配发行人力物力；在电影营销环节，用大数据锁定受众群体，精准营销，进行热门话题分析和口碑引导；在电影放映环节，分析市场热度，指导影院的排片。

影视剧产业中耳熟能详的利用大数据获得成功的莫过于美国Netflix公司制作的在2013年上映的《纸牌屋》，其就是通过大数据的精确分析获得了观众信息，并应用这些信息进行了拍摄。美国Netflix公司通过分析大量观众在其网站上的使用习惯的数据，得出了观众喜好的影片类型、影片明星、影片导演，从而进一步

确定了拍摄《纸牌屋》,确定了演员阵容,确定了制片人。现在利用大数据辅助投拍电影已经成为一种趋势,在进行电影项目决策之前先要分析该项目对观众的吸引力,通过大数据挑选最合适的演员阵容,并通过大数据将电影宣传资料精准投放到目标人群,以期获得更好的票房。

国内比较成功的电影项目有《奔跑吧兄弟》和《鬼吹灯》等。《奔跑吧兄弟》于2015年1月30日上映,该片演员采用了浙江卫视大型户外竞技真人秀节目《奔跑吧兄弟》(第一季)原班人马。浙江卫视同名电视节目《奔跑吧兄弟》(第一季)播出后,观众反应强烈,连续14周蝉联周五综艺节目收视率第一,而且其在线点播数量惊人。基于这些数据,浙江卫视、华谊兄弟、万达影视、爱美影视、亚太未来影视等公司联合出品电影《奔跑吧兄弟》,票房达到4.388 9亿元。尽管《奔跑吧兄弟》大电影在各大评分网站上的评分较低,但争议多在于该片是不是应该属于电影,就电影投资来说毫无疑问是成功的。

大数据技术的应用使很多优秀的内容能够更加准确地匹配观众的需要。可以通过大数据分析将热门畅销小说大量转化为电影创作的内容,《盗墓笔记》《鬼吹灯》《小时代》等电影都是热门互联网小说改编而来的,并且都取得了相当高的票房收入。例如,《鬼吹灯》最早在天涯论坛进行连载,后来在起点中文网发布;在2017年7月12日发布的"2017猫片·胡润原创文学IP价值榜"中,《鬼吹灯》排第12位。成熟的作品不仅为电影的编剧积累了充足的资源,而且降低了电影投资的风险,再加上成熟的作品本身已有很高的知名度,在观众中有良好的基础,因此电影还没有上映就已经引起了观众的期待,节省了相当多的宣传费用。

另外,大数据也能指导影院进行智能排片。电影放映时间的选择直接影响到电影的投资回报,往往在一个旺季里要上映多部电影,影院的经营者是以票房为第一优先考虑因素的,哪部电影票房高就在影院放映计划中给其安排更多的场次,这导致很多电影在影院"一日游"。对于不出名或者票房达不到预期的电影,影院经营者马上就会变更放映计划,用热门的电影替换掉。电影市场的"排片率"是影响电影票房的关键因素,首日高排片率通常能获得首日高放映成绩,并将直接影响到该电影的口碑,从而影响到该电影最终的票房。传统的电影经营

者依据电影的口碑、宣传力度、影院自身的场次收入等信息来安排影院的排片计划。随着电影大数据的蓬勃发展，影院开始使用大数据预测结果进行排片，特别是院线直属影院充分利用院线资源对电影进行排片。院线依据各个网站售票平台的售票情况、看片评论，以及微博、豆瓣等平台对电影的评价，进行大数据分析和预测，得出预测结果，根据预测结果指导影院进行排片。

5.2.2 5G＋人工智能，助力电影制作

1. 数据是人工智能的基础

无人机拍摄、裸眼 3D、VR、AR、人工智能等技术的出现和它们在电影行业的应用给电影行业带来了极大的改变。其中人工智能技术在电影中的应用是影响极大的，该技术在电影的各个关键环节掀起了变革的浪潮。

人工智能运作的核心是数据，而 5G 的高带宽、低时延、高可靠性为数据带来了更快的传输速度、更多的算法实现、更高的数据安全性。5G 作为基础设施，将会给人工智能带来海量的、多样的数据和更便捷的、更快速的数据传输，提供更多智能学习所需要的素材。此外，5G 的边缘计算技术可以将人工智能算法布置到离用户终端最近的地方，以更好、更快捷地为用户提供高效服务。

现阶段，电影行业中使用人工智能最多的是电影剪辑、特效制作、数字修复、数据分析等环节。传统的电影剪辑是一项需要消耗大量时间的程序化工作，需要把大量相同的视频进行归类整理，并按照导演的意图将不同的片段组成一部完整的电影。人工智能剪辑可以根据输入的参数要求对数据库内镜头进行自动检索，并自行选择和组接，而且在每个镜头切换时可以提供多个备选方案，方便导演挑选，从而大大提高剪辑的效率。

2. 特效"换脸术"

电影特效制作一直都是人工智能优势发挥得最明显的地方。通过对不同特效功能的深度学习，人工智能可以根据不同的场景自动生成火焰、烟雾、光照等特效，甚至能够实时替换特定的场景，如替换演员的面貌特征，也就是俗称的"换脸术"。

2020年7月，迪士尼研究院和苏黎世联邦理工学院的研究人员提出了一种用于图像和视频中的基于深度神经网络的人脸交换方法，该方法能够生成高度真实的高分辨率人脸图像。他们在研究论文《用于视效制作的高分辨率神经网络人脸替换》中提出，采用渐进式训练多向梳状网络（Multi-Way Comb Network）能够有效提高图像分辨率，同时也能够支持网络架构扩展和训练数据规模提升，使生成的角色表情拥有更高精准性。研究人员建议使用编码器－解码器深度神经网络（Encoder-decoder Deep Neural Network），该网络适合在特定图像上交换面部图像并输出。实际上，该网络拥有一个公共编码器，该编码器获取输入图像并将输入图像编码为不同特征数据，这些数据可以由许多独立训练的不同解码器进行解码。最后，使用多频带混合方法将解码器输出的面部重建与合并，再输入图像中，完成面部图像的替换。

2020年12月，在"疟疾必须死"（Malaria Must Die）运动的一部新宣传片《疟疾必须死亡——这样数百万人才能存活》（Malaria Must Die——So Millions Can Live）中，年轻的足球明星的形象被成功老化到70岁左右。这使用了传统视觉特效技术和数字王国（Digital Domain）专利换脸技术（Charlatan）相结合的方式。Charlatan完全采用机器学习，使用者无须创建三维扫描或任何几何图形，它巧妙地将足球明星的表演和一位老演员的替身表演进行了融合，以自动投影一位较老的足球明星发表相同演讲的样子。通过这个过程，关键的年龄特征（如皮肤运动和特定的皱纹）被改变，足球明星的所有独特属性被保留。Charlatan技术帮助电影制作团队完成了角色的鼻子、笑纹和其他难以动画化的特征的塑造。在合成模板的基础上，电影制作团队利用传统特效和合成技术完成遮罩绘画工作，从而定义衰老外观的关键部分，包括控制头发、皮肤、胡须等细节，创造可信的形象。采用这一方法，电影制作团队用不到八周的时间完成了这一工作。

随着电影人工智能技术的不断成熟，演员的生涯将会不断延长，人工智能技术可以让现实中的演员"变老"，也可以让现实中的演员"变年轻"，观众在电影中看到的演员永远都是以最佳状态呈现在观众眼前的。不仅如此，在电影拍摄中可以做到不用明星本人到场，只用替身演员表演，在后期使用人工智能对面部进行替换。

3. 人工智能工具在电影制作中的使用

人工智能技术在电影制作的智能抠像、图像增强、图像降噪、视频去抖、初级调色等方面有着广泛的应用。随着人工智能的进步，自动字幕制作、配音、剧本视觉化等智能化工具陆续被推出。2020 年 10 月，Adobe 公司升级了其 Photoshop、Premiere Pro、After Effects、Character Animator 等多款软件。其中，Photoshop 新增了天空置换工具（Sky Replacement），该工具通过机器学习算法可以将主物体从背景中识别出来并完成天空背景置换，同时还能够改变遮罩和灯光，以匹配替换后的天空。Premiere Pro 实现了使用机器学习技术自动完成语音转文字以及查找、编辑等功能，支持英语、德语、西班牙语、法语等 12 种语言。After Effects 中的第二代抠像刷（Roto Brush 2）方便在视频帧中快速选择物体。Character Animator 角色动画中的语言感知动画（Speech-aware Animation）工具能够根据角色语言完成头部、眉毛动作动画，使视频过渡得更自然。

随着深度学习、大数据、云计算等技术的发展，人工智能已经可以编写出符合人类观影要求的剧本。例如，早在 2016 年，一个叫"本杰明"的人工智能程序通过对大量的以科学为主题的电影剧本和电视剧台本进行数据分析并整理，并通过深度学习，撰写出了《阳光之泉》的剧本，这是其首次创作的科幻短片剧本。而另一个名为"华生"的人工智能系统在学习了上百部恐怖电影预告片之后，通过模仿这些电影的剧本结构，最终为科幻电影《摩根》制作了一支预告片。

5.2.3　5G+虚拟制作

为了更好地吸引电影观众的注意，电影在拍摄制作中使用了大量的新兴技术，创造出了无与伦比的视觉效果，特别是随着虚拟制作技术的逐渐成熟，大量的电影拍摄和制作都采用了虚拟制作技术，可以说没有虚拟制作技术就没有现在的电影特效。

虚拟制作技术的快速发展与计算机技术、信息技术、仿真技术的发展密不可分，每一次技术的进步都为虚拟制作技术带来了巨大的变化。5G 时代的到来，

使虚拟制作技术面临巨大的革新，采用虚拟制作技术会使流程发生巨大改变，同时制作费用也会大幅降低。采用虚拟制作技术的流程如图 5-1 所示。

图 5-1 采用虚拟制作技术的流程

1. 虚拟制作的分类

《阿凡达》的成功使虚拟制作被大范围推广开来，现阶段已经成为主要的制片方式。目前虚拟制作根据使用技术手段的不同分成以下四种类型：可视化（Visualization）、动作捕捉（Motion Capture，又名 Mocap）、混合摄像机（Hybrid Camera，又名 Simulcam）、LED 实景（LED Live-action）。

（1）可视化 可视化技术可以说是最早出现在电影制作中的虚拟制作技术，它的前身是视觉预演（PreViz），主要是在电影拍摄前或者制作前，将电影片段的部分或者全部镜头进行可视化制作并呈现出来，便于在电影拍摄前演员理解角色和在电影制作中特效制作人员直观理解特效。

目前可视化有很多种类型，例如电影融资竞标影像、拍摄技术指导和制作中预览⊖，但最重要的形式是视觉预演。该技术在《银河护卫队》（2014 年）和《环太平洋：雷霆再起》（2018 年）的制作中被广泛使用，并得到了很高的赞扬。

可视化可以帮助电影拍摄更好地制订计划，提高拍摄效率并减少重新拍摄的

⊖ 电影融资竞标影像简称 PitchViz，也有人将其简称为 PitchVis；拍摄技术指导简称 TechViz，也有人将其简称为 TechVis；制作中预览简称 PostViz，也有人将其简称为 PostVis。

发生。根据统计，高预算电影通常会补拍，补拍的成本占最终制作成本的 5%～20%（有时甚至更高）。

（2）动作捕捉 动作捕捉技术是指捕捉人的动作，并用视频记录下来后，进行处理的视觉特效技术。自 20 世纪 80 年代以来，动作捕捉技术就被应用于电影制作中，随着时间的推移，硬件的外形尺寸缩小了，软件也变得越来越自动化。

优秀的动作捕捉在技术和艺术上仍然具有挑战性，但对于数字人和数字生物的逼真动画来说至关重要。根据电影制作的需要，可以采用面部捕捉和全身动作捕捉。2009 年上映的《阿凡达》就大量采用了面部捕捉，用于制作电影中潘多拉星球上蓝色类人生物的面部表情。目前该技术应用得比较成功的有《人猿星球的战争》（2017 年）和《权力的游戏》（2019 年）等电影。

（3）混合摄像机 混合摄像机在用实景摄像机镜头拍摄在绿幕场景表演的演员时，用数字特效技术进行实时渲染，生成初步特效效果，通常使用动画效果来代替绿幕。该技术最初是由维塔数码（Weta Digital）和詹姆斯·卡梅隆为 2009 年的第一部《阿凡达》电影而开发和创造的。

传统绿色屏幕拍摄时，演员只能站在绿色背景墙前进行表演，而混合摄像机技术是相对于传统绿色屏幕拍摄技术的改进。使用混合摄像机技术可以通过监控显示器直接看到初步电影效果，有助于导演更好地理解场景。该技术对演员也有好处，能将演员带入场景中，便于演员理解需要表演的情节。演员可以在观看初步的视觉效果后进行表演，而不是对着绿色的背景墙自行凭空想象。目前该技术应用得比较成功的有《奔跑者》（2015 年）和《刀锋侠》（2018 年）等电影。

（4）LED 实景 LED 实景用 LED 面板代替绿色屏幕进行拍摄，LED 面板上显示最终的虚拟场景。LED 实景技术是使用投影机将虚拟场景投影到屏幕上进行拍摄的替代技术，早期拍摄汽车驾驶镜头都是使用投影机将汽车行驶中的景物投影在银幕上，然后使用摄影机进行拍摄，从而创作出汽车驾驶的效果的。在《东方快车谋杀案》（2017 年）和《夜航者》（2018 年）等项目中，火车和飞机的窗户使用 LED 面板，通过 LED 面板播放视频来展示窗户外的景物。LED 发出的光更接近于自然光，对于后期制作而言更便于处理。

目前实时 LED 实景虚拟制作技术是最为先进的技术。在电影拍摄时，演员身处于由 LED 墙显示的实时图像中，摄像机拍摄演员的表演，虚拟引擎会跟踪摄像机的动作实时控制图像输出，直接生成最终效果的影片。与绿幕拍摄相比，LED 实景拍摄技术可以让演员身临现场，而不需要像绿幕拍摄时那样凭自己假想。LED 实景拍摄技术既方便了演员表演，也方便了摄影师取景。LED 实景拍摄最大的优势是可以解决传统实景影像投影时摄像机必须处于固定视角的问题。LED 实景技术应用虚拟控制技术跟踪摄像机的移动，通过计算虚拟实时引擎，实时调整图像的视角并输出到 LED 屏上，确保 LED 屏上显示的图像与摄影机拍摄的视角相同。

LED 实景技术中虚拟引擎的实时光线追踪是一个核心技术，一方面数字场景中写实的灯光效果能够与实体灯光效果匹配，另一方面来自屏幕的光照具备实时动态效果，增强了沉浸感与真实感。尽管并非每个故事或每位导演都适合用 LED 实景技术进行电影制作，但虚拟化场景可以节省差旅、运输和场地租用的成本，并降低风险。

2. 5G 助力虚拟制作

虚拟制作相较于传统制作有着得天独厚的优势，避免了传统制作的剧本、拍摄、特效制作的线性工作流程所造成的各部门脱节，拍摄效果只能在后期制作明才能确定，而虚拟制作从一开始就需要后期制作部门参与，从开始就对视觉效果进行展示并对其中的细节进行修改，所有部门都能知道最终目标效果，各部门共同努力。虚拟制作的出现，已经将传统先拍摄后特效制作这两个流程模糊化，拍摄和特效制作已经成为一个整体。

在虚拟制作中，无论是可视化、动作捕捉、混合摄像机还是最新的 LED 实景，都面临需要强大计算能力的服务器支持的问题。特别是最新的 LED 实景技术，其虚拟实时引擎需要根据要求生成实时场景，需要购买并使用高性能的服务器。现有的虚拟制作基本上只提供局域网内协作运行，受疫情影响，2020 年 7 月 EPIC GAMES 公司提供了远程多用户虚拟制作技术。

随着 5G 时代的到来，虚拟制作中很多需要大量计算的本地工作将改变以往

的工作流程，直接通过 5G + 边缘计算 + 云服务来完成。

传统电影的拍摄一般分为外景和内景，拍摄外景需要演员组、摄像组、器材组、化妆组等各个部门的人员到达风景秀丽的地方进行拍摄。但是到了虚拟制作时代基本上所有的拍摄都是在摄影棚中完成的。每个摄影基地将会有很多 LED 实景摄影棚，按照传统的技术要求每个摄影棚都要配置大体相同的渲染服务器和硬件设备，在 5G 时代看来这无疑是落后的，不仅需要高额的硬件投入，还需要后期大量维护。5G + 边缘计算 + 云服务可以使用网络云端完成所有复杂的计算，直接通过 5G 网络实现云桌面的工作，减少了设备投入和后期维护费用。数字电影制作的云端制作已经成为电影产业新的发展趋势，一些大型软件提供商都开始向云服务转变，将本地解决方案迁移到云服务上。

为了满足摄影基地的高强度计算要求，可以在摄影基地旁边建立 5G 大型数据处理中心，边缘计算节点会随着各种不同业务需求而升级改造。边缘计算将计算、存储等功能靠近数据源头，在数据源头附近完成云服务所提供的计算任务，降低了数据在整个网络传输的时间，从而让用户感受到 5G 带来的低时延。目前 LED 实景摄影使用的虚拟实时引擎主要有 Unreal Engine 和 Unity 两款。这两种虚拟实时引擎都支持远程多用户访问服务，远程特效制作人员可以通过 5G 快速网络连接到远程服务器，参与特效制作。

使用 LED 实景摄影，不仅需要演员进行表演，还需要特效制作人员直接参与拍摄制作。在电影制作大分工的形式下，很多特效制作公司并不在一个地方，5G 高速网络使异地远程协调不再是梦想。在 5G 网络的帮助下，电影的虚拟摄制可以通过快速网络连接完成远程制作。

5G 技术可以支撑达到 12K（目前主流的高清画质是 4K）的高清电影屏，如此大规模的视频数据传输只有在 5G 技术铺设的信息高速路上才能实现。为了实现现场场景与 LED 显示画面的贴切和吻合，影棚工作人员需要调整画面的色彩、角度、光纤等要素，在拍摄时背景画面实时跟踪摄影机镜头，这一系列操作都需要 5G 技术的支持，现在的 4G 传输速度已经远远无法满足。为了追求更好的画质，现今影视剧拍摄画面基本在 8K 以上，未来 5G 技术甚至可以成就 12K 的高清画面。

在 2020 年 9 月，美国亚特兰大影视制作基地推出了 LED 幕墙虚拟摄影棚，其设备系统和技术服务分别由 MBSi 和 Fuse 提供，影棚改造和绑定设计则由 SGPS/ShowRig 完成。

2020 年 9 月 6 日在南京举行了第十六届中国（南京）国际软件产品和信息服务交易博览会（简称软博会），在这届软博会上苏州创意云网络科技有限公司展示了与中国电信联合打造的"5G 实时渲染云"。"5G 实时渲染云"使用 5G 高速率、低时延的特点解决复杂的网络部署问题，实现了 5G + 云渲染的解决方案。该技术能够在虚拟拍摄场景里，使用实时渲染技术将原本单调的绿幕在镜头内实时展现出非常完整的镜头艺术，当其应用于虚拟制作时，导演可以在拍摄现场同步进行敏捷的调整和二次创作，演员也可以在现场立刻看到自己的表演，让原本全凭想象的表演环境回归故事场景。

2020 年 11 月 14 日，象山影视城 5G + 数字影视高峰论坛在宁波象山星光影视小镇举行。象山影视城合资引进加拿大 LED 电影特效团队及技术，将 5G 技术应用于摄影棚，使用了 LED 幕墙虚拟摄影棚（见图 5 – 2），将成立"华为——象山 5G 数字影视科技创新中心"，并与光大集团共同建设 AI Studios 人工智能影视基地。

图 5 – 2　象山影视城 LED 幕墙虚拟摄影棚

5.2.4　5G＋区块链，解决电影票房偷漏瞒报问题

在 5G 时代，利用 5G 独有的大带宽、广连接、低时延和高可靠等特点，大量设备可以实现人与物、物与物的互联。所有的信息都变成数字化信息进行传输。5G 网络极大地增强了信息的流动性。与此同时，快速的信息传播也带来了网络安全、隐私保护、产权保护等诸多信息安全问题，区块链技术的出现为数据安全和信息确认带来了解决方案。区块链技术采用去中心化的网络保障了链上数据的透明、防篡改、可追溯，但其分布式记账对数据流动性有很高的要求，5G 网络的大带宽正好解决了这个问题。

1. 偷漏瞒报的原因

近年来我国的电影产业发展迅速，电影市场非常火爆，截至 2019 年我国电影票房总值高达 642.7 亿元。截至 2020 年 10 月 15 日 0 时，我国 2020 年电影市场累计票房达 129.5 亿元（约合 19.3 亿美元）。这个票房成绩也让我国正式超越北美，历史上首次成为全球第一大票仓。

但是电影产业井喷式发展的背后却存在电影票房"偷漏瞒报"现象。造成这个现象的原因主要是票房分成。在利益驱使下，个别影院为了少分票房收入给制片方和发行方，就采取各种办法对票房进行截留。与一线城市影院发展已经饱和的状态不同，三四线城市正是电影产业发展迅速的阵地，电影院数量迅猛增加，影院之间竞争激烈。

欧美国家的经验数据表明，一座城市中 5 万人拥有 1 块银幕较为合理。例如，2019 年 9 月我国某地人口规模创历史新高达到 230 万，这个人口规模需要大概 46 块银幕，而该地在 2019 年年初就已经有各类影院 27 家，银幕数量超过 80 块，观影人群的需求远远低于影院的供应量。各家影院面临激烈竞争，有些影院甚至面临生存问题，因此偷漏瞒报电影票房就成为影院增加收入的一种违法手段。

2. 解决办法

我国在 2017 年 3 月 1 日实施的《中华人民共和国电影产业促进法》（简称

《电影产业促进法》）中明确规定电影发行企业、电影院等应当如实统计电影销售收入，不得制造虚假交易、虚报瞒报销售收入。电影发行企业、电影院等有制造虚假交易、虚报瞒报销售收入等行为，扰乱电影市场秩序的，由县级以上人民政府电影主管部门责令改正，没收违法所得，处5万元以上50万元以下的罚款；违法所得50万元以上的，处违法所得1~5倍的罚款。情节严重的，责令停业整顿；情节特别严重的，由原发证机关吊销许可证。

除了从管理上对影院进行约束外，还需要通过技术手段对影院进行限制和监督。5G+区块链技术可以在一定程度上杜绝偷漏瞒报的发生。电影票作为一种有价凭证，理应受到合理监管。在GY/T 276—2013《电影院票务管理系统技术要求和测量方法》中要求：电影票必须打印纸质票，在票面上打印加密的电影票信息码，并且每隔10min就需要将售票数据上报到管理机构电影票务数据平台。对电影票进行有效监管，可以确保电影院销售出去的电影票都能够计入国家电影票务数据平台。

随着5G+区块链的出现，电影票电子化时代即将来临。将区块链技术应用在售票系统中，不仅可以确保电子化电影票的真实性，还可以对电影票进行可信监管。

中商产业研究院发布的《2018年中国电影在线票务市场前景研究报告》显示，2017年我国观众通过网络购买电影票的数量占据整个国内电影票81%的份额。截至2019年6月，我国手机网民规模达8.47亿，我国网民使用手机上网比例达99.1%，说明我国电影票基本上都是使用手机购买的。

随着互联网购票的增多，影院售票系统的重点也从原先的本地化操作转变为网络化操作。云服务的发展，使得大量的计算和应用要逐步向云端迁移，影院售票系统也必将迈向这一步。我国5G网络已经于2020年开始商用，已经具备了影院售票系统使用区块链技术所需的条件。

基于区块链防伪的电影电子票据将从观众开始购买电影就将数据上链。可以将电影的名称、购票时间、电影院名称、座位位置、价格、购买方式等信息加密以后存证在区块链上。每部影片的准确票房数据都可以通过区块链获取，任何人违规操作，都会被记录下来，任何对电影票数据的修改都将如实反映在区块链上

且不可篡改。基于目前我国用户已经大量使用互联网购票，特别是在 5G 网络下，区块链节点间通信的延时将大大缩短，端到端信息传递速度大幅提升，链上数据的任意改动均能快速更新所有需要联动修改节点的数据，既确保了区块链去中心化的信息确认，也提高了交易效率。

电影电子票据由于采用区块链技术，难以被篡改，可确保电影票房的真实性。不仅如此，电影电子票据完全可以代替纸质电影票，直接使用验证终端对其进行真伪验证。电影电子票据在上链时同时提交了票价、购买渠道、支付方式等加密的交易信息，管理机构可以在必要时依据授权对部分数据进行解密查询和数据分析。

5.2.5　5G + 区块链，助力产权保护

在过去的几年中，随着 4G 网络的落地和发展，在线视频网站如爱奇艺、芒果、优酷、抖音短视频等媒体形式，改变了传统在家里收看电视剧、打电话和朋友们沟通的方式，现在使用移动终端就可以将要分享的内容一键分享给亲朋好友。随着 2019 年我国 5G 网络正式开始商用，视频媒体凭借 5G 网络的高带宽将在移动端更加快速地发展，其中电影在线播放规模也将进一步扩大。

5G 的高带宽给电影带来了新的发展机遇，同时也给电影带来了新一轮挑战。5G 网络的高带宽给电影的发行、制作、放映都带来了无法想象的便利性，但是 5G 的高带宽也给电影版权保护带来了巨大挑战。盗版问题一直都是电影产业最为头疼的一件事情，如何在充分利用 5G 网络优势的同时，遏制盗版电影的传播成为一件很重要的事情。

电影产业和区块链互相结合可以有效遏制电影盗版的传播。区块链的典型技术特点就是可信存证和可信监管。区块链通过其链上数据无法篡改的技术特点，避免了传统数据库中数据被恶意篡改的可能性，给传统的商业模式和社会组织模式带来了巨大的挑战。电子数据容易被篡改、被销毁，导致司法取证困难，版权所有者维权成本高。盗版电影在互联网上传播具有速度快、造成的损失巨大，而且取证难度大、不易追查的特点。

区块链版权保护平台使用基于区块链的技术进行版权保护,可以提供安全的版权确权、版权交易和版权侵权取证等服务。

区块链版权保护平台可以为任何文件和信息提供可信存证,用数学算法提供匿名且安全的存在性证明。使用去中心化的全球性服务,使得用户可以在任何时候、任何地点证明某人对某件文件的所有权。在版权登记时,无须上传文件本身,只需要在用户本地将需要保护的文件转换成加密摘要或者是哈希值,将哈希值写入区块链中。这种功能特别适合电影这种存储体积大的文件。只有完全相同的文件生成的哈希值才是相同的,如果一个文件发生改变,那么它的哈希值与文件的哈希值肯定不同。版权登记使用时间戳和区块链将申请人、发布时间、发布内容等重点信息加密,并将所有信息同步到公证处系统,确保了任何时候都可以开出公证证明,从而具有最高司法效力。

区块链版权保护平台还可以侵权取证。当电影发行商发现有网站侵权以后,使用区块链版权保护平台对侵权地址 URL 进行解析,并对页面内容进行截图抓取或者录屏操作,将侵权行为固化成证据,并将获得的截图或者视频保存在区块链里。取证证据不可篡改,便于后期的司法认定。

纸贵科技推出的"纸贵区块链版权登记平台"为数字作品版权保护提供了新模式。该平台被评为 2018 年可信区块链峰会十大应用案例之一。截至 2018 年 10 月,平台登记版权数量超过 85 万条,覆盖音、视、图、文等多种形式的存证类型。它采用区块链加密、分布存储等技术对各种格式的内容作品提供版权存证和保护,具有成本低、速度快等特点。

5.2.6　5G+区块链,协助电影审查

为了管理电影产业,许多国家都制定了相应的法律法规和相关政策,并积极引导本国的电影发展,为其创造良好的制度保障。尽管不同国家的电影审查制度不完全相同,但是可归纳为三种不同性质的审查体系:第一种是由政府机关通过法律、法规等形成的审查制度,比如中国、1922 年前的美国;第二种是通过电影行业协会等形成电影行业自律审查制度,比如 1934 年美国制片人和发行人协

会成立了"制片规约执行委员会",该委员会将对协会会员拍摄的电影进行审查;第三种是介于以上两种性质之间的电影审查制度,即得到了法律以及司法实践承认的电影自律审查制度。

目前我国电影还没有采用分级制度,电影依旧使用审查机制。在2017年3月1日实施《中华人民共和国电影产业促进法》(简称《电影产业促进法》)之前,我国对电影拍摄有着严格限制,不仅要对电影剧本进行审查,也要对拍摄电影的单位进行行政审批。在《电影产业促进法》实施后,取消了电影制片单位审批和"摄制电影片许可证(单片)"审批,极大地鼓励了企业和其他有能力的组织投身于电影摄制活动。除此之外,《电影产业促进法》还简化了电影剧本审查制度,采用电影剧本梗概备案制,取消针对一般题材电影剧本的行政审查,明确电影审查的标准,建立专家评审和再评审制度。

目前我国电影审查采用专家评审制度,由专家对电影进行审核。整个流程可以分为以下几个环节。首先,由电影制片单位进行自我审查,确保电影没有违反《电影产业促进法》第十六条的规定。其次,制片单位将电影提交到电影评审部门,该部门将至少组织五名专家进行电影审查,专家没有意见的将通过审查,如果专家有意见,专家将汇总修改意见并反馈给电影制片方。电影制片方经过修改,再次提交进行审查,如果通过审查,电影局会为该影片颁发"电影公映许可证"。如果制片方对专家评审意见有异议,电影主管部门可以另行组织专家再次评审。

现行电影的审查标准主要依据《电影产业促进法》第十六条的规定,如果包含了以下内容,都无法获得"电影公映许可证",不能在国内上映:①违反宪法确定的基本原则,煽动抗拒或者破坏宪法、法律、行政法规实施;②危害国家统一、主权和领土完整,泄露国家秘密,危害国家安全,损害国家尊严、荣誉和利益,宣扬恐怖主义、极端主义;③诋毁民族优秀文化传统,煽动民族仇恨、民族歧视,侵害民族风俗习惯,歪曲民族历史或者民族历史人物,伤害民族感情,破坏民族团结;④煽动破坏国家宗教政策,宣扬邪教、迷信;⑤危害社会公德,扰乱社会秩序,破坏社会稳定,宣扬淫秽、赌博、吸毒,渲染暴力、恐怖,教唆犯罪或者传授犯罪方法;⑥侵害未成年人合法权益或者损害未成年人身心健康;

⑦侮辱、诽谤他人或者散布他人隐私，侵害他人合法权益；⑧法律、行政法规禁止的其他内容。

5G和区块链技术将助力电影审核制度，让电影审查机制更加灵活、更加高效。《电影产业促进法》的发布，简化了电影剧本的审核流程，采用电影剧本梗概备案制，电影审查机构可以对电影制片方提交的电影剧本梗概使用区块链技术进行版权存证和保护。除此之外，在电影最后通过专家审查后，电影审查机构可以对最终过审的电影使用区块链技术进行版权存证，以确保流通到市场上的电影和审核过的电影是相同的。

第6章 技术革命带来的电影产业机遇

当前乃至今后的一段时间内，我国发展仍然处于重要战略机遇期，机遇往往伴随着挑战，新一轮科技革命深入产业升级，与之融合发展，5G技术的到来将为我国电影产业提供一次跳跃升级的机会，是我国迈向电影强国的重要跳板。

科技与电影艺术的完美结合是现代电影发展的必经之路，科技与艺术的深度融合推动电影产业不断升级迭代，以新技术环节的突破带动电影产业链的升级，打通电影从前期拍摄、后期制作到发行放映各个环节，推动电影向差异化、专业化、高端化发展，进而促进全球电影产业的升级。我国电影产业拥抱技术革命，会将我国电影在工业制作和剧场效果方面提升至世界水准，抢占世界放映市场份额。

电影与科学技术发展有着不可隔断的天然联系，从早期的黑白片到彩色片，从无声片到有声片，从2D到3D技术，从露天小影院到3D IMAX影院，从胶片到DCP，科学技术在全球电影发展历程中具有里程碑价值，全球电影发展建立在电影技术不断突破创新的基础之上。同样，科学技术升级也一次次颠覆了我国电影产业。自2000年全力发展，并再次发力于2020年的我国电影产业，第一次在信息传输技术上（5G技术）取得了国际话语权。我国电影产业应牢牢把握5G技术引爆的时代机会，紧抓百年未有的产业发展机遇期，用5G技术赋能自己。

纵观我国现代电影与科学技术的融合发展历程，我国电影产业已具有良好的数字化基础，虽然我国电影产业的工业化程度不是太高，但足以为5G技术提供数字化+工业化融合的路径。

6.1 "十四五"中国电影产业升级

如今,世界正在经历百年未有之大变局,5G 技术加持下蓬勃高速发展的我国电影产业迎来了"十四五"重要发展时期,"十四五"是我国迈向高收入国家的关键时期,也是我国全面建设社会主义现代化国家的重要阶段,同时还是我国迈向第二个百年奋斗目标的新征程。

2020 年 10 月 29 日,中国共产党第十九届中央委员会第五次全体会议通过了《中共中央关于制定国民经济和社会发展第十四个五年规划和二〇三五年远景目标的建议》(以下简称《建议》),《建议》提出"坚持创新驱动发展,全面塑造发展新优势"。"十四五"时期,面对国际国内环境深刻变化,要有效应对各种风险挑战,发挥强大国内市场增长潜力,必须加快培育完整内需体系,把实施扩大内需战略同深化供给侧结构性改革有机结合起来,以创新驱动、高质量供给引领和创造新需求。

现在,中国电影 +5G 技术应紧扣"创新驱动"的"十四五"主题,在政府对中国电影产业升级政策和相关资金扶持下,勇于面对与世界电影强国的激烈竞争。

6.1.1 中国电影产业在"十三五"期间成绩斐然

电影产业隶属于文化产业。在我国"十三五"期间,电影作为一种大众群体喜闻乐见的艺术表现形式,与人民群众对美好生活的向往相匹配,发挥着举足轻重的作用。我国电影产业在国家政策的指引和规范下,一路高质量发展,并迈入了新的发展阶段。

在"十三五"的五年时间里:中国电影的管理体制得到了进一步完善;银幕数量在 2019 年达到 69 787 块;中国电影市场超越北美成为全世界最大规模的电影市场;中国电影生产制作能力稳居世界前三,内容制作形成良性循环;伴随着影院数字化基础设施不断向三四线城市下沉,中国老百姓消费电影的支出越来

越多，即便是在受新冠肺炎疫情影响的 2020 年，在 2020 年 7 月 20 日中国电影市场复工后，全国票房已超过 172 亿元，成为全球票房发展的"主引擎"；2020 年 10 月 15 日凌晨，中国电影票房市场首次超越北美市场，一跃成为全球第一大票仓。中国电影积累了丰富的题材类型，创新了多样化的艺术手段，充足的档期和银幕更是为许多国内的小成本影片、文艺片、纪录片等类型片提供了差异化的经营策略。我国电影涌现出一批批高制作水平，带有中国文化、中国元素、中国价值观的高质量类型片，都基于我国电影产业一直以来一步步坚实的基础设施软硬件建设。

6.1.2　中国电影强国路径——创新驱动

20 年来，中国电影产业的发展有目共睹。第一，全球每年排行前 50 名的电影大部分进入中国市场，形成了中国电影当今的产业基础，这充分说明，电影是中国文化领域全产业链最开放的产业之一，同样也是直接面对全球竞争的产业；第二，中国电影银幕数目前已经达到全球第一，电影产量、票房规模和观影人数也在全球也是数一数二的；第三，中国电影产业的强基础在改变中国文化布局的同时也影响到了全球电影产业，一些好莱坞的电影中加入了中国元素、中国人物和中国故事；第四，互联网数字化使得中国电影产业全球化的脚步加快。

但中国电影产业的发展也面临着新挑战：中国电影的有效供给与不断变化的市场需求矛盾日益突出；细分工、专业化、平台化的电影工业体系亟待建设；电影市场规则、规范标准、行业法规等一系列市场环境亟待完善；电影产业中龙头企业的带动效应不明显；新的电影内容、形态、传播手段媒介、受众的需求，给传统电影产业带来更大的挑战；电影产业将成为我国经济内循环格局下非常重要的一个支柱型产业，面临国内市场环境变化和国际化战略双循环下的深度调整。

"十四五"期间，中国电影产业任重而道远。5G 技术为中国电影产业工业生产体系的工业互联网提供了新的发展契机。中国电影产业需要优化产业结构，形成以跨媒介企业为核心的电影产业体系，形成多元化的电影产品体系，扩展电影版权窗口以形成多屏传播的有序格局，完善电影市场规则、产业规范、行业法规

等市场环境，调整电影国际传播策略，拓展东亚乃至亚太地区的电影市场，推动电影产业与城市品牌、旅游、消费等行业的深度融合。

6.2 政策红利解读及发展路径建议

6.2.1 中国电影产业发展政策红利解读

回顾中国电影市场发展相关政策，可以看到电影的受重视程度以及被赋予的重任。

1. 电影院改造和放映设备技术换新颜，电影产业发展步伐加速

2000年国家广播电影电视总局、文化部发布的《关于进一步深化电影业改革的若干意见》中，政策重点是推动数字技术在电影制作中的运用，加快实行城市影院计算机售票和计算机联网。

2001年国家广播电影电视总局、文化部发布的《关于改革电影发行放映机制的实施细则（试行）》政策仍旧围绕加快城市影院改建步伐，实施影院星级管理等内容。

2002年开始的院线制改革成为新世纪以来中国电影改革的一个重大标志，"票房分账"模式为电影行业的快速发展奠定了基础。而后，随着我国经济的快速发展，居民收入水平不断提高，加上不少房地产商将电影院建设作为转型突破口，促使我国电影院行业迅速发展，电影院数量、观影人数和票房收入节节攀升。

2003年，国家广播电影电视总局连续发布《关于进一步推进电影院线公司机制改革的意见》《外商投资电影院暂行规定》，依然聚焦我国电影院改造及建设，观影设施建设。

2004年，国家广播电影电视总局、商务部发布《电影企业经营资格准入暂行规定》，该规定提出：允许境内公司、企业和其他经济组织（简称中方）与境外公司、企业和其他经济组织（简称外方）合资、合作设立电影技术公司，改

造电影制片、放映基础设施和技术设备。另外，国家电影专项资金办公室发布《国家电影专项资金资助城市影院改造办法》，从资本的角度促进电影产业发展，第一次要求国内影院应安装影院计算机售票系统，这为我国电影的数字化发展奠定了良好的产业基础。

同年，国家广播电影电视总局发布《关于加快电影产业发展的若干意见》，对加入 WTO 后全面对外开放的格局、世界科学技术迅猛发展的新形势做出了新的判断，对我国电影产业的改革发展提出了迫切要求，同时对培育我国数字电影市场，利用高新技术搭建新的制作、传输、放映平台，培育新的市场增长点等提出要求。

2005 年，《广播电影电视行业统计管理办法》和《数字电影发行放映管理办法（试行）》都重点提及推广和应用现代信息技术、数字技术，并对电影产业化、数字化进程，推进并规范管理数字电影发行放映工作提出了各项具体的要求。

2. 数字电影从城市到农村，数字电影产业逐渐标准化

2007 年初，财政部发文《电影精品专项资金管理办法》，设立电影精品专项资金为数字电影研发、推广、制作和设备购置提供资金支持，政策方面第一次触及农村数字电影放映设备购置费。同年 5 月 22 日，国家广播电影电视总局、发展改革委、财政部、文化部联合发布《关于做好农村电影工作的意见》，推进农村电影放映工程，不断扩大农村电影覆盖面，并提出了积极改进并研发数字电影放映新设备，探索数字化放映的新模式，提高国产化生产能力的目标和要求。

2008 年奥运会在北京召开，中国数字电影进入一个新的发展阶段，数字电影建设如火如荼。2008 年 5 月 13 日，国家广播电影电视总局发布《数字电影发行放映管理办法（试行）》的补充规定，农村数字电影院线公司的成立被提上日程。同年 6 月 26 日，国家广播电影电视总局电影局发布了《关于进一步规范城市专业数字电影院（厅）发行放映工作的通知》。此时我国深刻认识到科学技术的不断提高与电影产业的快速发展密切相关，数字技术发行放映电影已经在我国得到普遍应用，使用高端数字放映设备（可放映进口分账影片）的城市专业数

字电影院（厅）也在政策的一路扶持下逐渐增多，数字电影发行放映工作迎来越来越规范的管理要求。

2009年2月，国家广播电影电视总局电影局发布《关于进一步规范数字电影发行、放映和加强数字电影放映设备质量认定管理工作的通知》。一系列针对数字电影的技术服务平台和技术检测与质量认定工作提上日程，数字电影产业生态在逐步构建中。

2010年一系列政策依旧聚焦于数字化电影产业资金层面、技术层面和体制机制层面的创新。2010年3月19日，中央宣传部、中国人民银行、财政部等九部门联合发布《关于金融支持文化产业振兴和发展繁荣的指导意见》，对电影放映等相关设备企业允许发放融资租赁贷款，同时允许电影产品等综合消费信贷投放。

为了促进电影产业的繁荣发展，2010年1月21日，国务院办公厅发布《关于促进电影产业繁荣发展的指导意见》（以下简称《意见》）。《意见》指出："电影产业属于科技含量高、附加值高、资源消耗少、环境污染小的文化产业。大力繁荣发展电影产业，对于加强社会主义文化建设、满足人民群众精神文化需求、促进经济社会协调发展，扩大中华文化国际竞争力和影响力，增强国家文化软实力具有重要意义。"《意见》特别阐述了以下两点：一是科技支撑作用显著增强，电影科技研发和质量检测工作得到加强，技术标准体系和技术服务监管平台建立健全，电影数字化技术装备水平大幅提高，电影制作加工质量明显改善，电影数字化转换、修护、存储、传输、放映，动画软件开发等取得重大进展；二是电影数字化发行放映网络日益完善，电影院规模迅速扩大，基本实现全国地级市、县级市和有条件县城的数字影院覆盖。《意见》针对科技创新，特别提出："鼓励开展电影产业领域基础性、战略性和前瞻性的新技术研发和应用，努力构建以企业为主体、市场为导向、产学研相结合的电影技术创新体系，鼓励电影技术企业开展电影技术研发和基础设施设备改造。实施电影数字化发展规划，大力推广数字技术在电影制作、发行、放映、存储、监管等环节的应用。提高国家中影数字电影制作基地的经营管理水平，形成集约化生产能力。引进消化吸收国际先进技术，加强自主创新，加快完善符合我国电影产业发展要求的数字电影标准

体系，提高电影数字设备国产化水平。研究开发数字电影技术服务体系，加快建设全国和省级电影数字化服务监管平台，完善0.8K数字电影流动放映、1.3K、2K数字电影放映的市场服务和技术监管系统。加快研发网络实时监控系统技术，完善数字化分发和接收系统。抓紧实施资料影片数字化修护工程，加快数字影片节目库的建设和利用。"同年，我国农村电影取得了巨大的成果，《广电总局关于推动农村电影放映工程持续健康发展的通知》对下一步农村电影放映产业提出了指标性的发展要求。

3. 我国电影产业迈入新发展阶段，数字化发展初步改变电影产业生态

2000年—2010年是我国电影产业稳步有序发展的第一个十年，我国电影产业规模不断扩大，影片生产的数量和国内电影票房共同增长，新增的银幕数量和市场收入均创下新高。显而易见的是，电影产业持续的政策发挥了巨大的效力，我国电影产业最初的"基础设施建设"离不开政策的扶持和支撑，也同样离不开资本的注入。与此同时，快速增长的社会经济发展也为电影产业的进一步发展创造了有利的经济环境和消费环境。经过10年产业化和市场化的推进，我国电影逐步形成"大电影"产业模式，并且在逐步适应国内市场的类型化生产制作，产业体系与市场结构相辅相成。伴随着国内票房的一路增长，电影产业作为国家给予厚望的文化输出，其社会影响力越发增强。

从国家支持电影产业的政策可以明显看到，我国电影产业这10年间的发展路径，前5年是"加快电影产业发展"（2004年《关于加快电影产业发展的若干意见》），后5年是"电影产业繁荣发展"（2010年《关于促进电影产业繁荣发展的指导意见》），政策对我国电影产业的发展路径具有恰逢其时的、非常积极的指导意义。

4. 电影产业发展迈向法制化，一揽子经济政策支持电影产业发展

刚刚迈入2012年，中共中央办公厅、国务院办公厅便发布了《国家"十二五"时期文化改革发展规划纲要》（简称《纲要》）。电影产业发展作为国家文化改革发展中的一个版块，有了更加明晰的发展方向和路径。《纲要》提出了加快电影院线建设，大力发展跨区域规模院线、特色院线和数字院线，深入实施农村

电影放映等重点文化惠民工程。《纲要》强调继续征收国家电影发展专项资金。

2012年，我国高新技术格式影片的制作正处于起步阶段，同样也处于市场培育期，为了推动我国高新技术格式影片的发展，不断提高国产高新技术格式影片的制作水平。2013年，国家电影事业发展专项资金管理委员会发布《关于对国产高新技术格式影片创作生产进行补贴的通知》，对国产高新技术格式影片创作生产予以资金补贴扶持，鼓励境内企业加工制作高新技术格式影片。对进入市场发行放映的国产高新技术格式影片，按影片高新技术格式放映票房收入分档给予影片版权方奖励，以补贴高新技术格式影片制作费。我国一直重视电影产业技术发展，也在这一段时期加大了政策扶持力度。

2012年电影院建设补贴方式在政策上首次出现了转变，国家电影事业发展专项资金管理委员会发布的《关于"对新建影院实行先征后返政策"的补充通知》，该通知规定：对东中部地区县级城市及乡镇、西部地区省会以外城市的新建影院，当年放映国产影片票房收入达到总票房收入45%（含）以上的，从下一年度起可继续享受电影专项资金先征后返政策。返还条件之一是影院使用符合规范的售票软件系统及影片编码向全国电影票务综合信息系统正常报送票房数据。

2012年，我国电影产业的上层直接管理机构发生了重大变化，主要管理的权限及范围发生了重大调整。《国家新闻出版广电总局主要职责内设机构和人员编制规定》中取消了中外合作摄制电影片所需进口设备、器材、胶片、道具审批，主要职责涉及：负责统筹规划新闻出版广播影视产业发展，制定发展规划、产业政策并组织实施，推进新闻出版广播影视领域的体制机制改革，依法负责新闻出版广播影视统计工作；负责推进新闻出版广播影视与科技融合，依法拟订新闻出版广播影视科技发展规划、政策和行业技术标准，并组织实施和监督检查。电影局的工作内容包括指导电影档案管理、技术研发和电影专项资金管理。

2013年县城数字影院建设发展提上日程，财政部、国家新闻出版广电总局于当年8月29日发布《关于县城数字影院建设补贴资金申报和管理工作的通知》（以下简称《通知》）。《通知》中提出：各级财政部门可以通过必要的政策和资金支持，引导和推动县城数字影院建设发展；鼓励电影院线和社会各方面力量，

积极参与县城数字影院建设，促使县城数字影院实现管理院线化、放映数字化；国家将对使用符合规范的售票软件系统向全国电影票务综合信息系统正常报送数据的影院，纳入补贴范围之一。

2013年电影产业政策对国产高技术格式影片的支持主要体现在"3D+巨幕影片"和"只有巨幕的影片"上，通过采用按票房收入分档对影片版权方进行资金奖励的方式，对高新技术格式影片制作费进行补贴。2014年11月，电影局选派五位青年导演去美国派拉蒙公司学习。"说是交流学习，其实就是让我们去看中国跟好莱坞电影工业的差距。当时觉得差距实在是太大了，我们更像是手工作坊。"这是《流浪地球》导演当时最深刻的感受。

为了提高我国电影的整体实力和竞争力，推动我国电影在关键时期迈上一个新的台阶，2014年支持我国电影发展的若干经济政策密集推出。我国提出了建设电影强国的远大目标。2014年6月19日，财政部、国家发展改革委、国土资源部、住房和城乡建设部、中国人民银行、国家税务总局、国家新闻出版广电总局七部门联合发布《关于支持电影发展若干经济政策的通知》，该通知提出：在文化产业发展专项资金中，专门安排资金支持电影产业发展，主要用于推动高新技术在电影制作中的应用和支持重要电影工业项目和高科技核心基地建设等；中央财政继续安排电影精品专项资金促进电影创作生产，其中每年安排1亿元资金，采取重点影片个案报批的方式，用于扶持5~10部有影响力的重点题材影片。为了适应电影技术革新、产业升级的发展趋势，加强和完善电影发行放映的公共服务和监管体系建设，推动电影发行放映的运营、服务和管理向现代化、智能化转变，积极推动适合电影产业需求特点的服务模式创新，鼓励银行业金融机构加快推动适合电影产业需求特点的信贷产品创新，国家政策从各类资金支持上都为中国电影产业高质量发展提供了发展路径和发展思路，并且强调通过电影技术的革新，推动电影发行放映的全链条向现代化和智能化转变。

国家政策的内容涵盖电影产业链上各个环节，并为今后电影产业与科技、金融产业的深度合作指明了发展方向。有关专家认为，国家政策的积极扶持成为中国电影产业腾飞背后有力的推手，扶持政策的频频出台，标志着国家对电影产业的重视，通过方向性的指引，全面提高中国电影的整体实力，增强国际竞争力。

各项政策的实施,促进了中国电影票房的节节攀升,中国电影市场领跑全球电影市场,受到国际社会的广泛关注。

5. 中国第一部电影产业法律横空出世,电影高质量发展迈入快车道

2015年,《国家电影事业发展专项资金征收使用管理办法》仍然将电影专项资金的使用聚焦在影院建设、设备更新改造、重点制片基地建设、全国电影票务综合信息管理系统等方面。

在经济全球化和互联网的双重作用下,中国要从电影大国迈向电影强国,中国电影产业面临着百年来最复杂也"最关键"的发展时期。2011年,中国首次提出研究制定电影产业促进法;2016年11月7日,第十二届全国人大常委会第二十四次会议通过了《中华人民共和国电影产业促进法》(以下简称《电影产业促进法》)。《电影产业促进法》的出台为中国迈向电影强国保驾护航,为电影产业持续健康繁荣发展提供了全面的制度保障,对于激活电影市场主体、规范电影市场秩序、促进电影事业产业发展具有重要意义。

6. 对外合作开放,我国电影逐步走出去,中国电影市场已经成为世界第二大电影市场

2002年12月20日零点,《英雄》上映。最终《英雄》的内地票房高达2.5亿元,这个数字在今天看来并不算高,但在全年票房不到10亿的2002年,这个数字是相当惊人的。更令人激动的成绩是在海外,《英雄》连续两周夺得了北美票房冠军,全球票房共计1.77亿美元。从2002年到2020年,短短18年,中国电影年票房从不足10亿元暴增至600亿元,成为全球第二大电影市场。

2018年12月11日,国家电影局发布《关于加快电影院建设 促进电影市场繁荣发展的意见》。该意见指出中国已成为世界第二大电影市场,电影银幕数量稳居全球第一。该意见鼓励电影院积极采用先进技术,对放映环境和设备设施进行升级改造,提高放映质量。国家电影事业发展专项资金对电影院安装巨幕系统、激光放映机等先进技术设备给予资助。

事实上,一个开放、公平、透明和自由竞争的市场,一定会给我国电影工业带来积极的影响。《意见》同时鼓励加快电影院建设发展。为什么要加快建设电

影院？这是因为电影市场的增长由两个引擎决定，一是影院基础建设驱动，另一个是内容驱动。影院建得多，大众看电影就会更便宜、更方便，观众也会增多，这对于我国电影市场来说代表着一种良性的循环。

2019年，财政部通过多种方式来继续推动影视产业的发展，引导和带动社会资本进入影视企业，降低企业融资成本，为影视企业发展注入新的活力源泉。国家电影产业政策的扶持，促进了电影创作生产多样化局面的形成，在政策利好和多元投资的双轮驱动下，我国电影市场迸发出无限的活力。

2020年因疫情而停滞数月的我国电影行业，在年中的时候迎来了"强心针"——财政部、国家电影局、税务总局、国家电影事业发展专项资金管理委员会办公室相继印发的公告、通知——《关于暂免征收国家电影事业发展专项资金政策的公告》和《关于做好电影专项贴息支持影院应对疫情有关工作的通知》，扶持和发展中国电影产业。

我国从电影大国向电影强国迈进，有两个目标需要去实现：一是国产电影在我国电影市场上需要占有绝对优势，现在这一目标已基本实现；二是我国电影要具有强大的出口能力、辐射能力和国际影响力，在这方面，我国电影还有广阔的发展空间，这也是5G赋能我国电影必须承担的历史重任。

7. 5G革新现阶段的工业化电影产业链

虽然经过近20年的高速发展，我国电影产业已具备全数字化基础，但目前我国电影产业还没有比较成熟的电影科技实验室、影视云计算大数据中心、全生态影视工业链、自主研发自有技术知识产权和国际制作水平的影视科技公司。

由于电影产业链制作周期较长，影片前制、拍摄和后制中具有复杂性、分散性等特点，因此电影产业的发展需要其他相关产业的配合与支持。世界上大多数国家都会选取发展产业集群战略作为发展电影产业的长期发展战略。电影产业集群的发展，有助于有效占据电影产业链发展的核心位置，形成综合竞争优势。这方面成功的案例有美国"好莱坞"、韩国"忠武路"等。将电影产业、明星经纪、服务业、旅游业等有效整合，一方面可以增强电影产业的活性，另一方面可以提升相关产业的附加值。

电影产业的快速发展主要得益于移动通信技术的升级。从3G时代开始，电影行业跟移动通信的结合就越来越紧密。进入4G时代以后，大家可以用APP看电影了，点开的画面也开始有了广告，还可以用手机购票并在线选座。4G时代，在手机上看电影的人越来越多。

如果说数字化是我国电影发展的快车道，那么5G技术就是一个全新的动力，它突破了人体智慧设备拍摄制作电影的局限性，实现了电影制作的万物互联协同作战能力。

6.2.2 中国电影产业未来发展路径建议

5G的三大特性不仅打破了电影工业产业链的地域限制，还提供了电影工业产业链协同作战所需要的底层传输能力。5G传输速率是现在4G传输速率的约20倍，而且超低时延，基本可以看作接近机械硬盘的传输速率。如果制作、发行、放映等都能实现全球化，那么在世界任何一个地方的团队都能做到像本地一样沟通、协作，这会极大改变现在影视产业的格局和模式。

中国数千年的文化沉淀是中国电影发展的基础。中国电影工业产业链的技术系统、标准体系在5G技术的支持下、在国家政策的支持下将会迅速发展。

未来希望国家电影局跟工信部能够共同出台一系列有利于5G技术赋能中国电影产业发展的产业扶持政策，支撑一些5G技术应用于电影工业链项目上，重视电影科技的发展，在电影技术传播、电影本体制作和电影作品再传播的过程中，尽可能地扶持更多与5G结合的电影制作项目。剧场式效果对中国电影的技术提升提出了更高的要求。中国电影必须要在5G技术上打造出观影沉浸式体验感以强化感官效果，把观众吸引到电影院里。各大影院要积极探索针对5G的新销售模式、内容模式、娱乐模式、分发模式。

电影就是艺术加技术，5G时代科技会把我们带到全新的世界里去。如果不关注技术，电影不可能有今天的魅力。虽然2019年被视作5G时代的"元年"，但目前5G在影视、传媒等领域的应用还暂时停留在概念性影响阶段，距离迎来商业化时代的真正开启仍需时日。5G与传统行业的融合发展，5G与中国电影产

业的融合发展无疑有着无限美好的未来,需要国家从政策到资金全方位的支持。无论是VR、AR还是传统影视制作企业,都应该把握住接下来的时间,不断根据5G技术的发展进行技术提升、硬件建设以及挖掘与培育潜在市场。

电影是艺术、技术和产业的完美结合。除5G外,云计算、大数据、物联网、区块链、人工智能等也对电影产业链的方方面面都有很大影响。如何利用好技术,融合发展,是中国电影发展的重要议题。

附　录

附录 A　技术名称解释

序号	技术名称	解释
1	1.3K 数字电影	分辨率为 1280×1024 像素的数字格式电影。其中 1280 表示水平方向的像素数，1024 表示垂直方向的像素数。1.3K（数字机分辨率为 1280×1024 像素，约为 131 万像素）标准是国内标准
2	1G	第一代移动通信技术，英文全称为 The First Generation Mobile Communication Technology，简称为 1G。1G 为模拟语音的通信时代，美国摩托罗拉公司作为移动通信的先驱者，曾一度引领移动通信的发展，直至 2G 数字通信时代
3	2G	第二代移动通信技术，英文全称为 The Second Generation Mobile Communication Technology，简称为 2G。2G 开启了数字通信时代，具有更高的传输速度，更好的抗干扰能力，不仅能够提供语音通信，而且能够提供短消息业务（SMS）、多媒体消息业务（MMS）、无线应用协议（WAP）等。在 2G 时代，欧盟提出的通信标准 GSM 拥有全球第一市场占有率
4	2K 数字电影	分辨率为 2048×1080 像素的数字格式电影。其中 2048 表示水平方向的像素数，1080 表示垂直方向的像素数。2K（数字机分辨率为 2048×1080 像素，约为 221 万像素）标准是国际标准
5	3D 电影	3D 电影也称为立体电影，观众戴上特殊眼镜观看专门拍摄的影片，从而感受立体效果。3D 电影在放映时，同时播放左右眼的图像，观众通过佩戴偏振光眼镜，左眼看到从左视角拍摄的画面，右眼看到从右视角拍摄的画面，然后通过双眼的会聚功能，合成为立体视觉影像

(续)

序号	技术名称	解释
6	3G	第三代移动通信技术,英文全称为 The Third Generation Mobile Communication Technology,简称为 3G。3G 是支持高速数据传输的蜂窝移动通信技术,该技术能够同时传输声音和数据。3G 时代有大量的手机软件诞生,给用户生活带来了极大的便利
7	3GPP	第三代合作伙伴计划,英文全称为 The Third Generation Partnership Project,简称为 3GPP。它制定了以 GSM 核心网为基础,UTRA 为无线接口的第三代技术规范
8	4D 电影	在 3D 电影基础上增加了震动、坠落、喷风、喷水、搔痒等特技,观众在观看 4D 影片时能够获得视觉、听觉、触觉、嗅觉等全方位的感受
9	4G	第四代移动通信技术,英文全称为 The Fourth Generation Mobile Communication Technology,简称为 4G。4G 是对 3G 的一次改良,4G 网络的速度可以达到 100Mbit/s,能够更好地传输图像和视频
10	4K 数字电影	分辨率为 4096×2160 像素的数字格式电影。其中 4096 表示水平方向的像素数,2160 表示垂直方向的像素数。4K(数字电影机分辨率为 4096×2160 像素)标准是国际标准
11	5.1 声道	由中央声道、前置左声道、前置右声道、后置左环绕声道、后置右环绕声道及重低音声道组成的音响系统,该系统总共可连接 6 个喇叭,目前已经应用在传统影院和家庭影院中
12	5G	第五代移动通信技术,英文全称为 The Fifth Generation Mobile Communication Technology,简称为 5G。5G 是最新一代通信技术,是 4G 通信技术的延伸。5G 具有大带宽、广连接、低时延和高可靠等特点,大量的设备可以实现人与物、物与物的互联
13	720P	美国电影电视工程师协会(SMPTE)制定的高等级高清数字电视的格式标准,有效显示格式为 1280×720 像素。其中 1280 表示水平方向的像素数,720 表示垂直方向的像素数
14	8K 数字电影	分辨率为 8192×4320 像素的数字格式电影。其中 8192 表示水平方向的像素数,4320 表示垂直方向的像素数。8K(数字电影机分辨率为 8192×4320 像素,约为 3539 万像素)标准是国际标准

15	APP	应用程序,英文全称为 Application,缩写为 APP,一般指手机软件
16	AR	增强现实,英文全称为 Augmented Reality,缩写为 AR。该技术将文字、图像等虚拟信息经过计算机处理附加在真实世界图像中,从而增强现实所看到的信息内容
17	CDMA	码分多址,英文全称为 Code Division Multiple Access,缩写为 CDMA。该技术是指利用码序列相关性实现的多址通信
18	CDMA2000	英文全称为 Code Division Multiple Access 2000,缩写为 CDMA2000。CDMA2000 是一个 3G 移动通信标准,是国际电信联盟(ITU)的 IMT-2000 标准认可的无线电接口,也是 2G CDMAOne 标准的延伸,不需要新的频段分配,可以稳定运行在现有的 PCS 频段
19	CDN	内容分发网络,英文全称为 Content Delivery Network,缩写为 CDN。该技术是指在现有网络基础上,依靠部署和分发制平台的内容分发、调度等功能,使用户快速获取所需内容,提高用户相应速度,减少网络拥堵
20	CG	计算机动画,英文全称为 Computer Graphics,缩写为 CG。CG 是通过计算机软件所产生的一切图像、图形的总称。现习惯将计算机技术进行的视觉设计和生产领域统称为 CG。
21	CGS 中国巨幕	中国电影科学技术研究所、中国电影股份有限公司及相关科研单位以"产学研用"的形式联合开发的"中国巨幕系统"。该系统具有自主知识产权,以超大银幕、沉浸式环绕音响系统为用户带来身临其境的观影感受
22	Contextual Multi-Armed Bandit	上下文多臂老虎机算法。该算法为强化学习(Reinforcement Learning)框架下的一个特例,是指假设你进入一个赌场,面对一排老虎机(所以有多个臂),不同老虎机的期望收益和期望损失不同,你采取什么策略来保证总收益最高呢?这就是经典的多臂老虎机问题
23	CPE	客户终端设备,英文全称为 Customer Premise Equipment,缩写为 CPE

（续）

序号	技术名称	解释
24	CUPS	控制与用户面分离技术，英文全称为 Control and User Plane Separation，缩写为 CUPS
25	D2D	5G 在天线技术方面提供的终端直通技术，英文全称为 Device to Device，缩写为 D2D。该技术是指借助 Wi-Fi、Bluetooth、LTE-D2D 技术实现终端设备之间的直接通信
26	DCI	数字影院倡导组织，英文全称为 Digital Cinema Initiatives，缩写为 DCI。该组织是由迪士尼、福克斯、米高梅、派拉蒙、索尼图像、环球和华纳兄弟七大电影制片公司于 2002 年 3 月联合成立的
27	DCP	数字电影数据包，英文全称为 Digital Cinema Package，缩写为 DCP。DCP 是指发行传输至数字影院的包含数字影片内容及相关信息的数据包
28	DI	数字中间片，英文全称为 Digital Intermediate，缩写为 DI。数字中间片是指在胶片拍摄时代，使用胶片进行拍摄后，通过扫描将影片内容数字化，然后经过特效制作、调色等处理后转换成为胶片的中间过程
29	DLP	数字光处理，英文全称为 Digital Light Processing，缩写为 DLP。该技术是指将视频等影像进行数字信号处理，转换为光信号，然后投射还原出来，让观众能够看到原图像
30	DMD	数字微镜器件，英文全称为 Digital Micromirror Device，缩写为 DMD。该器件是由美国 TI 公司研发的可以用来进行成像的器件
31	eMBB	增强型移动宽带，英文全称为 Enhanced Mobile Broadband，缩写为 eMBB。主要应用于网络的覆盖、保障移动网络能够满足用户基本的移动性需要，让用户在任何地点、任何时间都可以使用稳定、高速的网络
32	eMBMS	增强型多媒体广播多播业务，英文全称为 Enhanced Multimedia Broadcast/Multicast Service，简称为 eMBMS。在 3GPP R9 中提出的增强型多媒体广播多播业务，能够提供更大的带宽，可以满足多通道、高质量多媒体传输需要
33	FeMBMS	前向增强型多媒体广播多播服务，英文全称为 Forward Enhanced Multimedia Broadcast/Multicast Service，简称为 FeMBMS。在 3GPP R14 中，eMBMS 被演变为 EnTV，业界也称之为 FeMBMS

34	FIPS	美国联邦信息处理标准，英文全称为 Federal Information Processing Standard，简称为 FIPS。数字影院倡导组织要求数字电影安全性必须按照 FIPS 140 进行设计
35	GPS	全球定位系统，英文全称为 Global Positioning System，缩写为 GPS。该技术起始于美国军方的一个项目，到 1994 年实现全球信号覆盖，正式开始运营
36	GSM	全球移动通信系统，英文全称为 Global System for Mobile Communication，缩写为 GSM。它是在 2G 时代欧盟提出的新的通信标准，在全球范围内得到了大规模的推广
37	H.264	国际标准化组织（ISO）和国际电信联盟（ITU）共同提出的继 MPEG4 之后的新一代数字视频压缩格式
38	HDR	高动态范围，英文全称为 High-Dynamic Range，简称为 HDR。该技术可以提供更多的图像细节，能够更好地反映真实场景中景物的特征。HDR 将许多张不同曝光的图片合成为一张，可以得到无论在阴影还是高光环境下都有更多细节的图片
39	HD-SDI	高清数字分量串行接口，英文全称为 High Definition Serial Digital Interface，缩写为 HD-SDI。该技术主要用于传输无压缩高清视频图像
40	Hybrid Camera	混合摄像机，英文全称为 Hybrid Camera，又名 Simulcam 或绿屏混合（Green Screen Hybrid）。它在用实景摄像机镜头拍摄任绿屏景演员时，用数字特效技术进行实时置换，生成初步特效效果，一般会使用动画效果来代替绿幕。该技术最初是由维塔数码（Weta Digital）和詹姆斯·卡梅隆为 2009 年的第一部《阿凡达》电影而开发和创造的
41	ICP	集成影院处理器，英文全称为 Integrated Cinema Processor，缩写为 ICP。第二代数字放映机将 TI 接口板、TI 颜色处理板、TI 格式接口板整合成一块 ICP，结构更简单，性能得到很大提升，能够满足 4K 分辨率放映和 2K 分辨率 3D 放映要求

(续)

序号	技术名称	解释
42	IMAX	巨幕电影，英文全称为 Image Maximum，简称为 IMAX。IMAX 影厅银幕高度往往超过 28m，并采用新一代激光投影系统和 12.1 声道环绕声，能使观众有身临其境式的观影体验
43	IMB	集成媒体模块，英文全称为 Integrated Media Block，简称为 IMB。该模块通过高速接口将外部存储的 DCP 传输进来，在完成解密解码后通过 IMB 接口传入放映机完成放映。该模块完全做到了 DCP 在设备内部的解密解封装，安全性比上一代有很大提升，满足 DCI 规范 FIPS 140-2 对内容安全的要求，有效地保护了内容的安全
44	ICMP	集成影院媒体处理器，英文全称为 Integrated Cinema Media Processor，缩写为 ICMP。第三代数字放映设备实现了数字放映机和数字播放服务器的一体化设计，将 ICP 和 IMB 整合成为一块 ICMP，通过网线将 DCP 上传到数字放映一体机中，在 ICMP 中完成解密解封装，从而完成电影放映
45	IP 数据包	采用 TCP/IP 协议定义的在因特网上传输的数据包
46	JPEG2000	新一代静止图像压缩编码国际标准，该标准的前身是 JPEG。该标准是由国际标准化组织（ISO）、国际电信联盟（ITU）、国际电工委员会（IEC）合作发布的
47	KDM	密钥传送消息，英文全称为 Key Delivery Message，缩写为 KDM。KDM 文件里不仅写明了放映设备编号、电影的 DCP 文件，而且写明了放映电影的起始时间和结束时间。通过 KDM 文件就可以控制在什么时间段内用哪台放映设备播放哪部电影
48	LED 实景	英文全称为 LED Live-action。用 LED 面板代替绿色屏幕进行拍摄，LED 面板上显示最终的虚拟场景。LED 实景技术是使用投影机将虚拟场景投影到屏幕上进行拍摄的替代技术。LED 发出的光更接近于自然光，对于后期制作而言更便于处理
49	MMS	多媒体消息业务，中国移动称为"彩信"。英文全称为 Multimedia Messaging Service，缩写为 MMS。在 2G 数字通信时代，MMS 可以传输文字、图片、动画等多媒体信息

50	mMTC	大规模机器类型通信，英文全称为 Massive Machine Type Communication，缩写为 mMTC。5G 的 mMTC 主要应用于物联网，主要面对以信息采集为目标的设备应用，如环境监测、森林防火、仓库管理、物流流通等场景
51	Motion Capture	动作捕捉，英文全称为 Motion Capture，又名 Mocap。该技术是通过捕捉人的动作，用视频记录下来后进行处理的视觉特效技术。自 20 世纪 80 年代以来，动作捕捉系统就被应用于电影中
52	NFV	网络功能虚拟化，英文全称为 Network Functions Virtualization，缩写为 NFV。NFV 技术从根本上将原来基于硬件的解决方案更开放转为基于软件的解决方案。最典型的例子就是在网络部署中使用软件来建立虚拟防火墙和虚拟路由来代替硬件防火墙、硬件路由
53	NOC	网络运营中心，英文全称为 Network Operation Center，缩写为 NOC。NOC 是远程实时监控影院服务运营和检测设备状况的网络化中心平台，主要提供给影院客户，对影院设备及系统提供检测、维护、管理、技术支持、客户服务等功能，从而实现对影院的远程管理
54	NSA	非独立组网，英文全称为 No-Standalone，缩写为 NSA。NSA 使用现有的 4G 核心网络传输数据，采用 5G 基站等接入设备接入 5G 的终端。使用 NSA 时，5G 基站只负责通过 5G 频段和用户进行数据交互，4G 核心网络负责传输网络数据
55	PB	一种存储单位，它等于 2^{50} B，1PB = 1024TB
56	PitchViz	电影融资竞标影像，英文全称为 PitchVisualization，缩写为 PitchVis。PitchVis 或者 PitchViz 主要用来说服投资人进行投资，一般使用 3D 动画来表现电影中的部分场景，让投资人更直接地了解需要投资的电影项目

（续）

序号	技术名称	解释
57	PostViz	制作中预览，英文全称为 PostVisualization，缩写为 PostViz 或者 PostVis。PostViz 作为有效的工具，为电影各个合作单位提供视频和图像的参考，相关视觉和听觉效果可以直接反映给参加制作的工作人员，供其判断是否达到了预期效果，以保证最终的特技效果得到很好的控制，不会出现很大偏差，从而避免了不同团队在异地协作中产生的沟通问题
58	PreViz	视觉预演，英文全称为 Pre-visualization，缩写为 PreViz。主要是在电影拍摄前或者制作前，将电影片段的部分或者全部镜头进行可视化制作并呈现出来，便于在电影拍摄前演员理解角色和在电影制作中特效制作人员直观理解特效。
59	QoS	服务质量，英文全称为 Quality of Service，缩写为 QoS。该技术是一种网络安全机制，用来解决网络延迟和阻塞问题。
60	SA	独立组网，英文全称为 Standalone，缩写为 SA。5G 的 SA 需要使用全新的网络单元，网络接口，网络虚拟化等新技术的 5G 核心网，再配合使用 5G 基站，才能实现真正的 5G 网络
61	SDN	软件定义网络，英文全称为 Software Defined Network，缩写为 SDN。SDN 的主要功能是通过软件操作来重新规划数据的传输途径，相当于在一个实体网络中，用软件功能单独划分出一个虚拟的网络来传输特定数据
62	SMS	短消息业务，英文全称为 Short Message Service，缩写为 SMS。在 2G 时代，SMS 可以进行文字信息传递
63	TD-LTE	分时长期演进，英文全称为 Time Division-Long Term Evolution，缩写为 TD-LTE。TD-LTE 是由 3GPP 标准化组织指导的通信标准，其前身是 LTE，后经过演化而来
64	TD-SCDMA	时分同步码分多址，英文全称为 Time Division-Synchronous Code Division Multiple Access，缩写为 TD-SCDMA。该标准是由我国制定，拥有自主知识产权，被国际广泛接受和认可的无线通信标准
65	TechViz	拍摄技术指导，英文全称为 TechVisualization，缩写为 TechViz。该技术将现场拍摄现场，缩短现场部署的时间制作指导融合在一起，用计算机提前构建拍摄现场，并计算相关数据，从而提高效率，缩短现场部署的时间

66	TI	美国德州仪器公司，该公司是一家全球化半导体设计和制造企业
67	TIFF	标签图像文件格式，英文全称为 Tag Image File Format，缩写为 TIFF。TIFF 是一种图像存储格式，由于其可以灵活多变地存储图像，并支持多种色彩，因此被广泛应用。它可以灵活地存储照片、艺术图、地图、扫描图在内的各种图像
68	TMS	影院管理系统，英文全称为 Theatre Management System，缩写为 TMS。该系统是影院自动化管理系统的一部分，通过该系统可以自动将存储于放映机的 DCP 上载到数字放映机中，用 KDM 对该放映机的播放进行授权，按照放映计划在规定时间启动放映机播发指定的影片，指挥自动电源控制器完成开关场灯的操作
69	URLLC	超可靠低时延通信，英文全称为 Ultra-Reliable and Low-Latency Communication，缩写为 URLLC。5G 的超可靠低时延通信主要是指移动网络的延迟小于 1ms，其主要用于满足对于时延要求比较高的应用，例如远程操作、自动驾驶、远程手术等
70	Visualization	可视化技术，虚拟制作的一种技术。该技术是最早出现在电影制作中的虚拟制作技术，它的前身是视觉预演（PreViz），主要是在电影拍摄前或者制作前，将电影片段的部分或者全部镜头进行可视化制作并呈现出来，便于电影拍摄前演员理解角色和在电影制作中特效制作人员直观理解特效
71	VR	虚拟现实，英文全称为 Virtual Reality，缩写为 VR。VR 采用计算机生成模拟环境，让用户身处其中，使其有身历其境的感觉
72	WAP	无线应用协议，在 1988 年初公布。该协议使人们可以通过移动终端发邮件、上网等
73	存储阵列	能够提供大容量数据存储的设备，由大量存储单元组成。该设备利用阵列技术，将多个硬盘合为一个存储单元，它可以提供数据保护功能，在其中一个或多个硬盘出现故障时，仍旧可以迅速恢复数据，保证数据不丢失

(续)

序号	技术名称	解释
74	导播台	又名导播切换台,主要是对多路视频信号进行剪辑组合的装置。在现场直播时,多台摄像机的视频信号都汇总到这里,由该设备进行控制,确定主镜头是哪台摄像机
75	高帧率	英文全称为 High Frame Rate,缩写为 HFR。在传统电影中需要以每秒 24 帧播放电影。随着技术的发展,电影动态画面细节存在诸多不足,使用高帧率可以增强画面的清晰度。2019 年《双子杀手》采用了"120 帧+4K+3D"的高技术规格制作,该片画面在高速动态场景下的清晰度和平滑度大大增强
76	电影片公映许可证	电影片公映许可证是国家电影局对电影审查通过后发放的准许放映的证明文件。在每部电影的片头有个绿底龙头标志,上面写有"公映许可证"和电审字号
77	胶片拷贝	在电影数字化播放之前,所有的电影都是采用胶片进行储存的。以 35mm 宽度的胶片为例,一部大约 2h 的电影加 5min 的预告片的胶片长度大约有 3.4km,为了便于运输,被分别装在 5~6 个卷轴上。每个卷轴的片大约是 600m,能够放映 20min
78	数字放映设备	主要由数字放映机和数字播放服务器组成。数字放映设备从起步期、发展期到成熟期,不断地进步和发展,目前已经发展到第三代
79	数字非线性编辑	该技术是借助计算机和大容量存储对素材进行处理,不用像之前那样在磁带上查找,同顺序编辑的限制,可以多人在不同的时间段分别处理,节省了人力、物力,提高了效率
80	虚拟制作	英文全称为 Virtual Production,缩写为 VP。该技术使用计算机技术模拟出虚拟世界,使观众有身临其境的感觉

附录 B 中国电影产业发展政策一览表

时间	政策	发文机构	相关政策
2010年1月21日	《关于促进电影产业繁荣发展的指导意见》	国务院办公厅	鼓励开展电影产业领域基础性、战略性和前瞻性的新技术研发和应用,努力构建以企业为主体、市场为导向,产学研相结合的电影技术创新体系,鼓励电影技术企业开展电影技术研发和基础设施设备改造
2010年2月23日	《广电总局关于推动农村电影放映工程持续健康发展的通知》	国家广播电影电视总局	"十一五"期间,国家已向中、西部地区资助近6亿元的电影放映设备,共计1.7万多套;下发场次补贴资金10亿元。目前全国已组建农村电影数字院线218条,有数字放映队28 730支,加上目前正在下发的设备,今年将基本完成16mm胶片放映向数字放映的过渡各地要充分利用广电优势,整合全省农村电影市场,建立以省为单位的监管平台,加强对农村电影放映情况的监督,确保电影放映数据真实有效
2010年3月19日	《关于金融支持文化产业振兴和发展繁荣的指导意见》	中央宣传部、中国人民银行、财政部等九部门	对于电影放映等相关设备的企业,可发放融资租赁贷款;扩大对电影产品等综合消费信贷投放
2011年11月29日	《广电总局电影局关于促进电影制片发行放映协调发展的指导意见》	国家广播电影电视总局电影管理局	希望各电影单位,要抓住国家大力支持发展文化产业的历史机遇,深化改革,积极探索适应我国国情的电影产业发展经营模式,团结合作,以中国电影产业全面健康发展为目的,为实现十七届六中全会提出的推动文化产业成为国民经济支柱性产业的目标做出新的努力和贡献

(续)

时间	政策	发文机构	相关政策
2012年7月25日	《数字电影巨幕影院技术规范和测量方法》	国家广播电影电视总局	总局科技司组织审查了《数字电影巨幕影院技术规范和测量方法》,现批准为广播电影电视行业暂行技术文件
2012年11月19日	《关于对国产高新技术格式影片创作生产进行补贴的通知》《关于"对新建影院实行先征后返政策"的补充通知》	国家电影事业发展专项资金管理委员会	我国高新技术格式影片制作正处于起步阶段,为推动我国高新技术格式影片的发展,不断提高国产高新技术格式影片的制作水平,对国产高新技术格式影片创作生产予以资金补贴扶持,鼓励在境内企业加工制作高新技术格式影片。对进入市场发行放映的国产高新技术格式影片,按影片高新技术格式放映人分档对影片版权方进行奖励,以补贴高新技术格式影片制作费 对东中部地区县级城市及乡镇、西部地区省会以外城市的新建影院,当年放映国产影片票房收入达到总票房收入45%(含)以上的,从下一年度起可继续享受国产影片票房专项资金先征后返政策。返还条件之一为影院使用符合规范的售票软件系统及影片编制码向全国电影票务综合信息系统正常报送票房数据
2013年7月11日	《国家新闻出版广电总局主要职责内设机构和人员编制规定》	国务院办公厅	取消中外合作摄制电影影片所需进口设备、器材、胶片、道具审批。负责统筹规划新闻出版广播影视产业发展,制定产业政策并组织实施,推进新闻出版广播影视领域的体制机制改革。负责新闻出版广播影视发展规划。负责推进新闻出版广播影视科技融合,依法拟订新闻出版广播影视和行业技术标准,依法组织实施和监督检查。电影局指导电影档案管理,技术研发和电影专项资金管理

日期	文件名	发布机构	主要内容
2013年8月29日	《关于县城数字影院建设补贴资金申报和管理工作的通知》	财政部、国家新闻出版广电总局	各级财政部门可以通过必要的政策和资金支持，引导和推动县城数字影院建设发展。鼓励电影院线和社会各方面力量，积极参与县城数字影院建设，促使县城数字影院实现数字化管理院线。为使用符合规范的售票软件向全国电影票务综合信息系统正常报送票房数据，及时足额上缴国家电影事业发展专项资金。放映数字化、补贴条件之一为使县城数字影院建设参与县城数字影院建设的放映数字化补贴专项资金
2014年1月17日	《关于加强电影市场管理规范电影票务系统使用的通知》	国家新闻出版广电总局	2014年5月1日起，影院不得新安装不符合新标准的影院票务软件。加入城市主流院线的影院必须安装使用国家认定的影院票务系统进行售票和票务管理，严格执行新颁布的票务管理系统技术要求和相关市场管理法规
2014年5月31日	《关于支持电影发展若干经济政策的通知》	财政部、国家发展改革委、国土资源部、住房和城乡建设部、中国人民银行、国家税务总局、国家新闻出版广电总局	在文化产业发展专项资金中，专门安排资金支持电影产业发展，主要用于推动高新技术在电影制作中的应用，支持重要电影工业项目和高科技核心基地建设等 中央财政继续安排电影精品专项资金促进电影创作生产，其中每年安排1亿元资金，采取重点影片个案报批的方式，用于扶持5～10部有影响力的重点主题材影片 适应电影技术革新、产业升级换代的发展趋势，加强和完善电影公共服务和监管体系建设，推动电影发行放映的运营、服务和管理向现代化、智能化转变 积极推动适合电影产业需求特点的服务模式创新，鼓励银行业金融机构加快推动适合电影产业需求特点的信贷产品创新

(续)

时间	政策	发文机构	相关政策
2014年7月21日	《电影院票务系统（软件）管理实施细则》	国家电影专项资金管理委员会办公室	为规范电影院票务系统（软件）管理，营造统一开放、竞争有序的电影市场环境，维护电影产业可持续发展的态势，依据《国家新闻出版广电总局关于加强规范电影票务管理规范电影票务系统使用的通知》（新广电发[2014]12号）及《电影院票务管理系统技术要求和测量方法》（GY/T 276—2013），特制定本实施细则
2015年6月23日	《关于调整电影专项资金对"国产高新技术格式影片"奖励政策的通知》	国家电影事业发展专项资金管理委员会	对2016年1月1日后，取得《电影公映许可证》的国产高新技术格式影片，停止执行《关于对国产高新技术格式影片创作生产进行补贴的通知》及《关于对国产高新技术格式影片创作生产进行补贴的补充通知》
2015年8月31日	《国家电影事业发展专项资金征收使用管理办法》	财政部、国家新闻出版广电总局	明确了电影专项资金的使用要在影院建设、设备更新改造、重点制片基地建设、全国电影票务综合信息管理系统建设和维护等方面
2016年11月7日	《中华人民共和国电影产业促进法》	第十二届全国人民代表大会常务委员会第二十四次会议通过	从电影大国迈向电影强国的中国电影，在经济全球化和互联网的双重作用下，面临着百年来最复杂也"最关键"的发展时期。《中华人民共和国电影产业促进法》的出台为迈向电影强国保驾护航，通过简政放权降低电影行业准入门槛，通过正向倡导为从业者划定不可逾越的"红线"，尤其是更明确加大财政、税收、金融、用地等方面的扶持力度，使中国电影产业在更加法制化的环境中迎来了新的机遇
2017年12月11日	《关于奖励放映国产影片成绩突出影院的通知》	国家电影事业发展专项资金管理委员会	从2017年开始，影院全年（即1月1日至12月31日）放映国产影片票房收入占票房总收入55%以上的，按几个档次对影院进行奖励

时间	文件	发布单位	主要内容
2017年12月11日	《关于支持中西部县城数字影院建设发展的通知》	国家电影事业发展专项资金管理委员会	单厅影院，全年放映天数不少于120天，放映场次不少于240场，票房不低于10万元的，资助金额10万元。双厅影院，全年放映天数不少于200天，放映场次不少于800场，票房不低于20万元的，资助金额13万元。三厅及以上影院，全年放映天数不少于300天，票房不低于30万元的，资助金额15万元
2018年3月6日	《点播影院、点播院线管理规定》	国家新闻出版广电总局	点播影院编码、点播院线编码是电影主管部门对点播影院、点播院线实施管理的唯一数字标识。点播院线应当加强计费系统和放映系统管理的日常维护，确保电影放映质量。点播影院所辖点播影院的技术系统建设和运行维护、数据报送制度建设，放映内容和质量管理、运营活动实施管理、人员培训等实施管理
2018年6月1日（施行）	《财政部关于调整国家电影事业发展专项资金使用范围的通知》	财政部	将资助国产电影宣传推广和购买农村电影公益性放映版权纳入国家电影事业发展专项资金使用范围，具体资金使用由中央级国家电影事业发展专项资金预算统筹安排
2018年12月11日	《关于加快电影院建设 促进电影市场繁荣发展的意见》	国家电影局	我国已经成为世界第二大电影市场，电影银幕数量稳居全球第一。目标是到2020年，大中城市电影院建设提质升级，先进放映技术和设施广泛应用，舒适度等观影体验进一步提升。主要措施有鼓励电影院积极采用先进技术，对放映环境和设备设施进行升级改造，提高放映质量。通过国家电影事业发展专项资金对电影院安装巨幕系统、激光放映机等先进技术设备给予资助

（续）

时间	政策	发文机构	相关政策
2020年1月22日	《中央级国家电影事业发展专项资金预算管理办法》	财政部、中央宣传部	明确规定：中央级国家电影事业发展专项资金主要用于资助国产影片发行和宣传推广，资助电影市场监督管理工作，资助电影行业拥有自主知识产权的新技术、新工艺的试验和推广应用，等等；地方转移支付预算的使用范围包括资助影院建设和设备更新改造等
2020年5月12日	《关于做好电影专资贴息支持影院应对疫情有关工作的通知》	国家电影事业发展专项资金管理委员会	对全国3000个左右的困难中小影院贷款进行贴息，其中贴息支持的贷款额度上限100万元的1000个、50万元的2000个左右，贴息期限最多不超过12个月
2020年5月13日	《关于电影等行业税费支持政策的公告》	财政部、税务总局	自2020年1月1日至2020年12月31日，对纳税人提供电影放映服务取得的收入免征增值税。对电影行业企业2020年度发生的亏损，最长结转年限由5年延长至8年

参考文献

[1] 巴丹. 中国电影产业转型研究 [M]. 北京：中国社会科学出版社，2018.

[2] 崔强，张鑫，杨雪培. 数字电影影院管理系统的研究和应用 [J]. 现代电影技术，2010 (2)：3－8.

[3] 崔强. 电子影票系统总体设计构想 [J]. 现代电影技术，2011 (11)：43－47，57.

[4] 崔强. 国内主流数字电影影院管理系统的分析比较 [J]. 现代电影技术，2012 (9)：16－21.

[5] 崔强. 我国影院放映管理信息化现状分析 [J]. 现代电影技术，2009 (12)：19－22.

[6] 方捷新，张雪，刘达. 数字电影技术发展新趋势 [J]. 现代电影技术，2015 (3)：3－8.

[7] 金冠军，王玉明. 电影产业概论 [M]. 上海：复旦大学出版社，2012.

[8] 靳斌. 重构与融合：电影产业新格局 [M]. 北京：知识产权出版社，2016.

[9] 刘达，方捷新，王雷，等. 数字电影制作网络化协作技术研究 [J]. 现代电影技术，2013 (1)：7－14.

[10] 孙松林. 5G 时代：经济增长新引擎 [M]. 北京：中信出版社，2019.

[11] 文华，蒋晓军，李波. 产业区块链：赋能实体经济创新发展 [M]. 北京：人民邮电出版社，2020.

[12] 项立刚. 5G 机会 [M]. 北京：中国人民大学出版社，2020.

[13] 中国电影发行放映协会，北京电影学院未来影像高精尖创新中心. 2019 中国电影市场报告 [M]. 北京：中国国际广播出版社，2020.

[14] 中国移动通信有限公司政企客户分公司. 5G 落地：应用融合与创新 [M]. 北京：机械工业出版社，2019.